假如我是一隻海燕

從日治到解嚴，臺灣現代舞的故事

林巧棠——著

目次

臺上一分鐘、臺下八十年

何曼莊（作家）

我想我一定是投胎技術太好了，能生長在一個美好年代、有著支持藝術的父母，讓我盡情攝取臺灣現代舞的養分。中美斷交跟雲門《薪傳》巡演全臺，是我出生那年的兩件大事，藝術創作直接而即時地呼應了政治環境的劇變，在人心惶惶的時刻、在群眾面前，開創了一種新的表述方式，似乎正在催促臺灣走向言論自由的開放社會。

小二的時候，兩廳院在我家走路能到的地方落成了，馬上被帶去看戲，度過了在家附近就看遍國內外知名舞蹈表演的幸福童年：Trisha Brown、瑪基瑪漢默劇、艾文艾利舞團、當代傳奇劇場、新古典舞團……；雲門復出之後，有次去參觀八里排

練場，那天正在排練《九歌》其中一節，午後雷陣雨打在鐵皮屋頂上劈哩啪啦，吵得完全聽不見音樂，舞者卻拍點無差地繼續走，其他的舞者似乎剛寫完書法，正在水槽邊洗毛筆，目睹表演藝術幕後大小事，每每讓我崇拜不已。

我小學時的芭蕾老師是雲門舞集第一代舞者王連枝，高中的現代舞老師是游好彥舞團的男舞者，一九九七年，上了大學的我，學舞繼續強運，甫參加社團便誤打誤撞學了一學期臺灣少有的康寧漢技巧（然而並學不會），到了下學期，竟然遇上仙女下凡來教舞——就是後來成為雲門與瑪莎葛蘭姆舞團首席舞者、當時剛從學校畢業的許芳宜。

記憶中歌舞昇平，原來臺下還是波瀾起伏。當時的我並不知道，《薪傳》首演之後會被警備總部盯上，在我開心學舞的日子裡，老師們下了課，也還得煩惱運營經費不足、作品版權被侵害、保守人士批判等難解的困境。

舞蹈——尤其是現代舞，從來就不只是表演藝術而已，現代舞探索的是一個人的內心與身體之間的距離，思考個人與環境的關係，每個時代的舞者用身體對抗不同的體制，被剝奪話語權的人們無法表達意見，於是跳舞抵抗，當跳舞也被禁了，

編舞家只能在重重枷鎖中，尋找更有創意的方式來表達。

未能親臨的歷史現場，我藉著林巧棠說書的步調來意會：臺灣現代舞先驅、師祖級蔡瑞月老師一生創作橫跨日治、國民黨戒嚴、以及快速都市化三個階段，老師的一生可以說是臺灣現代舞發展史的縮影，無論是在被殖民的日子、被批評跳舞女子是不良職業的時候、或是受到白色恐怖迫害坐牢、在捷運徵地要求拆除舞蹈社時，老師都沒有停止舞蹈創作，甚至在看守所或是綠島監獄的日子，她還會編舞給牢友跳，是連典獄長都佩服的舞癡。即便蔡瑞月原本是與政治無關的一名單純女子，她的作品裡也處處留有政治的殘影。

那麼二〇二〇年的現在，老爸或警察都管不著我們穿什麼衣服跳什麼舞了，我們的身體，真的自由了嗎？

上網搜一下「女生的煩惱」，結果都是跟外表有關的事情：太胖、不胖的覺得自己胸太小、瘦的又胸大的覺得五官不夠好看，買衣服要顯高、顯瘦，化妝品要買整容級，或者乾脆直接去整形，自己覺得好看不夠，還一定要自拍讓別人看，自拍一定要開濾鏡，二十連拍後選一張最不像自己的上傳。

好幾個女生煩惱到自殺了，韓國明星具荷拉是其中一個。生前的她，在臺上穿著火辣衣裝，像個女神一樣，然而當她去法院提告前男友偷拍私密影片時，卻不被法官當一回事；她把粉絲當成親友，發布求助信息，卻只得到大量的咒罵留言，她甚至無法在韓國繼續表演，必須遠走日本發展，最後，這個富裕、有名、美麗、會唱歌跳舞的二十八歲女生，被絕望擊垮而自殺了。

當你打開這本書的第一章，你會發現臺灣第一場現代舞表演，也是一場「韓流」，一九三六年（朝鮮）半島舞姬崔承喜來臺演出，粉絲把西門町擠得水洩不通，崔承喜也是十幾歲經歷家庭革命後投身舞蹈的「韓國女星」，不同的是，她掌握著作品的主導權，身邊也有親人做精神與生活上的支柱，更重要的一點：一九三六年的觀眾很有禮貌，就算忌妒或不理解，也不會寫黑函去罵人家。

在這個眾聲喧嘩，網路霸凌無處不在的時代，我們的身體，正在經歷一場新的戰鬥。語言太可怕了，所以跳舞，但是具荷拉那樣在萬人觀眾面前自信跳舞的人，竟然被語言給擊倒了，舞蹈的力量，到底被什麼削弱了呢？是網路媒體、是群眾暴力、還是高度資本化的娛樂產業呢？

不管你關心舞蹈或政治與否，你都不能避免政治環境對你身體自由造成的影響，這本前後貫穿八十年的臺灣現代舞奮鬥發展史，在前人優美的舞姿中，給予我們無限的啟發與鼓勵，為了延續前輩好不容易爭取到的身體自由，我們一定要堅毅而優美地，戰勝這個可怕的世界。

推薦序

寫作追求自由，身體也是

蘇碩斌（國立臺灣文學館館長）

這是一本文學人所寫、文學性極強的現代舞故事。

林巧棠是嚴格學院訓練的文學研究者，也是散文寫作家。我在想要如何介紹她登場之際，不知為何，腦袋鮮明浮現二〇一三年夏天，與巧棠走過臺北水源市場前方天橋的畫面。巧棠是我的課程助教，一起拜訪實習廠商談完正事，回校園的路上滿是陽光，適合閒聊，穿過天橋到了校園牆邊，她才帶出盈盈的笑意，嚅嚅地想說什麼。其實應該是雀躍到想起身跳舞，卻可能擔心被嫌棄不夠內斂矜持，因此分了幾段才講完情節……有件事，寫文章的事，想要分享，那是一個，時報文學的，散文首獎……

她剛接到通知，散文作品〈錯位〉得了當年時報文學獎的散文首獎。那是一篇

寫她在家庭崩裂、不優雅的成長歷程中活成優雅少女的故事。她是心思細膩、布局精工的寫作者，能將自己的生命經驗轉換為耐讀的文學作品，很是了不起。

擅於書寫自我生命經驗的巧棠，在臺大臺文所期間更努力的是：學習書寫別人的生命經驗。

如果要把臺灣現代舞的八十餘年只濃縮在一個人的身上，這個人無疑是傳奇的蔡瑞月。因此巧棠投身蔡瑞月的研究，琢磨出文學人寫舞蹈史其實也是印證上個世紀的歷史巧合。那個思想繽紛的一九三〇年代，到了中期，臺灣的新文學、新戲劇都已很發達，獨缺現代舞遲遲不來，所以現代舞史將近九十年的起點，其實始自「臺灣文藝聯盟」文學人吳坤煌策畫邀約了崔承喜，才啟蒙了蔡瑞月、林明德等臺灣現代舞第一世代。

巧棠對這段歷史著迷，鍾情於探討身體自由、寫作自由如何是同一件事，如何由同一個時代愛跳舞的人和愛寫作的人一起爭取。書名「假如我是一隻海燕」引自一首詩，是蔡瑞月那位思想傾左的文學夫婿雷石榆為她所寫，詩裡的「我愛在暴風雨中翱翔／剪破一個又一個巨浪」兩句，彷如符咒般的象徵，在蔡瑞月一段接一段

的人生坎坷中，竟悠悠就講完臺灣人以舞動身體爭取自由之歷程。

書寫他人經驗，並不是簡單的事。巧棠的訓練來自臺大臺文所近年「創造性非虛構」（creative non-fiction）技法準則的引介及開發。創造性非虛構是美國一九九〇年代新興的創作方法論，將馬克吐溫「好的故事、好好地講」（good story, well told）改造為新準則「真的故事、好好地講」（true story, well told）技巧進行。因此，創造性非虛構的成品，具有學院研究者等級的史觀設定、材料蒐集，再藉文學寫作的技法引導，安排敘事者、調度人稱、布局情節、切換場景、調配描述（description）和敘事（narrative）的比重，因而才稱得上具有文學性、值得賞心悅目地閱讀。

創造性非虛構用在歷史事件的寫作，常借助第三人稱「有限知情」（limited-omniscient）視角的技巧，更能刻畫凡人面對大環境的無力。對比於社會科學習慣安排研究者站在「完全知情」（omniscient）的科學性視角，文學技巧一旦掌握同樣的研究材料，寫出來的歷史故事，往往更有感情，更能誘發生命經驗的交流與共鳴。

現代舞在臺灣八十餘年，比刻版印象以為戰後才算的起點，久遠許多，距離現

代舞在世界上誕生的那個二十世紀初期，其實很近。這本文學性的舞蹈史，在蔡瑞月與其他舞者奔忙自由的各種有情現場，提示了我們應該知悉這漫長時代裡的各種無情檔案。不必全都記得，但不應整個忘掉。

序章

太平洋的海風拂過她腰上的藍粉流蘇，珠串在她修長的頸上晃蕩，隨著身體的旋轉碰出清脆的聲響。她轉圈時，黑紗麗上的金帶、手臂上的銅環和帽頂上的金飾彼此輝映，甲板上陽光燦亮，她彷彿浴在金光裡的異國女神。在婉轉的小提琴聲中，她挺立背脊，雙手合十向天再徐徐開展，像一朵花禮敬天地，再展開它的容顏。

只見她單腿單手輪流舉起，向內畫出好幾個圓，大蹲腿時黑紗裙下的大腿若隱若現。她的舞步細小而快速，裙上垂墜的一長串彩珠彼此輕碰，舞幅卻絲毫不受影響。她雙手的拇指和食指相連，捏出兩個尖角，掌心時而朝上時而向下，彷彿鳥喙，又彷彿盛放的蓮花。她的手臂有時軟弱無骨，有時柔韌有力，引導上身不時後仰，眺望遠方，彷彿直到望見世界的邊緣。

海風習習，甲板上的提琴聲悠遠遼闊，臺灣的第一支現代舞，就誕生在美麗的太平洋上。年僅二十五歲的蔡瑞月穿著一襲印度舞衣，以俄國作曲家林姆斯基·高沙可夫的曲子為配樂，為歸臺的知識精英獻上這支〈印度之歌〉。

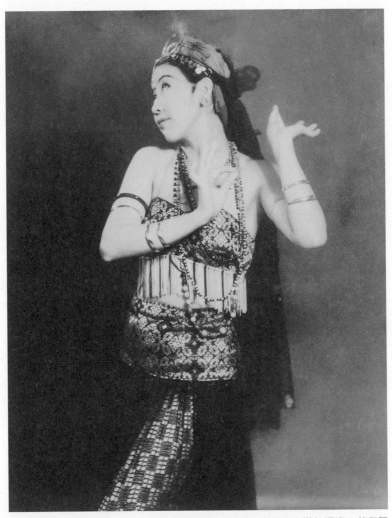

蔡瑞月作品〈印度之歌〉。一九四六年終戰後，同留日臺灣學生搭船返臺，航程間
應邀所編創，於甲板上演出。
圖片來源：財團法人臺北市蔡瑞月文化基金會提供

那是一個時代的開始，也是一個時代的終結。西風東漸，繞道日本傳入的西洋時尚與新思潮，與傳統文化在臺灣這座殖民地小島上交會碰撞。二十多年前，

一九二〇年代是臺灣新文化運動的黎明，由新舊文學論戰開始點亮文化的燈火，革新的力量蔓延至戲劇、音樂、繪畫，並在三〇年代開出繁花。可是，二十多年了，做為藝術類重要一員的舞蹈卻遲遲未能開展。

殖民統治下的臺灣人尋求政治的自由，思想的自由，文化的自由，還有本書的核心——身體的自由。

身體的自由是什麼？不如先來談談什麼是身體。運作如常的時候人是不會想起身體的，要等到咳嗽了才發現喉頭正癢，扭傷了才想起自己有腰。上健身房的時候訓練身體，減肥的時候痛恨身體，時而聽從使喚，時而頑抗拒從，彷彿屬於你，又從未真正屬於你。

曾聽演員說，「演員的身體屬於劇場。」話語中傲氣昂揚。的確，頭髮或染或剪，該增肥還是減重，都不是演員能決定的。又或者芭蕾舞者的體重不能超過五十公斤——曾有新聞報導，某位舞者因為「重達」五十二公斤而退團；有些芭蕾舞團

合約還規定，舞者要是懷孕，就解約。

事實上，不只是演員和舞者，世界上沒有多少人能全然且真正地擁有自己的身體。生而為人從來就不單純，人從出生開始就被鑲嵌在國家社會的網絡中，男性的身體聽候國家徵召，女性的身體肩負生育重任——是的，身體屬於國家，屬於社會，屬於傳統，從來就不全權屬於你。

你可以認命，也可以不。抵抗的歷史淵遠流長，若想獲得解放，就必須加入抵抗的隊伍。在日治時代，殖民地人民抵抗殖民政府，女性抵抗父權傳統，而現代舞，就是人們抵抗的方式之一。舞蹈學者陳雅萍就說過：

因為舞蹈與身、心的不可分割，它一直是權力的擁有者最常用來掌控人們的身體、心智與信仰的工具，但與此同時，舞蹈也是人們追求身體與心靈的解放時，最直接與具體的表達手段。

現代舞誕生之前，天下是芭蕾的。芭蕾的核心精神相信，一切動作來自以脊

椎為基礎的背部，而手臂、軀幹、腿必須從脊椎延伸，開展出所有的活動。芭蕾的審美要求人體對抗自然，不僅有固定的手位腳位，更強調優美的線條與弧度。無論舞者的身體再怎麼不同，筋骨或軟或硬，胯部能否拉開，標準就是硬梆梆地在那裡。

古典芭蕾的內容通常是童話式的，王子公主，精靈仙子，在那樣一個遠離日常的夢幻國度，角色高潔卓越，結局皆大歡喜。即使有編舞家挑戰傳統，古典芭蕾的內容卻無法擺脫童話式的敘事窠臼。

現代舞的誕生，就是為了對芭蕾進行一次革命。美國現代舞先驅伊莎朵拉・鄧肯（Isadora Duncan）就認為芭蕾太過違反自然，束縛身體，使舞者形同一具傀儡。鄧肯的舞蹈哲學宣稱，真正的舞蹈應該解放女性身體，拋去古典芭蕾的緊身衣、馬甲、硬鞋，舞蹈必須拋棄芭蕾那些矯揉做作的動作，可以赤足，可以披頭散髮，可以隨心所欲。

鄧肯在工業文明勃發的二十世紀初率先脫掉舞鞋，穿著白色寬鬆的希臘女神服裝，想像並模塑出二十世紀女性舞者「自由」與「自然」的身體。她強調從心靈出

發的舞蹈，呈現在動作的質地上，則是強調雙手上舉的挺胸姿勢，原動力則來自前胸，也就是太陽神經叢（celiac plexus 或 solar plexus）的部位。

她的舞蹈經常使用古典樂大師巴哈和蕭邦等人的作品，可惜當年的舞姿並未留下影像記錄，後人只能從繪畫、雕塑和文學作品想像她的舞姿，或是由再傳弟子的演出中設法揣摩。鄧肯並未留下一套完整技巧，傳世的只有她的概念、精神與哲學，但她開拓與奔放的舞蹈精神的確影響了一代又一代的舞者。

現代舞自歐美傳入亞洲後，首先在日本落地生根，再以日本為中心向外擴散。先是朝鮮，再來是臺灣。為了反叛而誕生的現代舞，它反抗的卻不只是芭蕾，也不只是單一國家的控制或殖民；現代舞所反抗的，一向是將人禁錮、束縛、使人不得自由的傳統。

現代舞是二十世紀女性身體解放最具代表性的象徵之一。臺灣人──尤其是女人──始終在追求雙重的自由，那就是身體自由與政治自由。日治時代，被壓迫的臺灣人強烈渴望自由，尤其女人：脫離三從四德封建傳統的希望才剛出現，就被強迫納入大日本帝國的家國論述。女人在外必須積極投入生產，報效國家，在家要負

責生育撫養強健的天皇子民，從為「家」服務到為「國」服務，在雙重的壓迫之下，女人的身體和心靈都渴望自由。

而現代舞也許就是臺灣第一代舞蹈家在黑暗中摸索時窺見的，可能的答案。

第一章

崭新的身體語言進入臺灣

——日本現代舞的啟發

前所未有的舞蹈

時光倒流，回到一九三六年。在一個悶熱的夏日傍晚，平時人來人往的西門町二丁目「大世界館」比平常還要熱鬧。人群擠滿街道，從知識分子、學生，到咖啡店女給，撿茶的女工，再到牽著孫兒孫女的阿公阿嬤都有，就連西門町附近的幾條街都被塞住了。

比起二十一世紀守在桃園機場大廳等待韓國偶像團體的粉絲，他們的激動程度有過之而無不及，這些人都是為了朝鮮舞蹈家崔承喜而來。在那個沒有冷氣和隨身型迷你電扇的時代，他們不畏燠熱的天氣與旁人的汗臭，只為親眼見到偶像的舞姿。

當時全臺北最熱鬧繁華的休閒娛樂中心就是西門町了，演出場地「大世界館」就在成都路八十一號。一九三五年開幕的大世界館就像今日的華納威秀，只是多了看戲的功能。當時的臺灣人愛看電影，也愛聽流行音樂，但還不認識「現代舞」這項嶄新的藝術；然而，崔承喜竟能憑著才華風靡世界舞壇，更讓臺灣人爭先恐後，

演後的情景：

只為一睹偶像風采。主辦這次巡迴演出的作家張深切，記錄了崔承喜在臺中戲院公

因為客滿，遠道來的觀眾在戲院口大吵大鬧，我們不得不加發了一兩百張的額外票，成千觀眾爭先搶購，把我的手也抓破了。

可是，難道臺灣過去都沒有舞蹈嗎？其實還是有的。戲曲中有舞蹈元素，宗教祭典有舞，商業娛樂更少不了歌舞。

提到戲曲，做、打即是由古代的文舞和武舞發展而來。「做」是身段動作的舞蹈化，包含手勢、眼神、身段、動作、臺步，「打」則是傳統武術的舞蹈化，刀槍劍戟，翻滾撲跌，臺上的一來一往看似流暢，都是臺下數十載磨出來的功夫。清末民初，純粹的舞蹈式微，戲曲則蓬勃發展，文人雅士、富紳商賈眼中最正統的身體藝術就是京劇了。《霸王別姬》的劍舞、《黛玉葬花》的花鐮舞，和《天女散花》的長綢舞，都是票友們難以忘懷的好舞。

漢人社會的宗教慶典也包含舞蹈元素，例如道教的陣頭鑼鼓、迎神祭典裡的八家將舞街等，都是臺灣人熟悉的祭典儀式。然而一九三〇年代後期，日本政府推行一連串被稱為皇民化運動序曲的社會教化運動，在宗教方面，政府禁止臺灣傳統音樂戲劇、強制臺灣人參拜神社，由此推測，傳統宗教的舞蹈儀式或許也在被禁之列。

娛樂方面，隨著殖民政權日漸穩定，日本舞蹈團體來臺演出機會增加，其中多為傳統歌舞伎、日本舞踊和商業歌舞綜藝團，當時大紅大紫的寶塚和東寶歌舞團都曾經來過。逐漸增加的還有新式教育中的「唱歌遊戲」，也就是體操課，還有年度定期舉辦的遊藝會表演，由學生們演出舞蹈、歌唱和話劇等節目。

都市中最時髦的則是新興的交際舞，有探戈、恰恰、狐步舞等。舞廳內，被稱為「黑狗」、「黑貓」的俊美男女緊貼著彼此，隨著洋人的三拍子樂曲搖來擺去。咖啡店裡也有「女給」提供跳舞服務——「費一圓買票，可以連抱七八個胸粘胸，任你緊抱著亦不要緊。」當時的小說家徐坤泉如此寫道。留著新潮的短髮，穿著時髦的洋裝，女給看似新時代女性，社會地位卻不高，只是比妓女稍好一點的風塵女子。

再來就是藝旦的歌舞演出了。藝旦不同於一般娼妓，以賣藝為主，必須歷經嚴

謹的演唱與音樂訓練。更高級者，還要通曉琴棋書畫，有文學涵養，能與客人吟詩作對。藝旦間裡的常客，不是風雅的文人墨客，就是應酬談生意的商賈巨富。在三弦與琵琶的婉轉樂聲中，讓美麗的藝旦唱幾支歌再舞一曲，便是當時最高檔的休閒娛樂。

總而言之，在臺灣人眼中舞蹈是為了獻給神明，或娛樂客人，或時髦男女交際，並不是值得學習的事物。即使是專業的名角戲子，一代名旦，也不是什麼好人家子女該模仿的正經對象，更別說是令人聯想到妓女的女給了。

直到崔承喜的現代舞讓臺灣人大開眼界，人們才將舞蹈與嚴肅藝術聯想在一起。三〇年代，這位獨立女性舞蹈家在日本爆紅，演出邀約不斷，一九三四到三七年間大概演了六百多場，看過她表演的人多達兩百萬。不僅如此，她還引領潮流，走在流行文化尖端，拍廣告，錄唱片，甚至在二十多歲就拍了自傳性電影《半島的舞姬》。

她來臺前夕，《臺灣日日新報》的〈半島舞姬崔承喜來到臺灣〉刊登了演出訊息和她的舞姿。照片裡她穿著一襲連身式黑舞衣，露出豐腴的大腿、手臂和優雅的脖

頸線條，刺激不少臺灣人的眼球，保守人士看到了恐怕會氣得吹鬍子瞪眼睛吧。她左手叉腰，右手高舉過頭，手臂在空中畫出圓弧的線條，左大腿平抬，左腳掌繃緊在膝蓋的高度，獨留右腿支撐身體的重量。她的頭朝左方，眼光朝向遠處，看上去充滿了自信與希望。

崔承喜天生就適合跳舞。身高一六五，遠高於當時女舞者一百五十多公分的平均，還有修長的手腳和勻稱柔韌的肌肉，使她的舞姿兼具力量與柔美。她的外形亮麗，留著一頭過耳的新潮短髮，鼻梁高挺、下巴微尖，眼神充滿勾人的魅力，即使不笑的時候，臉頰也彷彿在微笑。

她有西方人的高挑身材，卻不失東方人的氣質，在積極西化的東亞社會，崔承喜完美地融合了二者：她不僅擁有和西方舞蹈家並駕齊驅的實力，還能開展出東方獨有的民族特色。她在臺灣受到的熱烈歡迎，絲毫不亞於今日的國際巨星。

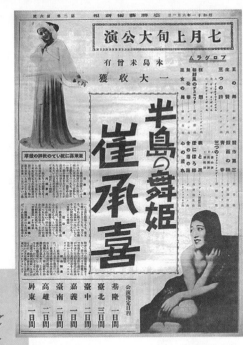

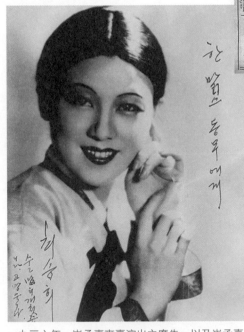

一九三六年，崔承喜來臺演出之廣告，以及崔承喜肖像。

踏上命定之途

一九一一年，崔承喜出生於京城（今首爾）的士大夫家庭，原先家境富裕，卻因日本在殖民朝鮮時推行了土地調查政策，崔家在京城近郊所有的田地都被奪走，家道中落，生活貧窮，但她仍以優異的成績從高中普通部畢業。當時的她雖可進入京城師範學校或東京音樂學校，卻因為小時候跳級念書，如今年紀太小無法立刻就讀。

但，倘若她十四歲時果真如願入學，也就不會有後來開創朝鮮現代舞的大家崔承喜了。

因為無法入學，崔承喜鬱悶地待在家。哥哥崔承一見狀，便帶她去欣賞當時正在京城的石井漠舞團表演。那時的朝鮮並沒有現代舞，在傳統的儒教倫理下，一般人認為舞蹈只是「妓生」（即妓女）在酒席間為娛樂客人的演出，低俗又粗鄙，年輕的崔承喜也不例外。

但崔承一卻有不凡眼光。他是新銳作家，擅長劇本創作，也是朝鮮無產階級藝術聯盟的創始成員。他就讀日本大學美術系時就常去看石井漠的現代舞，後來他得知石井漠到他的家鄉公演，並招募研究生，於是大力向妹妹推薦，要她務必去看。

〈被囚禁的人〉（囚はれた人）這支舞尤其引人注目。舞者石井漠一反日本表演藝術的傳統，赤裸胸膛，露出光裸的雙腿雙臂，只圍了一塊遮住腰腹的毛布。他的短髮蜷曲，在嘴角畫出兩條上揚的曲線，配上沿著下巴的垂直細鬍，整張臉看上去似笑非笑，異常滑稽。

但他的雙手卻被一條粗麻繩綁在身後，在狂亂的鋼琴聲中，他衝撞再衝撞，跌跤又爬起，對命運的綁縛不依不饒。他在痛苦中掙扎、扭動、翻滾，終於在沈重而猛烈的琴聲中奮力掙開繩索。雙手掙脫之後，那條繩子卻仍然繫在他的右腕上，他面露苦痛，向天仰嘆不已——最後，他半躺著，右手支地，左手緩緩舉向上空，彷彿已耗盡畢生氣力，卻依然嚮往自由。

當天演出的舞碼除了〈被囚禁的人〉，還有〈憂鬱〉（メランコリー）、〈蘇爾維琪之歌〉（ソルベチイの歌）等等，少女崔承喜就此對這種嶄新的身體表達形式一見

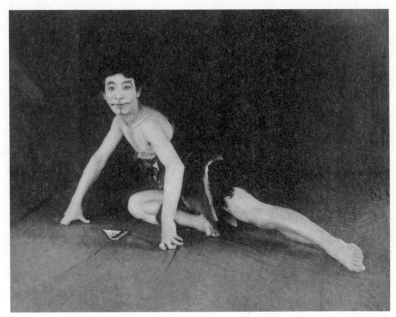

石井漠在一九二二年，以拉赫曼尼諾夫的曲子，編創舞作〈被囚的人〉，於柏林首
演。此圖為一九二五年之重現。
圖片來源：財團法人臺北市蔡瑞月文化基金會提供

鍾情──「撼動心弦」、「我可以走的路除此之外沒有別的」，崔承喜日後在自傳中這麼說。

石井漠的舞蹈深深觸動了少女的心。舞者以身體舞出被囚禁的苦悶、無奈、渴望解放卻無法、身心皆不得自由的悲傷⋯⋯那不正是自己嗎？對崔承喜而言，家道中落的悲哀也好，無法入學的鬱悶也罷，身為朝鮮人卻被日本人統治且視為次等人種的不甘，還有許多少女不為人知的心事⋯⋯她發覺自己的心情全被臺上的舞者表現得淋漓盡致。即使她並不知道石井漠和舞者們為何悲傷，但彼此憂鬱的心境與渴望被理解的心情是多麼相似。

原來舞蹈早已超越單純的娛樂，讓語言不通的人們能夠透過身體，清楚傳達彼此的情感。眼前這種有別於傳統朝鮮舞蹈的嶄新身體語言，是在她這一代才誕生的特殊表達方式。

石井漠的演出結束之後，崔承喜隨即到後臺拜他為師。多年後，舞蹈家崔承喜在接受《臺灣文藝》雜誌訪問時曾如此談論自己的創作⋯⋯「以前朝鮮有許多優秀風格的舞蹈，但後世沒有重視，世人皆不以為意。結果他們留下的東西只剩下酒席

之間跳的舞，其他遺產留下的很少，不像其他國家有代表性的舞蹈家。」為了達成復興傳統舞蹈的目標，崔承喜率先投入了舞蹈藝術的行列，而她的獻身也影響了朝鮮、日本、臺灣的女子，讓女性身體邁向解放。

對新時代身體的渴望

石井漠年輕時，東京正流行西洋的芭蕾舞。舞者修長的四肢，優雅的舞姿，精湛的技巧，展現了西方文明國家對身體控制的極致。但矮小壯實的石井漠卻獨樹一幟，開創了日本的現代舞，被稱為日本現代舞之父。

他本名石井忠純，如果活在現代就是不折不扣的文青。他喜愛文學，有主見卻不多話，鮮少人知道他的沈默寡言是因為口吃。他的眉毛粗濃，眼睛寬大，鼻頭圓潤有肉，還有豐厚的下唇，說話時眼神常不由自主四處漂移，像是無法忽視身旁的一切微小變化。

中學時他因為參與學生抗議事件被退學，後來隻身前往東京求藝。他雖然交遊

廣闊，認識了許多文人、頹廢藝術家和虛無主義者，但他始終沒有找到一份穩定的工作，四處漂流的生活令他三餐不濟，出入當鋪成了家常便飯。

直到一張帝國劇場招募管弦樂團員的宣傳單，改變了他的命運。

石井順利入選，成為帝國劇場的小提琴研究生，不久後卻因故被迫離職。又過了一陣子，帝國劇場歌劇部招募成員，石井再次入選。他本以為能就此安定下來，沒想到接受了幾年古典芭蕾訓練後，卻發現在芭蕾裡找不到藝術的創新精神，心中開始懷疑起自己的選擇。

起初，石井並未直接反抗舞蹈老師羅西（Giovanni V. Rossi），但他心中仍對僵硬的西方芭蕾抱有許多質疑。他不希望日本人只能模仿芭蕾，卻沒有一套適合新世代的舞蹈。而羅西也常批評石井矮壯的身材。也許在這位義大利舞蹈教師眼中，這些日本人身形都不夠高挑，四肢也不夠纖瘦，舞不出優美的天鵝與仙子，童話裡也沒有這麼粗獷的花之精靈。

面對僵化制式的古典芭蕾，石井的不滿日漸加深，再加上他懷抱強烈的民族主義思想，某日與羅西發生爭執，導致他再次被帝國劇場放逐。心灰意冷的石井忠純

於是改名為「漠」（ばく）；大概是在藝術之路上的種種挫折，令他心如死灰，彷彿沙漠吧。

讓他重新燃起希望的，是留德作曲家山田耕筰。在山田的介紹之下，石井漠接觸了當時歐洲正興起的新舞蹈運動，並在朋友的鼓勵下重新展開舞蹈生涯。

一九二二年他在歐洲開始了為期兩年的巡迴演出，聲勢不小。旅歐期間他還進入瑞士作曲家達克羅茲（Émile Jaques-Dalcroze）創立的研究所學習韻律學、成為唯一的日本學生，更受到德國現代舞蹈家瑪麗・魏格曼（Mary Wigman）的風格影響。

魏格曼發展出獨特的表現形式，讓現代舞走得更遠。雖然當時的現代舞已然脫掉芭蕾舞鞋，講求開發身體潛能，讓肢體表現更加自然，但初期現代舞的動作、音樂和舞臺等元素卻依然講求美麗優雅——而那正是芭蕾的主要特色之一，也是現代舞要反叛的對象。換言之，萌芽之初的現代舞，還帶著重重的芭蕾之影，不夠獨立。

首先創作「不優雅」的舞蹈並持續這種風格的舞蹈家，正是魏格曼。她的作品中充滿了不和諧的情緒，像是驚嚇、狂喜、憂鬱、悲傷，甚至瘋狂。過去，優雅的古典芭蕾容不下這些出格的情緒表達，畢竟芭蕾裡的正派人物總是那麼合乎節操，

完美無瑕，卻也遠離真實的生活。

但時代不一樣了，魏格曼舞出了屬於二十世紀初的沈重與不協調。即使是正面情緒，也是高昂而激動的，無法令觀眾感到平靜愉悅。雖然她認為「沒有狂喜，就沒有舞蹈」，但她的作品大多充滿苦痛沈重。

在音樂的選擇上，魏格曼更加與眾不同。芭蕾經常採用古典鋼琴配樂，魏格曼卻選擇單純的銅鑼打擊樂器，有時甚至沒有音樂。她讓石井漠體認到原來舞蹈在音樂極簡化的情形下，身體所能產生的躍動更加自由——舞蹈不是技巧的堆疊，而是情感的抒發。

不過，即使石井漠對僵化的古典芭蕾多有微詞，數年的芭蕾訓練對他而言依然重要。他的舞蹈基礎建立在芭蕾之上，並受到美國現代舞之母伊莎朵拉・鄧肯身體解放思潮的影響，他結合了西方音樂與舞蹈，創造出敘事風格強烈的「舞踊詩」，並以小丑的肢體表現方式獨樹一幟。〈明闇〉便是他的舞踊詩代表作。

身體渴望獨立，民族也是

幾年後石井漠赴朝鮮演出，觸動了臺下的少女崔承喜。在哥哥的引薦下，崔承喜來到後臺會見崇敬不已的石井漠，並成為他的弟子。她學舞的事情立刻傳遍京城，父母率先反對：「跳舞是妓生做的事情，絕對不可以碰！」京城到處謠傳著崔家因為沒錢，把女兒以三百元賣去當妓生。

在重重的壓力之下，年僅十四歲的崔承喜斷然拒絕父母勸阻，兩三天內就決定追隨石井漠一行人前往東京，展開了一輩子的舞蹈生涯。一九二九年她曾跟隨老師的舞團到臺灣演出，當時的她只是個默默無聞的團員。

不過，雖然崔承喜並未演出主要角色，但還是留下了初次臺灣行的記錄：「臺灣好熱，我流了很多汗，但風景真的很美」、「我吃了很多葡萄柚」、「有一位富有的林先生請我們到他家吃了一頓豪華晚餐。」這裡的「林先生」應該是板橋林家的人，當時臺灣最有錢的人之一。另有記錄顯示，石井漠舞團在林先生的邀請下去了臺北

的溫泉。

提到臺北的溫泉，不是北投就是烏來。兒童文學作家涉澤青花〈少女時期的崔承喜〉（娘時代の崔承喜）一文內也有崔承喜初次來臺的記錄。涉澤為了收集臺灣民族的資料，搭上航向臺灣的船，並在船上偶遇石井漠舞團。那晚他們在北投溫泉住宿，同行的涉澤說自己在臺灣取材完畢後會繞到朝鮮，為出版朝鮮童話集搜集資料。於是在石井漠的介紹下，涉澤與崔承喜有了短暫的談話。

「遠離家鄉，舞蹈又更精進了呢！想起故鄉時會覺得寂寞嗎？」涉澤問。

「不會，每天都很快樂。」少女崔承喜很坦然。

東京修業三年結束後，崔承喜在一九二九年返回故鄉京城。起初的發展不大順利，她曾想去蘇聯留學卻未能成行，即便在京城舉行了五次創作舞蹈發表會，想讓自己的名字在文化圈傳播，更想讓一般的朝鮮人接受現代舞蹈，但社會仍舊對舞蹈心存偏見，她讀過的淑明女子高中甚至有人發起活動，要求校方將這種當上舞者的畢業生除名。

沮喪疲憊時，她又回憶起當初執意學舞，父親大力反對說的話：「那不是妓生

做的事嗎？」自家親戚對她也只有批評：「一個好女孩就這麼墮落了。」

那時，只有哥哥總是寫信鼓勵她：「所有的反對都讓我來處理，你既然已經去了東京，不管有多苦都要忍耐，成功後再回來。」

關於崔承喜的蜚短流長從未間斷，直到婚後這些二流言才逐漸平息。她的丈夫安弼承畢業於早稻田大學俄語系，也是知名的無產階級作家。雖然有研究者認為，崔承喜是為了破除針對她的謠言與偏見才結婚的，但婚後安弼承非常支持妻子，為了擔任她的專職經紀人，他取得妻子恩師石井漠的「漠」字為名，自稱安漠。石井漠也曾拜託安弼承，務必大力支持崔承喜。

五年後，雲開見日的時機終於降臨。一九三四年，她在東京舉行創作舞蹈發表會，成功地打開知名度。雖然當晚不巧風雨交加，地點又在明治神宮苑外的日本青年會館，交通十分不便，沒想到竟然盛況空前，獲得許多文化人的支持。

寬廣的會館座無虛席，甚至到三樓都被擠到毫無空隙。座席上有文學家川端康成，小說家兼劇作家村山知義、文藝評論家杉山平助、牛山充、永田龍雄、園池公功，改造社的社長山本實彥，報社的青柳有美……知名的藝術家、文化人和舞蹈評

論家等，盡為座上賓。川端康成尤其讚賞，稱她為「日本最棒的舞蹈家」；有文學研究者指出，川端康成的小說《舞姬》裡的主角波子，就是以崔承喜為原型。

隔年，《摩登日本》（モダン日本）正月號舉辦了新進女舞蹈家「日本第一座談會」，川端康成便稱讚崔承喜「擁有出色的肢體表現、驚人的力道、正值跳舞年紀的她富有顯著的民族特色，是日本最棒的舞蹈家」，也特別稱讚了她跳的朝鮮舞。

如今女神本尊的舞姿再難得見，後人只能透過少數珍貴的錄像資料以及她後輩學生的描述中推測舞步細節。影片中她頭戴有羽毛裝飾的紅高帽，揮舞著白色水袖，身著傳統服飾的崔承喜滿臉燦爛笑容，雙臂保持挺起的同時微微上下聳肩，右腕向地面輕點再回到胸前，靈巧如蜻蜓拂水。轉圈時她的長裙旋起如風，一團橘紅烈焰從日本延燒到臺灣。比起她的老師石井漠，崔承喜在臺灣更受歡迎。她融合東西方舞蹈風格，在其師的基礎上發展豐富的民族特色，令殖民地臺灣人心生嚮往。

朝鮮舞姬的身影如天女翩翩，氣勢磅礴如山海江河，她的身體美麗又充滿力量，訴說著一個又一個朝鮮民族的故事，讓臺下觀眾都看傻了——沒想到一介女子的身體竟能完美融合力與美，身體竟能那麼自由。同為殖民地，臺灣卻沒有發展舞

蹈藝術……要是臺灣人的身體和心靈也能這麼自由就好了。要是臺灣也能誕生這樣的藝術家，那一定是件非常值得驕傲的事——看過崔承喜跳舞的人們，心中也許會如此盼望。

當臺灣初次向世界敞開身心

朝鮮舞姬並非從天而降，臺灣人之所以能欣賞到崔承喜的舞蹈，要歸功於文化界人士的努力。出力最多的當然是主辦崔承喜臺灣巡演的臺灣文藝聯盟，其中又屬吳坤煌貢獻最大。

吳坤煌在崔承喜來臺時也一起同行到各地巡迴，沒想到公演後他回東京，立刻就被警察逮捕。關於這次的逮捕，一九三七年三月十二日的《大阪朝日新聞·臺灣版》如此報導：

警視廳內鮮課友松警部將臺灣臺中洲南投郡南投街出身的吳坤煌（29年）拘

留在本富士署，以違反治安維持法進行調查。（……）另外，在去年六月邀請舞蹈家崔承喜到臺灣各地公演，企圖以舞蹈促成民族啟蒙運動等各方面的鬥爭，近期內會被移送法辦。

對於自己忽然被逮捕，吳坤煌心裡也沒個譜，只隱約覺得這和他舉辦了崔承喜的臺灣巡演有關。他怎麼樣也沒想到，光是一次舞蹈巡演，就讓他吃上十個月的牢飯，還讓臺灣文藝聯盟的活動日漸衰落。

什麼啟蒙啊，鬥爭啊，文聯的作家們一開始才沒想那麼多，事情的開始不過是場歡迎會。吳坤煌以筆名梧葉生在《臺灣文藝》上發表的〈歡迎七月來臺舞姬崔承喜東京支部歡迎會〉（来る七月來臺する舞姬崔承喜嬢を圍み東京支部で歡迎會），記錄了文聯一行人與崔承喜的會面，也提及臺灣藝術發展的情形。

文聯主席張深切特地在演出前四個月，親自到東京拜訪崔承喜。晚會上臺灣作家們向她說明來意：「在藝術方面，臺灣特別缺乏舞蹈，我們希望崔小姐一行人可以來臺灣介紹舞蹈，以及世界舞蹈發展的情況。對您來說，此行更是推廣的好機

會。」

　也許是因為舞蹈和身體密切相連的關係，現代舞蹈更是直接以身體表現個人情感和思想的藝術，但作為主體的舞者，卻尚未生成。即便要舞，傳統迎神賽會的舞是為了榮耀大化，進獻神明；戲曲的身段必須照本宣科，而藝旦間裡的歌舞更是為了娛樂客人而跳。換言之，「自我」尚未形成，何來現代舞？

　除了自我意識，舞蹈藝術的媒介──身體也至為重要。在那個年代，身體不是什麼可以向眾人敞開的事物，要擁有一雙能自由揮灑舞步的腳，實在得來不易，需要整個社會的改變才做得到。

　當時臺灣人的身體觀依然保守，日本統治臺灣不久便想改掉臺人纏足的舊習。雖有接受現代化思想的士紳發起放足運動，但成效不彰，日本治臺十年時，仍有三分之二的臺灣女性纏足。要等到日本治臺二十年後，政府強制推動解纏，臺灣社會也在中上階層的鼓吹之下邁向現代化，才改革了纏足的習慣，女性的雙腳也才出現自由的可能。

　不過，傳統觀念仍深刻影響臺灣女性的身體，例如「女子無才便是德」的觀

念，就認為女性的才華對德行的培養沒有幫助，更妨礙女性遵守禮教規範。以家父長為中心的傳統社會，擔心女性有了才華便恃才傲物，或引來異性關注覬覦。直到二十一世紀的今日，「女孩子書不用讀太多」或「女生學那麼多才藝幹麼」的保守聲音，依然時有耳聞。

在這樣一個身體觀保守的社會，人們能去咖啡店和舞廳跳交際舞，已經夠時髦開放了，也很容易被貼上放蕩不檢點的標籤，更別說是學芭蕾或現代舞了。因此，崔承喜的臺灣巡演可說是時代指標，充滿歷史意義。

不過，這些「搞文學的」作家和文化人，怎麼會忽然把注意力轉移到舞蹈上，甚至主辦起舞蹈演出？原來是因為文聯的雜誌《臺灣文藝》出現經營危機，而揚名海外的朝鮮舞姬便是他們眼中的救星。

臺灣文藝聯盟的危機

一九三六年初夏，文聯在東京新宿開了一場內部會議，談論臺灣文學當前的諸

多問題。出席者都是文藝圈內人士，作家翁鬧、吳天賞、張文環等人都在座上。主席劉捷首先開口，請張星建先生以聘請崔承喜為契機，談談文聯今後的動向。

主編張星建說：「文聯在財政、編輯方便，皆未能面面俱到，誠惶誠恐。若要在內地發行尚屬容易，但想要在臺灣發行一種純粹的文藝雜誌，則漏洞百出，要支撐頗為困難。」

他嘆了口氣，說明文聯正陸續展開電影、戲劇等相關文藝活動。目前最要緊的，就是希望能邀請崔承喜來臺灣公演，順勢為文聯打下更好的基礎。並且在公演之後，將美術、音樂、電影……都視作文聯的相關事業，一併推行。

性格激進又熟知中日情勢的賴貴富附和，他認為這是個報章雜誌業興盛的時代，成為暢銷商品也是很重要的，所以《臺灣文藝》必須具備能暢銷的內容。會議至此，劉捷不禁感嘆：「臺灣社會一般都極度缺乏對藝術方面的認知。朝鮮簡直就是因為有崔承喜，世人才知道它的存在。希望臺灣也能有那種孕育出崔承喜的藝術環境。」

在日本的殖民統治下，臺灣人的民族自信心十分低落，但是，如果同為日本殖

民地的半島朝鮮能靠著舞蹈家崔承喜揚名世界，那麼小小的臺灣島想必也能靠著發展藝術為世人所知。只是臺灣苦無培養藝術人才之環境，看在文化人眼中實在心憂。

除了雜誌銷路不佳之外，文聯當時更有內部分裂的問題。為了將雜誌版圖擴張到電影及舞臺等領域，文聯才發想：或許能邀請崔承喜來臺灣公演。這不僅是文聯為了凝聚組織而辦的活動，更是臺灣文化人嶄新的嘗試。為此，主席張深切為求周到，還會特地到東京與崔承喜洽談。

想舉辦文藝活動，文聯東京支部的吳坤煌是最好的人選。當時的留日臺灣學生幾乎無人不知他的大名，他與日本左翼藝術家、文化界人士關係密切，一手策畫不少活動。他也和朝鮮無產階級文學家交流，因而認識了作家崔承一和崔承喜的丈夫安弼承，吳坤煌便是透過崔承一，才和他的大明星妹妹取得聯繫。

劉捷就曾在作品裡提到吳坤煌的貢獻：「吳先生的活動力非常強大，〔……〕實際上臺灣藝術研究會，《福爾摩沙》（フォルモサ）雜誌，韓國舞蹈家崔承喜臺灣公演等全部都是由他計劃實現的。」

張深切等人在東京舉行了崔承喜的歡迎會，並順利邀請到演出費五千圓的崔承

喜舞團來臺公演——那是邀請石井漠舞團的十倍價。附帶一提，當時鎮公所的基層公務員月薪，也不過二、三十圓而已。

歡迎會上，崔承喜與臺灣作家們相談甚歡，談論了西方舞蹈與朝鮮舞蹈的哲學，肯定朝鮮與臺灣的文化，以及兩地人民共為被殖民者的感慨。這是歷史性的一場會面：朝鮮舞蹈家與臺灣文化界人士，以殖民者的語言，在殖民母國的帝都相識相知，產生真正的交流，這也是她之所以願意答應文聯邀約的原因。當時殖民地的藝術家和知識分子都在現代文化與民族傳統之間掙扎，日本的同化政策也正在整肅臺灣的民族團體，但崔承喜卻成功地以藝術保存了民族文化，為臺灣文化界提供了一線曙光。

為了宣傳這次活動，《臺灣文藝》在四—五月號就開始介紹崔承喜的巡演訊息和她的作品，在六月號刊登她的文章〈母親崇高的眼淚〉，敘述自己學舞的艱困歷程，並在她正式來臺巡演的七月刊登數篇舞評。《臺灣文藝》七—八月號的封面，正是崔承喜的大跳躍舞姿。在雙腿開展將近一百八十度的大跳中，穿著緊身舞衣的崔承喜雙手高舉向外延伸，黑髮放肆飛揚，整個人氣勢昂揚，就連甩開的髮尾都那麼自信。

身體訴說的豈只是力與美

崔承喜舞團一行人共有二十多位，除了團長，還有她的學生、音樂家、燈光師和舞臺監督，絲毫不遜於二十一世紀國外舞團來臺的陣仗。這位超人氣舞蹈家的行程天天滿檔，她在一九三六年七月二日抵達臺北車站，當天就立刻上了一個廣播節目。雖然演出時間是三日至五日的每晚七點，她依然在三天之內塞進滿滿的行程：三日上午拜訪政府辦公室，下午參加在明智糕點舉辦的招待會；四日去臺北植物園拍攝個人寫真，拍完再參加一場座談會；五日與支持者會面。臺北演出結束後，她立即展開巡迴，足跡遍佈基隆、臺中、臺南、高雄和嘉義等主要都市。

即使事隔多年，崔承喜的人氣與舞蹈會的盛況仍可從當時的新聞報導窺見一二。《大阪朝日新聞·臺灣版》記載：「『半島的舞姬』崔承喜女士一行人受到文聯等的邀請來臺發表第一次新作舞蹈發表會兼臺灣公演。她來臺立刻引起熱烈的反應，在臺北的三天使得島都的舞迷們完全動員起來。這熱情也完全反應在臺中，臺

南及各地。她造成了空前的超人氣。」

一九三六年七月一日，同一家報紙上刊登了崔承喜來臺的報導：〈舞在臺灣 為日本、臺灣、朝鮮三邊親善 半島舞姬 崔承喜啟程〉。崔承喜表示，這次演出「是以親善融合為主旨，努力跳舞以求達成使命。」本次演出內容主要取材於朝鮮，例如〈阿里郎調〉（アリラン調）、〈巫女之舞〉（巫女の踊り）、〈印地安悲歌〉（インヂアン・ラーメント）、〈習作〉和俗舞〈朝鮮三人舞〉（朝鮮トリオ）。

演出後，作家吳天賞以激動的心情寫下了舞評：「布幕被拉開，崔承喜出現在舞臺的那一瞬間，場內的每個角落全都在她的藝術的支配下，觀眾們的心連成一線，與崔承喜肉體的動靜共同起承轉合。〔……〕每次我觀賞她的舞蹈，總是被那股藝術的力量給壓垮，最後只能驚聲嘆息」、「崔承喜的舞風美麗又強烈，令觀眾驚歎不已，她的舞蹈中能看見朝鮮民族的喜怒哀樂。如此的一流藝術家，不止是朝鮮半島，更是日本與全世界的驕傲。」

吳天賞相信臺灣人能藉此機會看到崔承喜的真正樣貌，並以此為起點，為這個島嶼的藝術開啟健全的基礎。

崔承喜的舞蹈不僅融合了力與美，展現世界級舞者的絕代風華，在文化的意義上，朝鮮民族風格濃厚的舞蹈更可以達到三地之間的親善融合。如果日本人連濃厚朝鮮風格的舞蹈都能欣賞，那麼他們想必不會排斥臺灣本土的藝術吧。意欲親善融合三地者，大概是抱著這樣的信念在推廣現代舞蹈的。

臺灣也有自己的舞蹈嗎？

不過，崔承喜來臺的目的除了親善融合、幫助文聯之外，還有別的原因。

因為崔承喜的高人氣前所未見，大阪朝日新聞臺北支部特地舉辦了「崔承喜女士島都女性座談會」，邀請高官夫人、名流仕女和知識階級婦女出席，包含小濱內務局長夫人、深川文教局長夫人，知識階級有杜聰明夫人、施江南夫人等。

座談會上，崔承喜問道：「臺灣有代表性的舞蹈嗎？」可惜的是，與會者皆搖頭嘆息，認為祖先赴臺時生活十分貧乏，並沒有多餘精力去接觸與發展藝術，並表示希望臺灣也能出現像崔承喜一樣的舞蹈家。

主持人臺北支部長蒲田丈夫說，臺灣在藝術方面成名的人很少。崔承喜表示朝鮮也是如此，傳統中並沒有她嚮往的那種現代舞蹈，僅存的是在妓生之間殘存的四、五種「可以稱作舞蹈的東西」，並坦誠自己是從那裡得到創作靈感。她好奇臺灣若有類似這樣的舞蹈，她想採集作為表演題材。

杉山夫人說，臺北車站後方，也就是新舞臺附近有臺灣歌舞伎，請崔小姐務必去看看。但林夫人卻不以為然，她認為那和崔小姐想要的舞蹈不大一樣，而是叫做歌仔戲（コアヒー）的臺灣鄉土舞蹈戲劇，可惜現在已漸漸式微，年輕人甚至老人家都快看不懂了。

隔天，第二次座談會，蒲田將焦點放在崔承喜的未來規劃上。「崔小姐舞蹈之路的下一步是什麼，可能的素材又是什麼呢？」崔承喜回答，現在最想精進的是民族舞蹈，並加入自己獨特的創作。崔承喜念茲在茲的創作方向，都是朝鮮的民族特色，也許是眼見家鄉被外來者統治，而她無論如何都想發揚民族文化，讓日本人以及全世界都看見朝鮮人不服輸的精神吧。

當時的臺灣也同樣遭到殖民政府壓迫，在政治、經濟、文化上皆陷入困局，藝

文便成為苦悶臺灣人的唯一救贖。集合了文學界、音樂界、美術界英才的文聯促成了舞蹈藝術的萌芽，而崔承喜不僅打開了臺灣人的眼界，校正了傳統社會對舞蹈的偏見，還令眾人明白舞蹈有激勵人心、凝聚民族向心力的功能。

她的舞蹈風格融合現代與傳統，具有濃厚的民族特色，和臺灣新文學家的自我追求是一樣的。更重要的是，一名朝鮮的年輕女子能以己身之力聞名殖民母國、享譽國際，靠的還是發揚民族特色的舞蹈，這件事大大鼓舞了同為殖民地、民族自信低落的臺灣。

就這樣，崔承喜的臺灣演出很順利，讓許多臺灣人見識到現代舞這項嶄新的藝術。但公演結束後，文聯的文學活動卻突然中斷。張深切曾在作品《里程碑》中解釋過：「由於文聯主辦崔承喜的舞蹈會而使我們受到更多日本政府的壓迫。再加上某位作家的習性總是策動離間，在兩面夾攻的情況下，文聯就漸漸地走下坡。」

吳坤煌在崔承喜臺灣巡迴演出時也一併同行，公演後他回東京，立刻就被逮捕拘禁了十個月，此事與張深切所說「因為文聯主辦崔承喜的舞蹈會，所以日本政府加重對我們的壓迫」不謀而合。舞蹈居然能傳達民族啟蒙之意義，想必讓殖民政府

感到非常不安吧。在殖民統治之下，想要藉著舞蹈追尋身體的自由也許可能，然而一旦牽扯到國家政治，自由就只能是鏡花水月了。

島嶼新身體的誕生

可喜的是，即使臺灣文藝聯盟被整肅打壓，但舞蹈已經順利在臺灣紮根。倘若沒有新文學界的引薦鋪路，臺灣第一代舞蹈家不知還要多少年才能踏上這條尋找自由的道路。

可是，臺灣卻沒有自己的舞蹈人才。崔承喜座談會時謝夫人曾經說過：「希望臺灣能出現像崔承喜一樣的舞蹈家。」的確，若希望舞蹈能持續在臺灣萌芽，這塊土地就必須培育出自己的人才——只有熟習跳舞、擅長編舞的舞者，才有機會發展本土風格，自成一家。

少女蔡瑞月就像當年的崔承喜，自從十六歲看過石井漠的演出後便念念不忘。她鼓起勇氣向父親提出習舞的要求，卻遭到強烈反對，畢竟讓孩子學跳舞根本前所

未聞，更何況女兒想師從的老師遠在東京，讓孩子遠渡重洋去學跳舞一事，完全超出蔡父的想像。

臺灣社會以家父長為核心，女子成人後便是出嫁，養育子女和操持家事便是一生應盡的義務，就算有幸接受私塾教育，也是為了培養德行，若有琴棋書畫方面的才華，也只能陶冶性情。例如日治時期的才女張德和，她有詩人天賦，繪畫作品還曾入選臺展（臺灣美術展覽會）和府展（臺灣總督府美術展覽會），但對她而言繪畫不是值得一生求索的志業，遵守婦德婦道才是女子的價值。同時，還許多擁有繪畫天份的女子參加臺展和府展並獲獎，幸運的甚至能到日本美術學校留學，但從後見之明來看，真正延續了畫家生命的，只有陳進一個人而已。

在這樣的社會風氣中，蔡瑞月居然想出國學習，念的還不是一般女留學生選擇的裁縫、家政或其他實用科目，而是藝術！念藝術就算了，還不是靜態的繪畫或音樂，而是必須大方展露身體線條的舞蹈！蔡家女兒選的這條路，著實前無古人。

但她畢竟還是成功出去了。可見，除了家境優渥之外，家長的允許與認同，更是出洋習舞的關鍵。家長觀念的改變，要感謝新式的學校教育與知識分子的鼓勵。

日本的新式教育改變了臺灣傳統社會對女性身體和德行的觀念，為第一代舞蹈家的習藝之路鋪上墊腳石。臺灣第一代舞蹈家如蔡瑞月、李彩娥、林明德和李淑芬都說，啟蒙他們舞蹈興趣的正是學校的體育課和遊藝會。

經由新式教育和遊藝會的表演節目，唱歌跳舞才有了正當性，令臺灣人的觀念逐漸改變。遊藝會裡有許多活動，靜態的展示學生的書法和圖畫，動態的演出有歌唱、舞蹈、話劇、化妝遊行……不僅能激勵兒童學習的意願，更能讓家長了解教學過程與學習成果，也是學校的宣傳管道。

因此，在遊藝會登臺成為學生競相爭取的目標。日本統治數十年下來，臺灣人對女子跳舞的想法從「女子無才便是德」慢慢改觀，逐漸接受女子的才華也是德行的一部份。

教育是新式的，但傳統性別角色分工與刻板印象仍舊牢牢固著在臺灣。女人相夫教子、負責家務，有時還得扮演丈夫事業的助手。日治時期的女子教育注重日文、涵養婦德、強健體魄，舞蹈就是體育課訓練身體的方式，而培養才藝也是婦德之一。學校還有一石二鳥的課程設計：邊跳舞邊練習日文，在遊戲中跟著〈桃太郎〉、〈蝴

蝶〉等童謠一起舞動。而且全班一齊跳舞練體操時，更可身體力行「萬眾一心、服從天皇」的大和精神。

知識分子的鼓勵與家長的支持

一九二〇年《臺灣日日新報》家庭版〈舞踊的價值〉提到，舞蹈在日本已被學校體育課程採用，用以調整體態、美姿美儀、強健身體。文中特別說明，舞蹈是上流社會女子的美容健身運動。一九二〇年代起，日本女性的生活風格逐漸迥異於過去，重視身形與儀態反映出女性在公共空間出現的頻率愈來愈高，因此更加注重外表與身姿的優雅氣質。

石井漠也曾在《臺灣日日新報》連載〈家庭的舞踊〉。他認為舞蹈律動應為家庭生活的一部份，鼓勵無拘無束、隨著音樂或心境律動的舞蹈。這種舞蹈沒有固定的動作形式，也無特別時空限制，隨時隨地可舞。石井流派的現代舞強調無拘無束、自由自在，現代舞不僅僅是在舞臺上演出，在家中也能任意擺動身體，作為學校之

外培育藝術涵養的一環。

因為舞蹈具有調整儀態、涵養文化的功能，知識分子對此欣然接受，文化協會的蔡培火就是最好的例子。受過新式教育的知識分子為了啟蒙臺灣人，舉辦許多文化活動，如電影、演劇、歌唱、演講等等。在推廣的過程中，他們發現若要想改革文化甚至政治，讓群眾擁有健全的身體是多麼重要的事情。要讓臺灣社會邁向現代化，新式教育啟蒙智能，藝術文化涵養精神，而健全的身體，則是上述一切的基礎。

師範教育畢業的蔡培火認同舞蹈，自己就有兩個女兒學過舞。而蔡瑞月進入石井漠的舞團，也是經由他的鼓勵與推薦。他曾說過：

我的愚見以為男子和女子的教育，應該有個區別，因為男子和女子的體格不同，所以不論在遊戲或職業上，也要男女各自選擇適合自己的體格的種目，努力下去，方算合理。我並不是一味反對體育教育，但鼓勵男子跳高跳遠，同時也要鼓勵女子跳高跳遠，似乎不太雅觀。因此自早我就主張女子的趣味，遊戲，職業，最好是指向藝術方面努力下去。

另一位臺灣的第一代舞者李彩娥則說：「除了米山校長之外，蔡培火先生也是鼓勵我去日本學舞的人。他是我祖父的好朋友，在當時的文化界是個大人物；他不僅推薦我進石井漠學校，還帶著我登門求師，這是我舞蹈生涯的開始。」

李彩娥出身地主階級，家境比蔡瑞月家好上許多，祖父李金生也是臺南文化協會的一員，他與蔡培火、高再得醫生、吳秋微醫生等文化協會的重要幹部都很熟識，可見舞蹈作為一門專業，是獲得臺灣部分精英認可的，至少在臺南知識分子圈內如此。

不只是蔡瑞月和李彩娥，當紅歌手林氏好的女兒林香芸也學習舞蹈。她們三位都成長於臺南，雖然不能斷定她們之所以能習舞是由於家族之間相互影響的結果，但其家族和臺南文化協會的聯繫是確定的，而最核心的人物，就是蔡培火。以臺南文化協會為例，因為知識分子的心態逐漸開放，在父執輩的鼓勵與資助下，第一代舞蹈家便有了出洋習舞的機會。

縱觀歷史，雖然臺灣並沒有出現統一推動文化藝術的民間組織，但臺灣文藝聯

盟與臺南文化協會各自扮演了不同的角色。彷彿行銷企劃部的文聯負責舉辦活動、邀請表演者、辦雜誌宣傳舞蹈演出，而臺南文協則是人力資源部，負責招募人才、尋找人才出國培訓的管道。

少女的尋夢冒險

不過，社會大眾對舞蹈的認識仍然十分有限。蔡瑞月於一九三七年赴日學舞時，她的二嫂聽到她要去日本學舞時還憂鬱地說：「這麼乖順的女孩，怎麼會去學跳舞？」搭船時，因為資料卡上填的是「學舞」，船長以為她是逃家少女，還請她去船長室一談。

甲板上的少女蔡瑞月還不知道，自己的舞蹈之路將會比其他舞者更為艱難。後方的家鄉早已遠離，前方是茫茫的大海，海風撕亂她的長髮⋯⋯命運與性格將她推上時代的風口浪尖。歷經日本統治時代、第一波舞者留學潮、國民政府來臺、二二八事件、戒嚴、入獄、白色恐怖、民族舞蹈運動、第二波舞者留學潮、雲門舞

集誕生……她的一生將如一冊史書，見證臺灣現代舞歷史諸多重要的轉捩點。

相較於家境優渥的李彩娥，蔡瑞月的家世平凡許多。家在臺南市中心本町三丁目（現民權西路），蔡父在這條繁華的商店街上經營旅館「郡英會館」。旅館內部全都是木頭地板，屋內裝飾則混雜日式、洋式與臺式。蔡瑞月還記得那間到處是大面鏡子的房屋，扶梯和鏡子鑲邊都是用上等檜木製作。在清雅的檜木香氣中，她常在鏡子前跳舞，將樓梯當作芭蕾扶把練腿。

學校的體操教育讓她對身體的能力更有信心，蔡瑞月記得多數同學記不清的舞步，老師偶爾要她示範給全班看，對她稱讚不已。她把握每一次伸展肢體的機會，除了體操舞蹈課，還有早上朝會的廣播體操時間，她每次都儘量延伸動作，變化呆板的節拍，彷彿跳舞一般。遊藝會是她最快樂的時候，四年級時，舞蹈部邀請弓箭部的蔡瑞月參與舞蹈表演，沒想到許多高難度的動作只有她會，讓舞蹈部同學嫉妒不已。

就讀臺南第二高等女學校時，她冒著被記過的危險，偷偷跑去臺南最大的劇院宮古座看石井漠表演。那時除非有校方帶領，否則某些表演是不准學生私下去看

的。少女蔡瑞月對臺上的石井漠仰慕不已，跳舞的夢想就此在心底生根。高女畢業前夕她前往日本遊學，參觀了位於東京目黑區的石井漠舞踊體育學校，計劃畢業後立刻赴日學習舞蹈。那時母親剛過世，父親再娶，或許只有舞蹈能稍稍舒緩她的悲傷，讓她從喪母之痛中獲得喘息的機會。

當時的日本舞壇分為兩大系統：芭蕾舞和現代舞（當時稱為「創作舞」）。但以石井漠為首的現代舞系統，仍以芭蕾為訓練學生的基礎。雖然石井漠初學舞時不滿古典芭蕾的制式與僵化，但因為芭蕾的系統完整，他培育弟子時，仍將古典芭蕾訓練視為重要的基礎。當然，徒有技巧的舞蹈是沒有靈魂的，石井漠強調律動課程，在課堂上訓練學生即興創作，他師法自然，呼應了西方現代舞之母伊莎朵拉‧鄧肯的身體觀：舞蹈不只是一種技巧，更是直接抒發情感，強調思考的藝術。

蔡瑞月在日期間，正是日本社會重要的轉折期。一九三七年日本發動全面侵華戰爭，舉國進入戰爭時期。因為日本反歐美的情緒高漲，芭蕾氣氛低迷，她幾乎沒機會看到芭蕾舞。反而是日本盟國德國的現代舞一派發展迅速，石井漠在這段時間內大放異彩。她在舞蹈學校打下基礎，石井一派強調自由自在的風格、達克羅茲的

律動方法，與即興舞蹈的課程，讓她在十多年後的民族舞蹈運動中，即使從未造訪中國，也能編創出一支又一支的「中國民族舞」。

後來因石井漠眼疾嚴重，創作與教舞大多交由助教進行，渴望親自接觸舞蹈家的蔡瑞月便離開舞團，轉而師從他的得意門生石井綠。多年後，老邁的石井綠仍舊記得，蔡瑞月到她的研究所時是一九四一年左右，當時研究所裡有許多來自沖繩、朝鮮和臺灣的弟子，回想起來應是日本舞蹈的黃金時代。

但二戰開始後，日本政府針對娛樂制定許多嚴格政策，畢竟前方將士浴血奮戰，後方豈能歌舞昇平。在舞蹈方面，政府透過「大日本舞踊聯盟」集結舞蹈界人士，並透過聯盟發行雜誌《國民舞踊》宣揚舞蹈對戰爭的重要性，並刊登戰時舞蹈的操作方式，從樂譜歌詞到照片圖解，應有盡有，十分詳細。

政府喜愛大規模且整齊劃一的舞蹈，務求呈現大日本帝國的強盛國力，從大規模的舞姿可以看出天皇子民個個健壯有活力，勝利想必指日可待。這種舞蹈宣傳方法模仿了德國納粹對舞蹈的操作方式──展現日耳曼民族強健活潑的身體，宣揚德意志國族主義。而一九四九年來到臺灣的國民政府，於五〇年代推行的民族舞蹈運

動也採用了和日、德類似的方式，可見舞蹈是建構國族神話不可或缺的一環。

值得注意的是，石井漠一派的舞蹈在戰爭期間內發展迅速，得到許多勞軍巡演的機會，但崔承喜的命運截然不同──她的歐美巡演之所以能成行，是建立在她與日本政府妥協的基礎上。例如她拿日本護照，宣傳時將姓名從朝鮮語發音的「Choi Sung-hee」改為日文發音的「Sai Shoki」。為了揚名國際，她努力與日本政府交涉周旋，有人說她能屈能伸，也有人認為她長袖善舞，招致不少罵名。然而，殖民地出身的她卻從未揚棄「朝鮮舞姬」（Korean Dancer）的名號，西方世界的記者也曾報導「日本奴隸朝鮮，卻奴役不了崔承喜。」

一九四○年起，崔承喜結束歐美巡演，返回日本。當時所有的朝鮮語媒體都被政府禁止，只剩下日本殖民政府唯一支持的一家朝鮮語報紙。在皇民化運動的背景下，有關崔承喜的報導大幅減少，她也曾被政府警告歐美巡演海報上的「朝鮮舞姬」一詞有反日嫌疑。

另一方面，在戰爭時期，蔡瑞月跟隨石井綠舞團勞軍演出許多次，南洋勞軍，巡演泰國、馬來西亞、印尼、菲律賓等地，蔡瑞月從早跳到晚，為了國家，為了戰

勝，也為了自己心底的夢想。

臺灣囡仔壓倒日本人！

　　幸運的第一代舞蹈家不再被三從四德鎖在家中，能憑藉己身才華突破社會對女性身體的束縛，大膽地追求美，追求自由，夢想在藝術殿堂裡自我實現。不過，自由也並非純粹無瑕。即使她們出身望族或富裕家庭，仍改變不了自己是被殖民者的事實。在日本政府的號召之下，殖民地的臺灣舞者們獲得與內地的日本舞者們平起平坐的機會，他們以自己的身體、才華，加入勞軍的行列。

　　在這樣的背景下，李彩娥得獎是天大的事。

　　一九四二年，李彩娥十六歲，她以石井漠創作的〈太平洋進行曲〉榮獲日本第一屆全國舞蹈比賽少年組個人賽冠軍，這是二戰前臺灣人首次在日本舞蹈界獲得的最高榮譽。

頒獎時〔……〕原以為自己令老師失望了，當司儀最後宣布文部大臣賞得獎者：「臺灣人李彩娥」，震天的歡呼聲與掌聲幾乎要掀了日比古公會堂的屋頂，甚至連臺下慕名而來的臺灣留學生，都情不自禁的跳起來大喊：「臺灣因仔壓倒日本人，真讚！」

當年拍下的照片裡，李彩娥身穿舞衣——白色短袖上衣、白短裙，領子上繫著大蝴蝶結，面露自信的微笑。她右腳往前踏，左腳點地，兩腳踩在不同方位形成的張力讓身體轉向右前方，她的雙手輕握，平舉在胸前。

當時臺灣被割讓給日本已四十多年，在缺乏藝術人才與資源的殖民地，居然有名少女能在殖民母國的比賽中擊敗眾多日本參賽者，得到舞蹈大賽第一名。她有天份，夠努力，但更重要的是她代表了被文明解放、被現代化解放的亞洲女性新身體。

相較於那些穿旗袍裹小腳，大門不出二門不邁，被傳統社會禁錮的女人，赤足而舞的李彩娥，可是新時代的女性。況且這支舞採用的音樂，是因為前一年（一九四一）太平洋戰爭爆發，日本積極進攻南洋地區而來，〈太平洋進行曲〉即是

日本海軍制定的軍樂。這樣的作品，顯示出臺灣少女為了日本帝國「大東亞共榮圈」的理念，以舞蹈全心全意地呼應著，因為無論得獎的是朝鮮人或臺灣人，都顯示出殖民地的歸順與臣服……從帝國的角度來看，表面上或許是如此吧，但臺灣少女的內心，可能更渴望證明，自己和日本舞者一樣優秀，甚至更加了不起。

可惜，那是個永遠無法實現的夢想。臺灣囡仔即使壓倒日本人，也只是曇花一現。

出生在日治時代後期的第一代舞蹈家從小接受同化教育，不見得擁有抵抗殖民的意識，因此她們的生命經驗無法被單純的「順從殖民」或「抵抗殖民」一概而論。李彩娥對恩師石井漠一家人與舞蹈學校都有強烈的歸屬感，但與日本對手在比賽中的競爭也激起了她身為臺灣人的種族意識。蔡瑞月也曾自述，她跟隨石井漠舞團到南洋勞軍時，目睹日本軍人對蜑民[1]的粗暴，心裡非常難過，那是她第一次感覺到

1 蜑，音同蛋，中國南方少數民族之一。居住於大陸地區廣東、福建延海一帶終年舟居，以捕魚或行船為業。

民族意識。身處殖民統治之下的她們，心境與認同之複雜，絕非簡單的順從或抵抗能夠說明。

新文人們引進現代舞時，只是將舞蹈視為臺灣藝術環境不可或缺的一塊，知識分子也僅是將之視為趣味遊戲或職業的一種，然而舞蹈本身的內涵，帶來的變化其實超出他們的想像——近代思想的啟蒙精神如自由、解放、抵抗，經由石井漠、崔承喜傳入臺灣後，被第一代舞者蔡瑞月、李彩娥等人延續下來。

現代舞，就是人們追求身心自由與政治自由最直接的表達方式。面對這樣一個新舊交織的混亂時代，舞者們經由身體語彙同情共感，再將情感傳達給不同語言、種族、國籍的人們。也許此時跳的舞是為了家族門楣，或是國家光榮，但更重要的是——終於，她們能為自己而舞。她們抗拒傳統禮教，不畏旁人眼光，一步步地走出自己的藝術家生命。

這就是現代舞的珍貴之處。

第二章

假如，我是一隻海燕

——戰後政治高壓下現代舞的發展與沉潛

短暫的真空時期

「大家窮得連三餐溫飽都成問題的時候，哪有錢和閒暇去支持舞蹈藝術？」簡阿陶對滿腔熱情的舞蹈家甘瑞月潑了一大盆冷水。

這是葉石濤的小說〈紅鞋子〉。作品裡將戰後的臺灣描述成一個饑餓荒蕪的世界，而這位甘瑞月正是以蔡瑞月為藍本的角色。面對主角簡阿陶的嘲諷，甘瑞月不氣餒，對未來充滿了信心：

我相信，我們臺灣人有這種特別的天才。我們在三百年的歷史上吸收了各種殊異的舞蹈傳統；譬如山地原住民和平埔族的舞蹈傳統或廟會，民間的各色各樣舞蹈都有豐富強烈的地方色彩。〔……〕我以為臺灣的舞蹈藝術有一天會開花結果的。

她年輕的臉龐散發希望的光芒。

小說裡的甘瑞月，就和現實中的蔡瑞月一樣，滿腦子都是跳舞，在旁人眼中看來也許有點古怪，是個天真浪漫的理想家。

蔡瑞月剛畢業回臺南，才沒幾天，搭乘同一艘輪船的朋友就邀請她到教會做一次慈善表演。由於母親是一名虔誠的基督徒，蔡瑞月也接受了基督教信仰，有許多人脈都是來自教會的知識分子，宗教故事也是她的編舞題材來源。

這次教會演出大受好評，接著邀請機會不斷，有時密集到兩三天就有一次演出。她在返臺輪船上的那場演出——太平洋上的〈印度之歌〉，以及〈咱愛咱臺灣〉——震撼了臺灣的知識菁英，大夥回到臺灣後也將這畢生難得的觀舞經驗說與家人朋友聽。靠著己身才華與知識分子的人脈，她很快便聲名遠播。

一九四五到四九年之間，她不停在勞軍會、音樂會、婦女會、慈善會、賑災晚會之間奔波，足跡遍佈教會、戲院、糖廠，也有許多戶外攝影和音樂會客席演出的機會。她每日的行程就是教學、演出、舉辦發表會……行程幾乎滿檔。

「我一場接著一場的演出，累了我還是演。來邀請演出的，我沒有拒絕過，只

因為就讀高中時聽到日本人取笑臺灣是舞蹈荒漠，當時我就下定決心，有一天我要將舞蹈的種子，佈滿整個臺灣的土地上。」蔡瑞月說。剛回臺那幾年以南部為據點的日子，是她充滿活力的時期。

不過，她的同學李彩娥，畢業後卻走回傳統婦女的老路。

李彩娥在石井漠舞蹈學校六年，在全國舞蹈比賽上得了相當於第一名的文部大臣賞，隔年又得了等同第二名的優等賞。除了舞藝優秀，她見識廣闊，和石井漠舞團到過世界各地公演，南韓、北韓、大連、北平、青島，甚至到了遙遠的南洋。在越南河內公演時，蔡瑞月和蔡培火的女兒蔡淑妲[1]也是一併同行的夥伴。

李彩娥身為臺灣第一位在日本舞蹈大賽奪冠的舞者，又有豐富的經驗，理當是臺灣不可或缺的舞蹈人才。但她因為父親去世，加上戰爭期間思念家鄉，一九四三年畢業後旋即返臺。次年，她嫁入屏東望族洪家，夫家經營輪船和鋼鐵，富甲一方，她如果想教舞，不怕沒有錢；但她卻在公婆的要求下收起舞衣，安分地相夫教子。

李彩娥的小姑洪碧霞說：「二嫂剛從日本回來的時候，臺灣正值大戰末期，當時一般社會的生活水準不算很好，社會上對舞蹈的認識非常有限，而且排斥、批評

的聲音一直存在。雖然二嫂嫁到洪家以前已經很少上臺表演，但是保守的風氣使她不得不遵從我父母的要求，不再繼續跳舞，專心做洪家的媳婦。」

除了公婆的要求，父親過世的悲痛也使她頓失跳舞的動力。事實上，待在家中當少奶奶，也可以避開鄰人鄉里對「留日學舞少女」的好奇心。婚後幾年她不大願意社交，大抵是為了這些。

南臺灣民風保守，對鄉人而言「跳舞」就是風流女子的行當。但地方上仍有不少有識之士明白推廣藝術的重要，逐漸有人勸李彩娥出來教舞。當時擔任行政院政務委員的蔡培火，與屏東縣議長林石城就曾請她學以致用，開拓南臺灣貧瘠的舞蹈環境，並發掘可造之材。

某日，蔡培火到屏東洪家拜訪，端著茶水正要進客廳的李彩娥，突然聽到公公大聲怒喝：：「難道我們洪家連媳婦都養不起嗎！」她連忙躲在門後偷聽客廳裡的動靜。

1 妜，音「ㄈㄢ」。

原來蔡培火是想說服洪老先生讓媳婦繼續跳舞。當年，蔡培火為了讓李彩娥發揮天賦，極力推薦她赴日習舞，還帶著她親自拜訪石井漠。如今她卻放棄所學，整日持家，生活裡只剩下孩子、丈夫和公婆。

「李彩娥得過日本舞蹈比賽第一名，這樣的人才放在家裡不出來做教育，實在是我們臺灣人的損失！」蔡培火不願她白白浪費在日本的辛苦修業，努力說服洪老先生，盼望他改變心意。

透過知識分子這樣強力的勸說，一九四九年，專心持家已有六年之久的李彩娥，才總算在屏東成立了李彩娥舞蹈研究所。後來，她移居高雄教學，也成為當時罕見的職業婦女。

職業婦女究竟有多罕見？那個時代裡，社會對已婚女性的要求，是全心投入家庭，若是出外工作，必定是為了經濟考量。著名的女性知識分子、臺灣第一位女記者楊千鶴也說，從小，母親就常告訴她：「女兒絕不讓她當醫生，職業婦女一概免談。結婚相夫教子才是女人的真正幸福。」即使是就讀高等女學校的聰穎女學生，也有不少人以畢業之前結婚為目標。

在這樣的社會風氣之下，蔡瑞月和李彩娥，終於成為了以自身才華尋找自由的少數奇蹟。她們成為臺灣難得一見突破傳統框架的女性——無論是性別的框架，身體的框架，還是職業的框架。尤其，以跳舞為職業，更是前所未有的嘗試。

保守勢力的阻礙

當時二次世界大戰剛結束，一九四五到四九年，臺灣的藝術氣氛受到政治影響，以文藝大眾化和現實主義為主。從知識分子到藝術家，都提倡藝術應該從人民的生活取材，創作一般大眾也能理解的作品，而不是埋頭創作深奧難懂的藝術品。

在這四年的短暫時光裡，也是國民政府遷臺之前，官方並沒有限制舞蹈的表演類型或內容。不管是日本老師的創作舞，還是西洋風的芭蕾舞、基督教讚歌，或是充滿異國風情的世界各國舞蹈，蔡瑞月和李彩娥都能自由地創作和教學。同時，在日本活躍的臺灣第一位男舞者林明德也回到臺灣發展。換句話說，這四年可說是文化藝術最無政治力量箝制的時期。

但與官方的態度相比，社會的保守風氣才是現代舞發展最大的阻礙。

「這種舞你到底要跳幾次？表演一次就算了，妳不知道外面的人講得多難聽！」

擔任經紀人的蔡大哥非常生氣。原來是因為蔡瑞月和芭蕾舞家許清誥排練的〈月光曲〉，是一支男女雙人舞。

「許清誥跟我跳的都是正統芭蕾舞，我們又不是那種、那種不正經的⋯⋯不要管別人亂講，他們不懂啦！」面對外頭傳得滿天飛的流言蜚語，蔡瑞月實在是有理說不清。

「雖然外面的人只是隨便亂講，但彰化銀行還是把場地收回去了啊！還有，學生家長說跳舞的裙子太短了，這樣不好。」蔡大哥又氣又惱。

原來提供教學場地的彰化銀行因為男女編練雙人舞一事，要求蔡瑞月遷離，理由是「有礙本行形象」，她只好搬回原先較小的場地。

許清誥是臺灣最早的男性芭蕾舞者，向日本芭蕾舞家東勇作學習，也是東勇作舞團主要的男舞者。芭蕾雙人舞中有不少男女肢體接觸，還有坦胸露背、露出手臂大腿的芭蕾舞衣，在保守人士眼中更是違反道德標準，有企業家看了之後拒絕贊

助，她也遇過禁止芭蕾舞演出的政府單位。此外，同樣也在教舞的李彩娥說，戰後初期還有許多外行人以為芭蕾舞是「脫衣舞」。

甚至，某次演出後，一位觀眾向蔡瑞月的友人斬釘截鐵地表示：「如果我有女兒，絕對不會讓她學芭蕾舞。」

其實這種事蔡瑞月也不是第一次遇到。她國小四年級的時候，在學校跳舞表現優異，受邀參與老師編舞的表演《水仙花》。其中有一個上身後仰動作，她盡力做到最好，同學卻認為她太凸顯胸部線條。

但蔡瑞月還是堅持完成動作，就像長大成人的她堅持芭蕾舞應該穿短裙，男女雙人舞絕對不是色情一樣。即使蔡大哥生氣地警告她：「要有嫁不出去的打算！」她還是沒有放棄。

無論是當時少見的女舞者蔡瑞月、李彩娥，或是更罕見的男舞者林明德、許清誥，這些在日本見識過現代舞蹈，接受舞蹈教育的文藝分子，他們的眼光和處世態度，與一般大眾截然不同。也因為這樣，他們與保守社會之間的巨大鴻溝，成為推廣舞蹈最主要的阻礙。

不過，雖然有些小風浪，大抵而言蔡瑞月的事業還能繼續發展下去。後來，由於演出的緣故，一九四六年她認識了行政長官公署交響樂團的編審雷石榆。

這名男子是她一生最大的支持，卻也替她帶來了最巨大的夢魘。

大時代中奮鬥的左翼文人

雷石榆在廣東出生，中學時受到普羅文學思潮影響，開始了他的文學創作生涯。二十二歲時，他到日本留學，雖然在日本中央大學主修經濟，卻參加了不少藝文團體，和日本、臺灣的文人多有交流。一九三四年，雷石榆在日本詩人遠地輝武的出版紀念會上認識了臺灣文藝聯盟作家吳坤煌，兩人成為朋友，在日本左翼詩壇活動。這個集團以日本作家為主，只有他們兩人分別來自中國和臺灣，在團體中顯得很特殊。

除了創作他喜愛的詩歌，雷石榆也經常撰寫藝文評論，一方面向中國讀者介紹日本左翼詩歌，一方面則向日本讀者介紹中國左翼文化運動。在那個動盪不安的三

○年代中期，國際情勢緊張，軍國主義抬頭，但不少受到左翼思潮影響的文人仍心懷無產階級革命的遠大理想，試圖以文學藝術來串聯中國、臺灣、日本與朝鮮這四地的左翼知識分子。

透過吳坤煌與雷石榆的交流，臺灣文壇、旅日中國左翼文學家、東京左翼詩壇三邊有了具體的互動，次數也不少。從一九三五年開始，《臺灣文藝》也陸續出現了中國左翼青年作家的作品，當時中國、臺灣的新文學作家互動已逐漸減弱，而這些來稿則非常激勵臺灣的新文學作家。

雷石榆和吳坤煌等作家在日本的互動時間其實不長，不過，他們因為對文藝有共同愛好而相識，之後則逐漸轉變成反帝國、反法西斯的力量。他們在《臺灣文藝》上熱烈討論殖民地文學的方向，也共同面對日本警察的警告與威脅。雷石榆在一九三五年被驅離日本，回到中國，而吳坤煌也在一九三七年被日本政府逮捕，拘禁了十個月。

往後十年，雷石榆在中國輾轉流離，從福建到廈門，從廣州到洛陽，再從昆明到江西；他先是主編報紙副刊，抗日戰爭爆發後擔任宣傳工作，以文筆投入抗戰行

列，也當過許多所學校的教師。一九四五年日本投降，翌年，國民黨與共產黨再度開戰，雷石榆離開了長年被戰爭摧殘的母國，來到相對平和的臺灣，並在高雄創辦《國聲報》，擔任主筆與副刊主編。

他之所以會來臺灣，最主要的考量還是他在日本認識的臺灣朋友。那時他才二十出頭，在東京留學時除了認識吳坤煌，還有《臺灣文藝》的賴明弘、知名作家楊逵、呂赫若等人。這些人際網絡提供了他在臺灣發展的支持。他在臺灣許多報刊上發表文章，出版詩集，一九四六年擔任行政長官公署交響樂團編審，因此認識了蔡瑞月。

此時的雷石榆已經三十五歲，不再是當年四處闖蕩的年輕人了。他比蔡瑞月大十歲，而在她眼中，這位左派知識分子不僅寫詩，還會畫畫，雖然歷經不少滄桑，但他對自己的外表卻絲毫不馬虎。他總是西裝配一頂硬草帽，有時還帶著手杖。髮型是整齊的西裝頭，還在人中的地方留著一道精心梳理的鬍子，有點像電影《飄》的男主角克拉克蓋博的造型。

兩人第一次見面是在蔡瑞月演出後。她還記得他穿一套米白色西裝，燈光暗暗

的，看不太清楚他的表情，但他的東京腔日本話很好聽。

雷石榆不疾不徐從口袋裡拿出名片遞給她，外表從容，心裡其實緊張得要命。眼前的女子跳舞時像是撐著陽傘的妙齡少女，下了臺嫻靜端莊的模樣又變回二十五六歲的成熟女性。他喜歡她的眼睛，越想越不自在，只好一直問有關舞蹈的事。

一開始兩人的密切聯繫，是因為蔡瑞月想帶學生到臺北演出，從音樂伴奏、演出場地、新聞報導、到省政府和市政府登記⋯⋯都需要相關人士的協助，而雷石榆也答應了。一九四六年底，臺南發生新化大地震，由於災情慘重，蔡瑞月與家人、雷石榆、行政長官公署交響樂團協商之後，決定在隔年一月在臺北中山堂舉辦募款演出，這也是蔡瑞月返臺後的第一次舞蹈發表會。

這場臺北發表會在一月初舉辦，有長官公署交響樂團伴奏，還有畫家顏水龍親自繪製的版畫節目單，更有藝文界人士積極代銷名譽券，因此票房不錯，雷石榆說：「我獨斷地為她登出賑災義演的廣告，場場爆滿，（⋯⋯）為了這一義舉，我負擔了稅務局追繳的稅款（後來打了折扣，分期繳納）。」

看來蔡瑞月的貴人運真的很好。這場大型舞蹈晚會義演一共捐出兩萬元賑災金，各報都有大篇幅的連續報導，蔡大哥為她主理行政事務，雷石榆帶她到處去政府機關接洽表演事宜，長官公署交響樂團的團長也鼎力相助。演出後蔡瑞月必須南下，為接下來中南部的演出排練。臨別前兩人依依不捨，雷石榆取下手腕上的一支舊錶，向她求婚。

兩人才認識幾個月，也不知情愫是何時開始增長的。也許是雷石榆初次見她跳舞就一見鍾情，也可能是蔡瑞月被他好聽的日本話吸引，喜歡他高雅的詩人氣質。

不過，蔡家從父親到兩個哥哥全都反對這椿婚事，因為在父兄輩的眼裡，兩人真的太像了——都太浪漫，太善良，滿腦子都是藝術。尤其是二二八事件之後，本省人與外省人的省籍之分，更成為阻礙。

二二八事件起於查緝私菸，卻因為查緝員誤殺市民，轉眼間變成全島的大騷亂。群眾包圍行政長官公署抗議，遭到機關槍掃射，消息傳遍臺灣之後，各縣市都出現了對抗政府的騷動。學校停課，青年學生、民眾、退伍士兵集結起來，與陳儀政府對抗。三月初，國民參政員和省參議員組成了「二二八事件處理委員會」，與

政府交涉事件的善後處理，更進一步提出改革要求，以平息群眾的憤怒。政府先是接受要求，幾日後基隆港邊卻來了軍隊，一上岸就展開血腥鎮壓，從北到南，屠殺人數高達上萬。

那陣子全島風聲鶴唳，草木皆兵。

「如果走路時遇到流彈，必須趕緊跳進水溝逃生！」雷石榆給蔡瑞月的信上這麼寫。

蔡瑞月的二哥當時在臺北，每天會聽到好幾次槍聲，家家戶戶都把門窗鎖得緊緊的。十幾天後，聽說外面比較平靜了，他才到遠一點的地方看看情況。經過民生西路時，他發現每戶人家門上都貼了打X的白紙。

那是喪事的意思。

在那個全島陷入恐慌，一片哀戚的動亂時期，對蔡家的父兄而言，家裡的寶貝女兒、唯一的妹妹居然想嫁給一個文人，而且還是一個外省人，真是太冒險了。他們擔心的是，即便雷石榆去過日本留學，也在中國大陸漂泊好多年，抗戰時還參與宣傳工作，跑遍大江南北，見過的世面說不定比蔡家三個男人加起來還多，但是，

也正因為他年輕時過慣了顛沛流離的生活，除了一身才華與膽識，恐怕沒有什麼積攢。

不過，雷石榆來臺灣後也已經當了一陣子報社主編和交響樂團編審，還正在臺大教書。要說他不可靠、沒有能力養家，倒也沒那麼嚴重。

只是這對情侶之間，對婚事意見也不一致。蔡瑞月認為社會上發生這麼大的事，婚事應該暫緩，雷石榆卻和當時許多外省人一樣充滿了不安，一心只想趕快定下。經過不少溝通，兩人終於在初夏的五月二十日結婚了，距離二二八事件發生還不到三個月。不過，這樁婚姻也讓瞧不起舞蹈的保守人士跌破眼鏡，他們萬萬沒想到像蔡瑞月這樣露腿露手臂的「不檢點」女子，居然能嫁得出去，嫁的還是臺大副教授。不過，也許就是因為社會動盪，人心惶惶，戀愛中的情侶才更想藉著婚姻安定下來吧。

相較於一月初大受好評的臺北發表會，蔡瑞月在五月的臺南發表會票房卻很淒慘。原因是當時二二八事件剛發生不久，社會動盪不安；但她此時的作品發表卻充滿浪漫與清新，〈童謠二題〉、〈春誘〉、〈耶穌讚歌〉、〈白鳥〉等等，這是因為巡迴

表演早在事件之前就已開始籌備，也很難臨時更改內容，只好一路南下巡演。

無懼的海燕

蔡瑞月的詩人丈夫形容她的舞姿像美麗的海燕：

假如我是一隻海燕

永遠也不會害怕

也不會憂愁

我愛在暴風雨中翱翔

剪破一個又一個巨浪

　　　　——雷石榆〈假如我是一隻海燕〉

就像當年回到朝鮮的崔承喜一樣，在臺灣推廣舞蹈，真的需要面對狂風巨浪，

還要有無畏的決心。

婚後蔡瑞月搬到臺北，依然跳舞，即使懷著身孕也沒有暫停。一九四八年她和林明德在中山堂演出現代舞〈幻夢〉。這支雙人舞的內容是夢中情人相見的場景。

不過，因為演出時間一再更改，演出前蔡瑞月已有八個月的身孕，因此林明德的妻子特地為蔡瑞月設計一襲能遮掩腹部的舞衣，實際上這支雙人舞可說是三人合跳的。

至於雷石榆也非常支持妻子的理想。這對夫妻的作風在當時，實在大膽前衛。

但好景不常，一九四八年夏天，臺大解聘了一群教授，雷石榆就是其中之一。

其實政府的清算早在二二八事件之後沒多久就開始了，譬如楊逵入獄，險些死亡，又譬如臺大中文系主任許壽裳則在臥室被暗殺。據說是他積極宣傳魯迅思潮，成為當局的眼中釘。

雷石榆結識的人中，最慘的就是宋斐如。他留學日本，發表過許多批評日本軍國主義的文章，直指軍國主義的矛盾。宋斐如擔任教育廳副廳長時，也兼任《人民導報》的社長，經常發表對行政長官公署批評的言論。二二八之後，聽說宋斐如被裝進麻布袋，拋進基隆港了。

時勢極度緊張，但對雷、蔡夫婦而言，眼下最要緊的，還是收入問題。雷石榆被解聘後家裡收入頓時減少，兒子大鵬才剛出生不滿半年，於是，他決定用遣散費將家裡大房間的褟褟米全數改成適合舞蹈的木地板，正式掛上招牌，讓妻子開設舞蹈研究所。

失業的雷石榆則努力寫稿發表，也寫一些抒情懷古的律詩。但他心心念念的，還是以藝文為現實發聲；他參與臺灣新文學運動的論戰，還一連發表了五篇長文。而蔡瑞月受到丈夫的文學觀影響，在創作上也展現出截然不同的轉變。

她過去的作品天真浪漫，尚未反映二二八事件後惶恐不安的臺灣社會。不過一九四九年的巡迴演出就不一樣了，她對社會脈動有更深入的觀察與掌握，創作出更貼近人民生活的作品。有關懷弱勢女性的〈飄零的落花〉，有為了重建家園而充滿力量與希望的〈新建設〉，也有舞出工人辛勤的〈湘江上〉。雷石榆詩作〈假如我是一隻海燕〉也被譜成一支十分鐘左右的現代舞蹈，在狂風巨浪中奮力飛翔的海燕，不僅象徵了蔡瑞月，也象徵著那個時代的人們。

蔡瑞月的演出是如何吸引當時知識分子的呢？看看一九四七年的《人民導報》

就知道了。「當蔡小姐在燈光下出現，和諧的絃聲也跟著響了，〔……〕我發現像在林日剛昇的樹林，群鳥在枝頭上歌唱跳動，輕快活潑，美豔動人，當你舉目去找那一線陽光時，又像是在海濱了，〔……〕各種俏皮的表情，在面部在舞蹈時表現出來。」

自由，多變，開放，蔡瑞月帶給觀眾的感覺，也是觀眾對新社會的期待。她的現代舞〈新建設〉使用的音樂，來自留日音樂家許石歸國後的首創曲〈新臺灣建設歌〉，原名《南都之夜》。當時的留日學生歸國後，每個人都懷抱建設臺灣的雄心壯志，而這首歌和這支舞就反映了這樣的心情。

二人新組的家庭成為藝文界友人小聚的場所。蔡瑞月記得，當時兩岸還有往來，丈夫和中國文學界經常通信，家裡就常收到作家郭沫若的信。本省的呂赫若、楊三郎、黃榮燦、藍蔭鼎、呂訴上、蒲添生，外省的覃子豪、魏子雲、田漢、陳洪甄、白克、龍芳等人都是座上常客。這些藝文菁英，來自文學、美術、戲劇、電影界，都是各領域的佼佼者。有些人曾在大陸經歷漂泊流浪的歲月，來到臺灣後漸漸愛上這片土地。他們經常聚在一起談論文學的新方向，如何發展本土文學及島內語

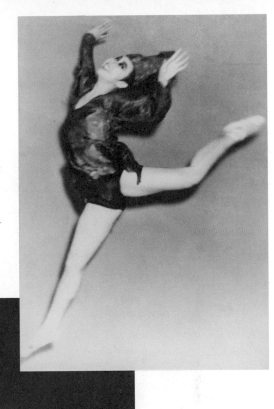

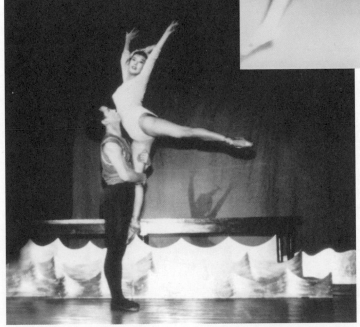

蔡瑞月作品〈假如我是一隻海燕〉，創作靈感來自雷石榆同名詩作。上圖為蔡瑞月首演於
一九四九年臺北中山堂，下圖為一九六六年，舞者吳淑珍與李鴻容二度演出於臺北中山堂。
圖片來源：皆為財團法人臺北市蔡瑞月文化基金會提供

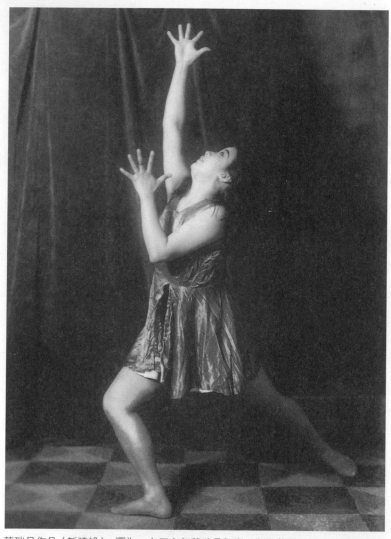

蔡瑞月作品〈新建設〉，圖為一九四六年蔡瑞月舞姿，與王蓮子、程金治於臺南宮古座首演。

言，如何推廣舞蹈等文化議題。

因為兩人新居成為藝文界的聚會場所，還吸引雜誌前來採訪，報導文章題名為〈詩人的新家庭〉。因為丈夫的人脈，研究西洋戲劇的專家呂訴上邀請蔡瑞月去福星國小介紹現代舞。蔡瑞月也著實好好準備了一番，演講內容從什麼是舞蹈開始，到現代舞的定義和現代舞的突破性。也就是說，現代舞不再只是音樂的翻譯或說明，而是脫離過去定義的嶄新藝術。

不能不當中國人，卻不能跟中國接觸

前面曾經提過，戰後初期至二二八事件爆發之前，社會其實充滿欣欣向榮的氣氛，且臺灣剛脫離日本殖民，也充滿了中國化的意欲。一九四五年「臺灣行政長官公署」設置，擔任臺灣省行政長官和臺灣省警備總司令的，就是陳儀。

當時臺灣的接管工作分成政治建設、經濟建設、心理建設三項，其中心理建設又稱文化建設，在陳儀向全島發佈的〈民國三十五年工作要領〉中便提到「心理建

設在發揚民族精神，而語言、文字與歷史，是民族精神的要素。臺灣既然復歸中華民國，臺灣同胞必須通中華民國的文字，懂中華民國的歷史。」陳儀更透過《人民導報》發表文章：「本省過去日本教育方針，旨在推行『皇民化』運動，今後我們就要針對而實施『中國化』運動。」學者黃英哲指出，行政長官公署推行「心理建設」的意圖，是向臺灣人灌輸中國文化，促進中華民族與中國人的意識。換句話說，心理建設就是一種中國化運動的文化重建，目的是將受過日本統治「遺毒」的臺灣人，重新嫁接回「正統」的中國文化脈絡。

矛盾的是，國民政府在文化政策上力求「去日本化」與「再中國化」，卻又避免和中國接觸，不少人更因為與中國往來遭到逮捕。同樣的，這種厄運也並未放過蔡瑞月一家。

起先只是兩位來自香港的中學老師想來臺灣學舞，女教師名叫駱璋，男教師叫游惠海。兩人看了上海《環球畫報》的蔡瑞月報導和照片，心動不已，於是透過中國音樂家馬思聰的介紹，遠從香港來到臺灣學舞。

看到這麼熱心向學的學生，蔡瑞月很快就開始授課。但因為蔡瑞月的母語是臺

假如我是一隻海燕　94

語，平時和丈夫交談都是用日語，面對兩位只會說中文的學生，只好讓雷石榆充當翻譯。丈夫不在時，蔡瑞月只好用日文解釋，或是直接以法文的芭蕾術語教學。雖然語言不通，但二人的學習態度非常誠懇，對蔡瑞月也十分尊重。半年後二位學生回到香港，熱情的駱璋再度來信，邀請蔡瑞月去香港教學，還為她準備好舞蹈教室和慕名而來的五十幾位學生。蔡瑞月答應了駱璋的邀請，同時雷石榆也答應了香港中文大學的邀請，準備前去教書，連下榻酒店都訂好了。

臨別的日子愈來愈近，這時家裡卻忽然收到一張明信片，是駱璋寄來的。上面寫著「快來吧」、「也有人從香港渡往大陸」、「為人民服務呀！」等句子。

都已經答應了，為什麼還要寄信來？

而且還不是信，是任何封緘都沒有的明信片。

「笨蛋！」雷石榆心裡暗罵。早就聽說信件都會被檢查，怎麼還寫這種東西來。

他偷偷地燒了明信片，簡單回信給駱璋，說自己去香港只是教書，妻子教舞，如此而已。看似多此一舉，其實為了保護妻兒，再小心都不嫌煩。

疑慮與不安就這樣悄悄埋在夫婦倆心中，直到出發前一天，親友學生本來齊聚蔡瑞月家為他們餞別。這時門口傳來車輪滾地的聲音，再來是引擎熄火聲。車上下來兩個陌生人，說要找「雷教授」。丈夫還沒回家，但那兩人也不進客廳坐，就直挺挺站在院子裡等，表情冷冷的。他們的吉普車就停在門外，誰也不敢跟他們多說一句話，客廳裡安靜了下來，滿屋子竊竊私語。

好不容易等到雷石榆回來，兩人隨即走上前，「傅斯年校長有事請你去一趟。」那年頭證件難辦，終於辦好證件、買好船票的雷石榆還沒收起臉上的笑容，就轉身將皮包交給妻子。

「阿月，這個皮包幫我收起來，裡面有船票跟出入境證。」他就這樣跟兩個陌生人上了吉普車，然後就再也沒有回家。

夫妻雙雙入獄

雷石榆一開始被關在臺北保安處。日治時期那裡曾是東本願寺，現在則是西門

町的獅子林大廈——如果常看金馬影展或常跑電影節一定會知道，因為新光影城就在那棟陰暗的建物裡。

他被關進去的第二天，家裡又來了幾個帶鎗的特務，穿著黑色長筒靴踩進門來，說要搜查，一進來就大肆翻箱倒櫃。這對夫婦整理好要帶去香港的兩個大木箱，裡面有結婚證書、照片、蔡瑞月日本學舞的資料，和雷石榆為她畫的作品，這些，都被當成證據帶走了。

蔡瑞月東奔西走，到處打聽可能關人的地點，問了國民黨黨部副主任、知名律師、議長、記者，好不容易靠著市長游彌堅的名片和保安處的第二處處長見了一面，處長同意讓她帶點東西給丈夫。「可以送衣服，但不能見面。」他說。

在保安處時雷石榆被審訊過幾次，軍法官對他拍桌大吼：「你這個共產黨！與駱某合謀為奸！」軍法官翻開卷宗唸給他聽，駱璋寄來的明信片果然被登記在案。

雷石榆冷靜反問：「既然檢查了她的來信，肯定也檢查了我的回信吧！我說的是我們夫婦只準備到香港定居，妻子教舞，我教書。駱璋只是答應為我們打聽租房子和生活費的事。」

軍法官似乎被說動了，他翻閱卷宗，找出裡面的夾頁閱讀。雷石榆繼續說：「如果說出『為人民服務』就是共產黨，那麼孫中山先生的建國綱領《三民主義》，不是很重視人民嗎？國民黨不為人民服務，又怎麼會號稱人民公僕？」

也許是雷石榆的自白奏效了，三個月後，他被轉送到中山北路一段的警務處，才知道自己屬於「驅逐」一類，所以當局通知親人來見面。他終於看見妻子抱著剛滿週歲的孩子，旁邊是陪伴他們的蔡瑞月二嫂阿金。他從鐵柵門伸出手，想摸摸孩子淡黃的軟髮，但孩子還在熟睡，他不禁哭了出來。

「別激動，你身體好嗎？」雷石榆眼中的蔡瑞月像個溫暖的慈母。但蔡瑞月的心裡其實激動地要命，眼見木籠子裡的丈夫披頭散髮，鬍子也長到蓋住嘴唇，像隻野獸一般。第二天，蔡瑞月帶來一些毯子和衣服，想嘗試為他保釋，但雷石榆要他別花冤枉錢。畢竟除了表面上的規定，私底下不知道要花多少「通關費」；再說，保釋出來，行動也是無限期受限，再找工作就更難了。

雷石榆猜測自己應該會被判處驅逐出境，若真如此，那麼家屬也許可以隨行離境。雷石榆要蔡瑞月做好準備，他已經寫信給蔣經國、魏道明和基隆港港務處，求

他們讓他帶著妻兒一起走。

準備出境那天，蔡瑞月帶著兒子到警務處找丈夫，和囚犯們一起搭火車到基隆。同行的犯人還有幾位師大的教授，沒想到在基隆吃飽飯後，警衛又來上手銬了。

蔡瑞月只好抱著兒子回家，之後每天都到基隆港探望丈夫。

就這樣，雷石榆在港務局拘留所又待了一陣子。某日蔡瑞月走到碼頭，幾位認得她的工人忽然叫她：「快去！他們要被送走了！」她小跑步趕上帶路的工人，果然看見前方有一群人正要上小船。

「上尉大人，這是我太太，她一起走好嗎？」「不行不行，阿鵬今天沒來！」海軍上尉還來不及說話，蔡瑞月就拒絕了。因為昨天兒子的哭聲吵醒了午睡中的拘所所長，他大發脾氣，今天蔡瑞月就不敢抱兒子來。

「會不會出去就回不來？不然我先回臺南看阿爸，再辦一場臨別發表會，辦完就帶阿鵬去找你。」他們約好在香港見面，雷石榆對那裡熟，還有定居的鄉親和老友。時間快到了，雷石榆只好登上汽艇，小船朝著港口一艘五百噸的運船駛去。他看見妻子沿著堤岸，邊走邊揮舞著手帕，「再見！再見！」他大喊，直到再也看不

見她的身影。

一從基隆港回到臺北，蔡瑞月立刻照計劃南下，發表會結束後也立即回臺北等丈夫消息。沒想到出境手續無法通過，「因為你先生有案，所以不予出境。」日子一天一天過，蔡瑞月還是忙著教學和演出。親戚勸她在戶口上暫時和雷石榆脫離關係，她沒答應。

某次要去東海岸表演，演出前一天她下了課，洗好澡，正等著學生和大哥大嫂一起來臺北會合，隔天一起去羅東。沒想到等到晚上十點多，門口傳來敲門聲——她一輩子都不會忘記那個聲音——她打開門，眼前不是大哥大嫂或學生，而是兩支帶著刺刀的長鎗。

夜色已深，黑暗中刺刀的反光閃痛她的眼睛。眼前兩名高大男子帶著長鎗，穿著黑色長統靴，也不脫鞋，就這樣逕自踩進門來。

「上面的人想知道雷教授的信裡寫了什麼，請你和我們去警所一趟。」蔡瑞月刻意忽略自己膝蓋骨打顫的聲音，一直請他們晚一點，明天還要去羅東，公演完再去。

「不行。只是去問話，十分鐘就回來。」拜託啦，晚幾天啦，演完再去，一定去。拜

託拜託。

對方可是有刺刀的人，她沒能堅持多久，只能穿上大衣跟著兩名男子出門，身上只有五十元。和去年丈夫被帶走時一樣，一臺黑色吉普車停在巷口，她上車後被黑布蒙上眼睛，在真真正正的黑暗裡，她完全不知道命運會帶她駛向何方。

牢獄裡的舞蹈家

「你先生的地址在哪裡？有沒有罵政府？」保安處偵訊室裡站著三四排身穿深藍色中山裝的人，其中一個吊著狐狸眼的人看起來像老大，不停逼問她一模一樣的問題。「你可以說日語為什麼不說？你在發抖嗎？」我不知道，我不知道，毋知啦！毋知！除了母語臺語，她只會簡單幾句北京話。再怎麼沒常識，她也知道日語是千萬不能說的。

「胡說！」狐狸眼一直用這句話罵她，「我知道你跟你先生有通信！到底說了什麼！」他翻來覆去只是問那些問題。蔡瑞月在偵訊室裡待了超過一小時。好不容易

結束問話，以為能回去了，狐狸眼卻叫她去換衣服。是藍色的囚衣。

「老師你也來啦！」一進牢門，昔日的學生丁靜就喊她。不到十坪的小房間裡擠了十八個人。這裡伙食很差，只能穿深藍色囚衣，冷得要命。蔡瑞月從小就愛吃甜食，現在營養不良，每天都牙痛，獄方又不准申請就醫。

女牢房偶爾有新難友加入，也有人被帶出去槍斃。雖然空間會大一點，但她寧願擠一些。斜對面就是大廳，可以看見男犯被高高綁在樑上，問話，鞭打，昏倒了就潑水，潑不醒就用腳踢。蔡瑞月每天聽囚犯的慘叫，聽到受不了就摀住耳朵大哭，尖叫，坐在地上用力踹地板，獄友們還必須按住她的身體、摀住她的嘴，說：「不要叫了，你會害死我們！」

窄小的牢房內，最高記錄曾經關過二十個人，雙腿完全沒辦法伸直，就連躺下睡覺也要輪班。入獄的恐慌加上糟糕透頂的生活環境，無論是誰都難以度過這身心的雙重煎熬——但蔡瑞月竟有辦法跳舞。

牢房裡的舞當然和平常演出沒辦法比，蔡瑞月只是帶大家拉拉筋，練練身體，編一點小品讓她們跳來轉換心情。牢裡又小又窄，大家都只能在原地跳，或兩個人

跳，還要小心不要踩到人或撞到牆，蔡瑞月和獄友輪流當舞者和觀眾，彼此加油打氣。

也許，這就是舞蹈的力量——能安撫身體的人才能掌握心的鑰匙，一旦撫平了心中躁動不安的火焰，才有機會撐過看似永無止境的牢獄生活。而這也是現代舞的精神，讓人舞出內心所思所想，所盼所願。窄小的牢房可以囚禁一個人，卻關不住想跳舞的身體與渴望自由的心靈。

到了內湖監獄，獄方知道蔡瑞月會跳舞，要求她在中秋晚會編排舞蹈節目。於是她編了〈嫦娥奔月〉，讓獄中女隊長跳主角，自己編跳〈母親的呼喚〉，扮演尋找摯愛孩子的老婦人。女房負責舞蹈，男房有人會胡琴和鼓，聽說還有一個國樂團，他們就負責音樂。對獄友而言，排練的日子至少可以暫時遺忘憂愁，畢竟社會氛圍不安，牢獄生活煎熬，跳舞是難得的呼吸時光。

中秋節終於到了，從內湖監獄往中山堂的路上，蔡瑞月坐在卡車後面，她記得在日本學舞時和老師的舞團一起參加勞軍演出，也是坐卡車。那時她才二十出頭，手扶在卡車邊緣，往外看著不斷向後流動的景致，她和團員們一起大聲唱歌，長髮

在風中飛舞……

車行過中山北路時她更緊張了，好希望經過農安街時寶貝兒子能出現在街口。家裡的人會不會抱阿鵬出來散步？今天風會不會太大？阿鵬現在多高了？我穿這樣他會記得嗎？……就這樣胡思亂想地到了中山堂。

這裡是她熟悉的場地，辦第一次、第二次發表會時都在這裡。囚犯們列隊走進後臺準備化妝，可是在她眼前浮現的卻是那些後臺吵吵鬧鬧的學生，這邊喊著我的舞衣又不見了！那邊又大叫小心不要踩道具！走道上學生家長忙進忙出，她正對鏡整裝，一轉頭，就看到丈夫倚在門邊微笑望著她……一切都好像昨天才剛剛發生一樣。

可現在，鏡裡卻只見一列穿著藍衣的女犯。她們都沒有表演經驗，還是蔡瑞月幫大家弄頭髮化妝的。為了扮演〈母親的呼喚〉裡尋找孩子的老婦，同房難友幫她的頭髮撲上白粉，一筆一筆畫上法令紋和抬頭紋。畫完魚尾紋，她眤眼一望，鏡裡的人真的好老，好老，老得像是她疲憊不堪的那顆心。

他們在臺側等待上場，但臺下等著的不是家人朋友，當然也不會有人大喊「安

假如我是一隻海燕　104

可!」與自己的名字。觀眾席上只有一群素不相識的官兵將士，沒有任何一個舞者的親友知道他們被押送到中山堂演出，

演出後，蔡瑞月在洗手間前面遇到總司令。他說：「十五號，你的母親角色演的很逼真，很動人。」

在內湖關了約莫半年，蔡瑞月和一群人被挑了出來，押往基隆港。那天太陽很大，每人被分配到一張小板凳，他們就在炎熱的天氣裡等了又等，等了又等，沒人知道下一站要去哪裡。此時忽然有人送給她兩大包肉鬆和肉乾，裡頭有張紙條，原來是楊世謙的太太送給她的。

楊世謙也是留日學生，當年和蔡瑞月搭同一艘輪船回臺灣。蔡瑞月在內湖監獄時發現他也是難友，向他借了十元買日用品，沒想到楊世謙借給她二十元，還要她出獄後不必還，以免日後互相牽連。現在，楊太太以為先生也被解送到基隆港，沒想到來了卻找不到人，就把食品轉送給蔡瑞月。

後來蔡瑞月才聽說楊世謙被槍決了，就算想還那二十元，也永遠還不了了。

一行人上了船才知道要去火燒島，蔡瑞月和許多政治犯們就在這裡度過了漫長

的時光。期間獄方依然要求她在晚會上表演，她們女生分隊還在燕子洞排練過幾次舞。燕子洞是海蝕洞，犯人們在裡面建造臺階，排練時就充當舞臺。這個洞空間很大，可以容納很多人，入口卻很窄、很窄，想出來不容易，聽說政府一直想拿它來「做點什麼」，但也只是謠傳罷了。

同時期入獄的少年蔡焜霖還記得，他第一次看到蔡瑞月跳舞就是在綠島。蔡焜霖因為參加了讀書會而被捕，在軍法處被刑求，屈打成招，以叛亂罪送往綠島。他還記得剛入獄時，因為資歷最菜，只能睡在最差的位置——馬桶旁邊。半夜總是有人起來上廁所，尿就淅瀝瀝濺到他臉上。他邊哭邊睡，隔天才知道要拿張手帕把臉蓋住。入獄的日子他完全不想回憶，連日後兒女問起，他都說：「去日本留學。」

但有件事他永遠不會忘記——星空下翩翩起舞的蔡瑞月，穿著白衣，月光灑在她身上，彷彿天仙一般。那一晚的景象，陪伴他度過每一個難熬的夜。

蔡瑞月也不會忘記，被關在綠島，比被關在保安處和內湖監獄還快樂的一點，就是去挑大便。輪到她的時候，一根扁擔，兩人一前一後，前方有警衛帶領走向海邊。海風習習，雙腳踩在細軟的沙灘上，挑完後警衛會讓她們在沙灘上待一下，這

假如我是一隻海燕 106

時就是撿貝殼的好時機。

夕陽下的沙子是溫熱的，海裡可以看見柔軟的海草款款擺盪，仔細看還有好幾種顏色的小魚在其中穿梭。她在海灘上專心撿著貝殼，撿了一顆又一顆，直到警衛連聲催促才依依不捨地回牢。牢房裡她把撿來的貝殼攤開一地，每一顆都仔細把玩，日夜聽著海潮聲，就這樣度過單調無聊的生活。

回到臺北之前，她已經收集了四大袋貝殼。有些是她自己撿的，另一些則是難友知道她喜歡，去沙灘時特地撿給她的。當時有四個男難友和她一起出獄，他們替蔡瑞月扛行李，直嚷著「好重！」「你行李怎麼這麼多！」蔡瑞月在心底偷笑，不敢告訴他們裡面裝什麼。

舞蹈最不自由的時代

好不容易捱到出獄，蔡瑞月雖然再度穿上舞衣，看似重獲自由，但她出獄後的處境卻大不如前。而此時風行的「民族舞蹈運動」，讓人人看舞，人人會舞，卻是

舞蹈最不自由的時代。

民族舞蹈並非自然地流行起來，而是政府的文藝政策所致。一九四九年，國民黨政府帶著大批軍民撤退來臺後，為了安撫，政府在軍中熱烈推展康樂活動。因為舞蹈有鼓舞人心、提振士氣的功能，被國民政府列為重點推廣項目。蔣介石在〈民生主義育樂兩篇補述〉中寫道：

我們中國邊疆以及各地許多宗族都有優美的舞蹈，我們應該研究，應該發展，應該作為國民教育中的一個主要科目及普及社會。只要我們的教育家和藝術家，看清共匪要拿他醜惡卑劣的「扭秧歌」來破壞國民的美感和倫理觀，達成他毀滅中國民族文化的目的，必能認識舞蹈的重大意義，努力改進，普遍推行。

國民政府認為，國共內戰失敗的主要原因之一便是忽視文藝工作，才會失去民心，不得不棄守大陸退至臺灣。因此，國民政府於一九五○年成立「中國文藝協

會」，指導與掌控所有藝文活動與藝文工作者。協會之下設有十九個委員會，包含小說、詩歌、音樂、美術、話劇、電影、戲曲等，舞蹈當然也不例外。

一九五二年，為了響應蔣介石的倡導，文藝政策以「戰鬥文藝」為綱領，而舞蹈則被當作復興民族文化、鍛鍊集體意識、推動思想文化鬥爭的重要武器，國防部總政治部主任蔣經國指示官員籌組「民族舞蹈推行委員會」，由中將何志浩擔任召集人，開了政黨領導文藝的先例，這一開就是幾十年。

那麼具體來說，民族舞蹈究竟是什麼呢？

根據民族舞蹈推行委員會的規定，民族舞蹈分成戰鬥舞、勞動舞、禮節舞、聯歡舞、欣賞舞五種。戰鬥舞要展現軍隊勇猛威武的精神，不僅有娛樂效果，還能鼓舞士氣，激勵人心。勞動舞表現的是人民辛勤工作的模樣，禮節舞則是儀式場合的舞蹈。聯歡舞可讓父子兄弟、親人友朋聯絡情感。欣賞舞則是古代節慶喜事時，演給王公貴族觀看的霓裳羽衣舞和貴妃醉酒舞等等。

這個委員會的組成有外省舞蹈家，也有本省舞蹈家。其中出身東北遼寧的李天民，是往後數十年與政府關係最良好，互動最密切的。

知名的蔡瑞月當然也被邀請了。可是，丈夫遭到流放，自己入獄三年，兒子才剛出生沒幾年就失去父母照顧，這個家可說已經徹底破碎過一次。她受盡政府威權的擺佈，如今是否接受政府的招聘，本就是個艱難的決定。

但她出獄之後，蔡大哥立刻就被逮捕，她認為如果接受招聘，說不定就不會像當初丈夫被捕時那樣，四處奔走卻求助無門。於是蔡瑞月答應招聘，成為中華文藝協會舞蹈組副主任，也成為民族舞蹈委員會的舞蹈組組長。

國民政府既然花了這麼多心力籌組民族舞蹈委員會，又把舞蹈制定得這麼詳細，照理來說應該是舞蹈大興，自由跳舞的年代吧？

但事情並沒有表面上看起來那麼和樂。

為了將中國民族意識和反共復國的信念灌輸給臺灣民眾，國民政府才為各項藝術制定政策，而發展民族舞蹈目的，就是想透過身體律動對身心的強烈感染力，將軍中的戰鬥舞和聯歡舞推廣到社會上每一個階層，達到整體社會戰鬥化的目標。

前面提過，在世界歷史上，這樣大規模的身體動員早就不是第一次了。二戰時期，日本政府透過「大日本舞踊聯盟」集結舞蹈界人士，並透過《國民舞踊》雜誌

宣揚舞蹈對戰爭的重要性，刊登戰時舞蹈的操作方式。

日本這種舞蹈宣傳，遙遙呼應了德國納粹如何利用舞蹈。他們同樣都是想透過舞蹈，展現強健活潑的民族精神與身體；而當時統治臺灣的國民政府所推行的民族舞蹈運動，也採用了這個方法。

國民政府為了宣揚中國傳統舞蹈的重要性，發行了《民族舞蹈》雜誌，刊登官員將士對舞蹈的講話與評論，還有舞蹈家的新聞報導，以及民族舞蹈和戰鬥舞曲的教材圖片。

舞蹈非常重要，因為它是建構國族神話不可或缺的一環。以身體為媒介的舞蹈，與人類的生活與心靈密切相關，是掌權者最常用來教化群眾，直接掌控人民的身體、心智與信仰的手段之一。

諷刺的是，過去臺灣被日本統治的時候，雖然日本政府在戰間期禁止燈紅酒綠的交際歌舞，轉而加強鼓勵能提振士氣的國民舞蹈，但是同時，從日本學舞歸來的臺灣第一位男性舞蹈家林明德，他的中國風舞蹈，卻並未受到日本政府的打壓。

林明德喜愛中國舞，他的女裝扮相尤其驚為天人，更有「臺灣的梅蘭芳」之美

譽。〈天女之舞〉利用國劇的水袖和飄帶，〈鳳陽花鼓〉展現少婦抱著花鼓跳舞的姿態，〈紅牡丹〉和〈霓裳之舞〉都是在表現楊貴妃的嬌豔與豐盈。甚至，林明德也有〈水社夢歌〉這一類表現臺灣原住民文化風情的舞，而日本政府對這類取材自民間故事與文化、充滿懷鄉意味的演出，干預不大。

林明德的發展，顯示日本政府並非固執僵化的一塊鐵板。

然而，與日本殖民政府相較之下，國民政府來臺後，對文藝政策的管理則非常嚴格，說是控制也不為過，而且是傾整個國家之力的控制。一九四五到四九年，也就是二次大戰結束後的四年裡，臺灣的藝術活力迸發，只因眾人原以為日本殖民政府已離去，終於可以自由發展，沒想到國民政府來了以後，才發現全是空歡喜一場。

到了五〇年代的民族舞蹈運動，國家不只動員了舞蹈界知名人士，反共作家也紛紛在報章雜誌上以詩文唱和，歌頌民族舞蹈的精神。作家鍾雷就寫過〈掀起民族舞蹈的高潮〉：「民族舞蹈要激勵民族的士氣，摧毀那醜惡的秧歌（……）自由中國八百萬軍民都來啊！不分男女老幼大家都來跳啊！要邁向反共復國的康莊大道，先掀起民族舞蹈的澎湃高潮。」

在民族舞蹈盛行的時期，政府各部門如火如荼地響應，不僅推動相關出版品

《民族舞蹈》雜誌，更命令電視公司播放得獎舞蹈。省教育廳在一九六六年做出幾

項決定，例如拍攝民族舞蹈影片並輪流在各地放映，讓各縣市舉辦教學觀摩，放寬

音樂教育唱片選定以利舞蹈發展，設立獎學金表揚優秀舞蹈人員等等。

遵守者獎之，違規者自然罰之。教育局竟然將無故不參加民族舞蹈大賽的舞蹈

社「視為解散，並吊銷登記證」。在制度的影響下，民間舞蹈社不得不參加競賽，

在失去決定參加與否的自由之後，舞蹈社追逐名次獎金的風氣，也逐漸壯大。

被創造的傳統

然而，在歷史學家眼中，會認為民族舞蹈運動其實是一項被創造的傳統（invented

tradition）。這些被人工拼湊出來的民族舞蹈，並非真正的中國傳統民族舞。

英國歷史學家霍布斯邦就說過：「創造傳統是一系列的實踐，通常是被公開或

心照不宣的規定控制，具有儀式性或象徵性的本質。它透過不斷地重複，試圖灌輸

大眾特定的價值觀與行為規範，以便自然而然地暗示：這項傳統與過去的事物有關。」

霍布斯邦強調，這些被創造的傳統是針對新時局、現況的反映，卻被包裝成與舊日情境相關的形式出現，以義務或重複的方式建立這項新事物與過去歷史的關聯。換句話說，新傳統與過往歷史之間的關係是人工接合的。

好比李彩娥的〈王昭君〉。民族舞蹈推行委員會成立後，在總統府前的三軍球場舉辦全國性的民族舞蹈欣賞會，示範民族舞蹈應有的主題與形態。臺灣舞蹈家蔡瑞月和李彩娥都被邀請示範演出，一同登臺的還有外省舞蹈家李天民[2]、高棪[3]等人。

然而，在南臺灣舞出一片天的李彩娥根本沒去過中國，也沒讀過中國歷史，她在石井漠舞蹈學校學的是東洋舞蹈、芭蕾、創作舞，所以「民族舞蹈」對她而言是完全陌生的。當她為了國民政府指定的欣賞會正在煩惱的時候，剛好有一名學生家長提供了〈王昭君〉曲子的唱片，又講了昭君出塞的故事，才觸動了她。而後，為了揣摩歷史人物的心情，她去圖書館找資料，翻古書，又看到舅公家的琵琶，編舞的靈感才忽然湧現。

演出地點在臺北三軍球場，當天觀眾很多，其中有許多外省人。由於李彩娥編舞時只選擇昭君出塞的情景，刻意琢磨昭君對家鄉的眷戀、對親人的不捨，根據臺下的李母回憶，許多外省觀眾看了不停落淚，十分激動。「我一直在想著，如果我的舞蹈能使人感動，那麼我也跳得有意義了。」李彩娥說。

然而，哭泣的觀眾也許萬萬沒想到，眼前的舞者根本未曾踏上他們心心念念的「故國」土地一步，她在編舞之前更完全不知王昭君此人此事。

李彩娥編〈花木蘭〉那次，還是當時屏東的歌仔戲團教的。別忘了李彩娥嫁入的可是屏東望族，家裡院子大，每天下午都有演歌仔戲的人、講古的人和小吃攤聚集。她身為一個少奶奶，又兼當時罕見的職業婦女，就這樣跑去學身段、手勢、動

2 李天民（一九二五─二〇〇七），遼寧省錦縣人，曾任中華民國舞蹈學會理事長、國立台灣藝術學院教授、中華樂舞蹈團團長等，並為李氏舞蹈學苑創辦人。

3 高棪（音同「演」，一九〇八─二〇〇一），安徽省貴池人，從事舞蹈教育工作之舞蹈家，於一九六四年創立中國文化學院舞蹈專修科，為臺灣第一個舞蹈科系，之後又成立華岡舞團，有「臺灣舞蹈教育之母」之稱。

作，連兵器如何使、髮型怎麼梳，全都學了。

除了〈王昭君〉和〈花木蘭〉，當年最流行的民族舞蹈，就是蔡瑞月的〈苗女弄杯〉了。

夜雨瀟湘兩岸風

燕啣香泥

雙雙飛舞西到東

行穿花徑對花酌

人在醉鄉中

流鶯聲裡笙歌度

仕女相呼

湘水漣漪似西湖

留連歡娛忘歸路

艇入河深處

——何志浩〈苗女弄杯〉

叮、叮、喀、喀……清脆的瓷杯輕碰聲不絕於耳，綁著兩條麻花辮的舞者雙手各持兩只小瓷杯，在活潑的湘江民謠中模仿苗女酒後微醺的姿容。〈苗女弄杯〉在一九五九年的民族舞蹈比賽中首演，不僅獲得冠軍，更受到大眾的普遍歡迎，各舞蹈社爭相演出，一時瓷杯價格高漲。

因為瓷杯易破，逐漸有廠商開始製作鉛杯代替，但蔡瑞月還是堅持一定要用瓷杯。她不喜歡假的東西。

不過，這麼大紅大紫的民族舞蹈作品，其實也是拼湊出來的。〈苗女弄杯〉的創作靈感，是來自湖南人姚浩。他教給蔡瑞月家鄉的敲杯動作，又哼了一小段不成章法的湘江民謠。蔡瑞月發揮在高中學到的音樂知識和在日本學到的編舞方法，以敲杯動作和不太準確的片段音調，加上昔日獄友李格非的填詞演唱，逐漸發展成整支舞碼。

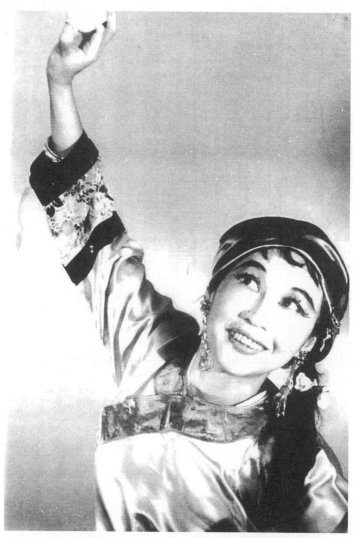

一九五三年，民族舞〈苗女弄杯〉，蔡瑞月舞姿。
圖片來源：財團法人臺北市蔡瑞月文化基金會提供

後來這支舞的音樂改由國樂團及西樂團演奏錄音，從此以後〈苗女弄杯〉流行數十年，配樂流傳各地，各舞蹈社都有自己的版本，歌詞更由民族舞蹈推行委員會的主任何志浩將軍重新填詞。甚至歌手鄧麗君剛出道時，也唱過這首流行歌。

政治高壓統治藝術的年代，不僅自由是奢望，要想公平也難。談到比賽，蔡瑞月的學生胡渝生和李清漢都認為有欠公平。因為蔡瑞月師從日本現代舞先驅石井漠，以現代舞為基礎，加上芭蕾舞的嚴格訓練，又吸收中國大陸的資訊，將平劇和國術的動作精華歸納到作品中，所以編出來的舞很有中國的味道，但冠軍偏偏都是別人的。

是的，〈苗女弄杯〉得了冠軍，獎項卻不是頒給蔡瑞月的。

當年，民族舞蹈委員會頒給表演〈苗女弄杯〉的江明珠「表演獎」，再隔一年又搬給她「創作獎」，而江明珠，是蔡瑞月的學生。據說，蔡瑞月曾經埋怨：「你們明明知道這是我的作品，怎麼頒創作獎給江明珠。」委員會監事卻表示：學生的光榮，就是老師的光榮啊。

——雖然不平之聲是事後由蔡瑞月的學生口中說出，未免有失真之處，但從〈苗

女弄杯〉的創作權事件來看，當時的國民政府官員對舞蹈作品的著作權與智慧財產權等權益，根本沒什麼概念。

雖然比賽的公平性有待商榷，創作上也頗受限制，但要說這是個全無收穫的時代，卻有失公允。

為了編民族舞蹈，蔡瑞月四處請教，她向學生李清漢的國術老師劉木森請教國術和氣功，劍舞和太極拳，也透過丈夫好友魏子雲的介紹，向大鵬劇團演員劉鳴寶、哈元章學習劍舞，向蘇盛軾學習京劇基本功與道具手法。經由何志浩的介紹，她更向梅蘭芳之師京劇大師齊如山請教中國古舞，也得到梅蘭芳本人編寫的戲曲身段動作圖解。

大師略覺無力卻輕靈的蘭花指令她驚奇不已，這是蔡瑞月第一個見到的中國舞姿。在那個年代，一個動作或姿勢的發現，都是那麼珍貴。蔡瑞月受的是日本教育，在日本學舞，中國舞對她來說就像異國舞蹈，學習中國舞對她而言是增廣見聞，增加創作的可用素材。

你的中國，不是你的中國

蔡瑞月和李彩娥雖然不諳國語、受日本舞蹈教育，卻都依照政府的要求編出了「中國民族的」舞蹈。在那樣的時代環境底下，想要在臺灣傳承恩師石井漠自由創作的風格與精神，恐怕暫時做不到了。

每年的比賽由民族舞蹈運動委員會舉辦，從制定題目到評審的選擇，都由委員會負責。這也就是為什麼，這些民族舞蹈都大同小異的緣故。舞蹈家依照先前提過的五種基本型態──也就是戰鬥、勞動、禮節、聯歡、欣賞──來創作。舞者們懷念讚嘆中國淳厚的人情，多樣的風土，結尾大多鏗鏘有力、正氣凜然：中華民國才是中國文化的正統繼承者！或也有不少邊疆民族舞，當天子登高一呼，小國各方來朝，表現對中國的臣服與歸順。

美好的故國重現眼前，教人怎能不興奮激動？

民族舞蹈運動與經年累月舉辦的競賽，傳播官方意識形態並試圖教化人民，希

望透過舞蹈演出中國歷史故事，和中國各地的風土民情，來維持大批外省人對母土的情感。此外，也要對曾經受過日本教育的本省人進行中國化的身體教育，尤其是新一代出生的年輕本省人，要讓他們相信，真正的鄉土不是腳下踩的這塊土地，而是海峽另一頭的中國大陸。

從一九五四年開始，民族舞蹈競賽每年盛大舉行，各項重要國家慶典中自然也少不了大型的民族舞蹈表演。這個「被創造的傳統」就這樣持續了數十年之久，成為一九七〇年代以前臺灣島上最顯著的身體景觀。

不過荒謬的是，即使外省舞蹈家李天民宣稱，民族舞蹈屬於群眾，反映多數人的生活，不是少數人的娛樂，但這些舞蹈描述的都是發生在遙遠神州大地上的故事，與臺灣人民的生活現實相差甚遠。

四十年後，李天民也在自己的著作中坦承：「什麼是民族舞蹈？其特徵如何，卻茫然不知，因為從來沒有在舞臺上看過明確標明民族舞蹈的表演，其名詞也是陌生的。」

然而，對於舞蹈藝術的普及而言，這段時期其實非常難得。一九五四年開始每

年盛大舉辦的民族舞蹈競賽，讓民族舞蹈滲透到臺灣社會。各級學校、各軍種康樂隊、各社會團體都必須參與。為了在大賽中獲得佳績，舞蹈成為各級學校，尤其在中小學裡的重要活動。

民族舞蹈被強調為舞蹈中的正統，競賽的評分標準中主題意識的占比更高達百分之四十，得獎學校有功人員記嘉獎一次。在「獎狀即權威」的引領下，得獎的舞蹈社獲得了教學的品質保證，雖然沒有高額獎金，但獎狀本身就是舞蹈社最好的宣傳。制度的訂定使民間舞蹈團體和各級學校拼命投入這項大賽。

在比賽制度的引導下，以民族舞蹈為主要課程的民間舞蹈社也如雨後春筍般出現在各縣市，私人舞蹈社紛紛轉向，以民族舞蹈作為教學重點，國家慶典也常以民族舞蹈表演作為主要內容。日後創辦雲門舞集的林懷民說：「大概在我中學高中的時代，由於有民族舞蹈比賽，那時電視也還沒有非常地風行，大街小巷到處都是舞蹈社。我想去學跳舞是很多今天五六十歲的人，少女的必經階段。」

當年，許多小女孩看了大哥哥、大姊姊表演，想跳舞的種子就此在心底生根。等年紀大一點，運氣好家境也不錯的，就能順利央求父母讓自己去學舞。拿著鈴鼓

跳新疆舞，長筷子的是蒙古舞，水袖飄飄，彩帶旋繞，這些天真可愛的小女孩也許並不知道，這些舞都不是「真的」中國民族舞。而在她們美麗的舞蹈夢背後，有文藝政策的黑手和國家的野心，雕塑了一整代人的身體景觀。在國民政府引領的文藝政策之下，學習民族舞蹈成為許多在五〇到七〇年代成長的臺灣人的共同回憶。

必須潛藏的現代舞

在這樣的背景下，現代舞當然備受壓抑。

雲門舞集的舞者吳素君還記得，她還在國立藝專念書的時候，那位曾經擔任民族舞蹈推行委員會理事長的中將何志浩，在課堂上居然以「屁股磨屁股，奶子碰奶子」來形容現代舞。

當時國民政府時常對民族舞蹈以外的舞頒布禁令，例如「臺北市教育局昨日表示，本市登記之各民族舞團及綜合藝術團，今後一律不准表演毫無藝術價值之現代舞，一經查實即吊銷登記處分。」

因此，能夠承載人們心聲，標榜自由自在精神的現代舞，在官方的限制之下只能悄悄地編，偷偷地演。

在那個高壓的時代，舞蹈家們努力不懈地尋找容許創作自由的小小空隙。蔡瑞月堅持每年舉辦獨立公演，其中有許多不符主流也不易看懂的現代舞。

一九五二年底，蔡瑞月自綠島出獄後，當然還是回去教她最愛的舞蹈。教室在農安街，沒想到迎接她的竟是一次又一次的盤查與刁難。警察總是突然打斷課程進行，不是查看學生家長的身分證，就是盤問學生一堆問題。

這就奇怪了，蔡瑞月不是文藝協會舞蹈組副主任，和民族舞蹈委員會委員嗎？怎麼會有警察來盤查？

背後的來由是這樣的：當時警察依據的法律，是民國三十七年徐蚌會戰後，國民政府頒發的禁舞令──戰爭時期，禁止男女相擁導致人心渙散的社交舞。而一九五三年，一對相戀的社交舞師生跳海殉情的事件，更大大轟動了社會。從此，不受政府認可的舞蹈，都被認為會破壞社會風氣，故一概禁舞。

不過，想跳舞卻只能跳正向積極又嚴肅的舞蹈，也太無趣了。臺灣人也愛跳社

交舞，舞廳舞場從日本時代就有了。可惜的是在一九六五年，教育部頒布了「禁舞令」，規定各級學校學生一律不得進入舞場跳舞，想跳舞的話，只能選擇被政府認可的舞種：「各級學校課外活動，今後均須切實加強，對於民族舞蹈與土風舞，應予推廣，以謀青少年身心之正常發展。」在這樣的箝制之下，喜愛跳舞的人選擇愈來愈少，這也意味著身體的自由，被政府悄悄奪走了。

當時有消息說，十人以上的聚會就必須申請登記。蔡瑞月不堪其擾，打算搬遷，找到了武昌街的房子，開始教學後才去申請執照。奇怪的是，臺北市政府批准了，省政府卻不准。蔡瑞月只好請昔日照顧她的長輩蔡培火，帶她一起到省教育廳去看情況。

日本時代的社運人士蔡培火，如今是被行政院長陳誠聘任的政務委員了。他對副廳長說：「我這個大臣親自向你磕頭，請你幫忙。」

副廳長卻回答：「蔡小姐的舞蹈有藝術教育價值，但是法律是法律，我不能擅改法律。」

最後副廳長還是沒有答應。蔡瑞月硬著頭皮開班，果然沒多久警察就來了，

還剛好在課程進行到一半，最熱烈的時候進來。她受不了警察三番兩次前來打斷課程，只好又搬回農安街。

像這種荒謬的情況，在當時並不少見。民族舞蹈運動展開後，彷彿明示了舞蹈為合法運動，各種國家慶典、競賽仍舊有許多舞蹈演出。表面上看似解禁，實際上行政官僚和執法人員等根本分不清社交舞、現代舞、芭蕾舞的不同，在政策的相互矛盾之下，即使是知名舞蹈家如蔡瑞月、李天民等人，依舊被多次取締。

奇怪的事還不止這一樁。有幾所大學想邀請蔡瑞月的舞蹈社演出，沒想到每當演出準備好，快要開演的時候，主辦方卻會臨時取消，彷彿冥冥之中有什麼神秘力量在干擾似地，種種困難讓她十分沮喪。

有一次，蔡瑞月在農安街口的商店借電話打給蔡培火。當她訴說近況並請求長輩幫忙時，電話那頭竟沒好氣地說：「你又和你先生通信了是不是？」

她張開口想解釋些什麼，眼淚卻比聲音先湧了出來。

她掛上電話，抹去眼淚，深呼吸幾次才轉身付錢給商店老闆。沒想到原本一臉漠然的老闆臉上突然流露出關切的表情，卻又不好意思開口問眼前這個淚痕未乾的

女人究竟發生了什麼事，只好連聲說「不要錢！不要錢！」轉眼就把剛拿出皮包的蔡瑞月推出店門。

蔡瑞月真的寫過信。她以為自己能出獄一定是確認無罪了，便寫信給丈夫雷石榆，地址欄除了「香港」二字一片空白。這樣的天真與不知世事，從她少女時期一直延續到現在——當年她因為想學舞，就寫信給聲勢正旺的石井漠，地址只寫了「日本」兩個字。當時的日本郵差看到了應該哭笑不得吧，不過信還是順利寄到了石井漠舞蹈學校。

現在，這封寫給丈夫的信理所當然落入國民政府手中，從今以後二十年她都必須寫信向「傅道石」先生報告自己的行蹤與近況。「傅道石」即是臺語「報到室」之意。

這還不是最嚴重的。她出獄後開始教學，沒多久就有一名來自軍方的林先生大剌剌走進舞蹈社，對蔡瑞月說「從今天開始，我要來這裡上班。」可是，這位自稱要「上班」的林先生卻什麼也沒做。他不是當時罕見的男舞者，也不是管理帳務學費的會計，更不是來剪草坪修鐵門的工友。

他什麼也不是，卻也什麼都是。

他整天就只是看。看著蔡瑞月教學，編舞，也看著學生練習，家長接送……舞蹈社的一切，從上到下，從大到小，都在林先生的眼裡。大家都知道他是誰，都知道他來做什麼，卻一點辦法也沒有。

眾人就這樣眼睜睜地看著他每天來，每天看。

林先生也插手一些行政事務，像是挑選比賽和出國表演的人選。他也會帶來「演出訊息」，像是：後天，或下週，你們要準備表演。至於場地在哪，觀眾是誰，都不准問，問了也不會說。

有一次是蔡瑞月的學生方淑媛和方淑華去表演，她們回來後興奮得要命，直向老師同學說：臺下有蔣經國！有蔣宋美齡！她的鞋子還是灰姑娘的玻璃鞋！我們獻花的時候看到的！

在那個人人都穿布鞋皮鞋的時代，一雙特殊材質的透明仕女鞋，真的是奢侈品中的奢侈品了。

至於那位神秘的林先生就這樣來了又去，去了又來。在那個寧可錯殺一百，不可放過一人的年代。

傀儡上陣

明夜月光光

照在紗窗門

空思夢想歸暝恨

袂得倒落床

袂見君親像割心腸

噯喲　引阮心頭酸

面肉帶青黃

　　　　——江中清〈春花望露〉

這首思念郎君的歌曲，是〈木偶出征〉的配樂，而〈木偶出征〉則是蔡瑞月出

獄後首次發表會的作品之一。節目單的介紹文是這樣寫的：「以木偶戲的形式及木偶的動作敘述出一對匪區的老夫婦逃到臺灣後的情形，見到寶島上的一切安寧與富足，想起被迫參軍而死的兒子的慘狀，於是攜帶著兒媳參加打游擊，作為反攻的前奏。」

不必懂什麼高深的編舞原理，也不必完全看懂這支舞，光看節目單就能明白當時的社會氛圍：逃離共產黨的老夫婦、安寧的寶島臺灣、戰爭中慘死的兒子、帶領媳婦反攻大陸……所有的一切都滴水不漏政治正確無誤，正確到令人毛骨悚然的地步。

舞作的內容大致上是敘述一個身不由己的可憐木偶，被無形的線所操控，同時非常思念丈夫與兒子。同時發表的現代舞還有〈勇士骨〉，是一支描述戰爭殘酷的作品。令人驚訝的是，蔡瑞月明明才剛從火燒島回臺灣，卻敢在出獄後第一次發表會就拿出具有反戰意味的作品。而〈木偶出征〉的內容，也十分令人玩味。要等到西元兩千年，蔡瑞月七十九歲的時候，重建了自己的作品，〈木偶出征〉的真意才能完整呈現。

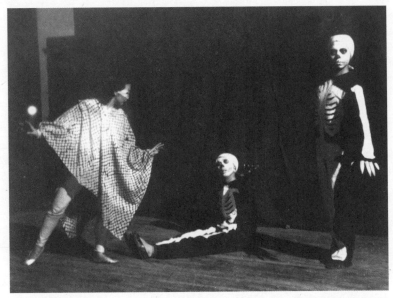

蔡瑞月作品〈勇士骨〉。一九五三年，蔡瑞月、徐元慶、欲民（田秉剛）於臺北第一女中首演。

圖片來源：財團法人臺北市蔡瑞月文化基金會提供

重建之後的〈木偶出征〉更名為〈傀儡上陣〉，這是一支不需要背景的舞，剛開演時甚至也不需要音樂。幕啟，一名穿著臺灣衫的男舞者橫抱著全身僵硬的女舞者走上舞臺。身在空中的女舞者就像一尊傀儡尫仔，雙腳併攏，兩隻手臂呈ㄇ字型，隨著男舞者的走動而搖晃。直到男舞者將女舞者直直放下，觀眾才看見站立的她臉上有兩團誇張的桃紅色胭脂，反襯出她的面無表情。男舞者將她從頭到腳仔細端詳了一遍，雙手拉起一條隱形的線，直到此時，他的真實身份「操偶師」才出現在觀眾眼前。

他反覆拉線，迴轉，傀儡尫仔跟著他的動作舉右手，放下，舉起左手，再放下。

他數次確認傀儡尫仔已在他的掌握中之後，〈春花望露〉的配樂才出現。三段舞之中，傀儡尫仔的動作一次比一次激烈，活動程度也一次比一次大，卻從來沒有一次能真正脫離操偶師的控制。

長達十幾分鐘的舞碼裡，她不斷重複著僵硬的舉手，放手，抬腿，跳躍，被抱起的時候雙腿順從地離開地面，沒有例外地碎步橫移至操偶師指定的地點。甚至，當傀儡尫仔右腿支地旋轉的時候，讓她扶著肩膀的，也是操偶師。

有那麼幾次，傀儡尪仔看似掙脫了，只見她迫不及待走向檯側的搖籃，抱起嬰兒，搖了幾下又放了回去。但即使是抱著嬰兒的時候，操偶師依然在她身後控制著她的一舉一動。有時候，甚至連搖晃嬰兒的幅度，舉手貼近嬰孩臉頰的動作，背後那條隱形的線都沒有斷過。

「我就是日時無法度，只有暗時感受到抱著囝仔的感覺」，蔡瑞月說。在那段全然失去自由的日子裡，她只有在夢裡才能和孩子相見。

或許見了比不見更痛。縱使哪一天傀儡尪仔幸運地逃離操偶師，逃離這個禁錮她的舞臺，迎接她的只是一個更大的監獄。在這個政府鼓勵舉報，人人皆可能是統治者眼線的社會，她永遠不可能逃離這個時代。

沉潛的外省舞蹈家──劉鳳學的中國現代舞實驗

一九五〇年代，現代舞備受壓抑，飽受牢獄之災的蔡瑞月低調聽從國民政府，以民族舞蹈和芭蕾為主要表演內容，只有零星創作幾支現代舞。〈死與少女〉、〈木

偶出征〉、〈勇士骨〉、〈牢獄與玫瑰〉等等，都是當時難得的作品。不過，這些零星的作品並未造成現代舞的學習風潮，也無法展現出她在身體語言與表現形式上有什麼系統性的探索。

然而，此時有另一人正努力不懈、有系統地研究現代舞，她就是外省舞蹈家劉鳳學。

雲手轉臥魚，射雁，轉身，探海──鏗鏘復鏗鏘，舞者頭上的黑巾在古琵琶曲〈十面埋伏〉中飛舞，臥魚，飛腿，鷂子翻身，一連串國術動作在琵琶的輪指抖音中使將出來，貌似氣宇軒昂，濃濃的驚懼不安卻也自層層的白衣黑帶間透出來。這是劉鳳學創作的第三十三號作品，也是她中國現代舞實驗的第一部作品〈十面埋伏〉，描述渺小的人類在四面楚歌的時代中試圖突圍的故事。

「我正在進行中國現代舞的實驗！」劉鳳學在一九六七年的舞蹈作品發表會節目冊上如此宣告。「現代舞是尊重個性和表達思想感情的一種創作舞蹈。目前世界各國的現代舞，有一個共同的新趨向──創作具有自己民族傳統精神的舞蹈。

〔⋯⋯〕使我國傳統舞蹈藝術和創作相結合，產生具有傳統精神的『中國現代舞』。」

劉鳳學的家鄉在中國東北，她在日治之下的長春女子師道大學音樂體育系接受達克羅茲的優律動以及現代舞訓練，並接觸到舞蹈家戴愛蓮教授的少數民族舞。她來臺後參與過兩次民族舞蹈競賽，但很快地，她開始質疑民族舞蹈的內涵與創作方式。劉鳳學認為，藝術不應該完全地理念先行，出自理性邏輯的舞蹈如果太多，恐怕會抑制藝術的發展。在日後的訪談裡，劉鳳學說：

政府鼓勵民族舞蹈或本土舞蹈的建立並沒錯，問題是藝術不完全產生於理性，不完全靠大腦，個人內在因素，敏銳的感知能力，外在社會文化條件，對藝術走向、風格形式的建立，都具有導向作用。中國人的傳統觀念喜歡在藝術以外，附加價值與功能。舞蹈藝術的本質，也就是以身體完成的藝術文化、藝術觀念和方法，都被貶於文化的底層。

威權高壓仍在的當時，反對不可張揚，批判必須隱微，要等到將近四十年後劉鳳學獲得國家文藝獎，她才在訪談中隱約道出對官方政策的批判。一九五〇年代的

劉鳳學只是在參加幾屆民族舞蹈大賽之後逐漸淡出，畢竟在反共至上的藝文政策之下，舞蹈界並沒有多少人有餘裕去思索藝術的本質。要在一味嘉獎主題意識的大賽中，突破創作的窠臼或前人的規矩，更是緣木求魚。劉鳳學參與三屆舞蹈比賽後便退出，專心探索兩條路：中國古舞的重建，以及中國現代舞的實驗。

一九五四年，她開始在師範大學體育系任教，開設臺灣最早的大學舞蹈課程。她在進行舞蹈實驗與探索的同時，也鑽研許多中國古籍，追索中國舞蹈文化的根源與傳統，並思索當代的中國舞蹈要往哪裡去。

現代不盡然與古典對立

她永遠記得民國四十六年三月二十六日那天，她在師大報告完一篇論文後，性格嚴肅的系主任江良規，卻只是輕描淡寫地問了一句：「妳想創造中國現代舞，但是妳對中國古典舞有什麼了解？」她一時語塞，隨後豁然開朗。

她開始在古文中探索，上溯商周，中經唐宋，因為見到渴望已久的祖先面貌而

驚喜，不停思索中國舞蹈要往何處去。啟發她最多的當屬明代的樂律學者、舞學家朱載堉。在研讀中國古代文獻時，她發現朱載堉的〈人舞舞譜〉和〈二佾綴兆圖〉（舞跡圖）的方法論和美學觀，讓她非常驚豔。原來中國古代的舞蹈並未失傳，「以中國人傳統的宇宙認知作為舞蹈空間結構。在表現力度和速度上，強調儒家禮樂精神為美學觀念的重點。」一九六三年，她便根據〈人舞舞譜〉創作了體現儒家禮樂精神的《人舞》。

劉鳳學的作品和建立於封建制度的中國古舞不同，她的創作精神與核心關懷是「人」──活生生的，有複雜的思想，強烈的情感，會哭會笑的人。十多年前經過血肉模糊戰場看到的景象，成為她往後數十年的創作來源。

時光倒回到一九四八年，劉鳳學當時還是大學生，她和兩位同學經過長春四平會戰後的戰場，塵沙漫天，風中傳來死亡的氣味。

一具青年屍體赤裸著上身俯臥在她們腳下，她回憶起當時那個駭人的景象：

「霎時宇宙的時針垂直地刺入我的天靈〔……〕人性、人的價值和生命的意義，自此時起，成為我探索和關注的焦點。」

劉鳳學認為，要盡量完整重建一個古代的作品，比創作一支新舞來得困難。可是同時她又發現，由於現代人的精神與文化教育已經與古代相距甚遠，儘管能重現古舞的動作，舞者卻不太可能完全呈現古代舞者的情感。

於是為了避免中國古舞在今日社會成為孤立的存在，劉鳳學轉化了古舞的形式與精神，試圖將古舞與現代人的美感整合，好創造出她心目中理想的「中國現代舞」。

她相信中國古代的舞蹈，便是在侍奉他者：天地、日月、山川、祖先、神靈、貴族。當時的舞者被稱作「舞伎」，身份是低賤的。雖然他們多少有自我修持的觀念，也就是身為一名職業人員的自我要求，以及專業素養，然而，一般舞伎的生命其實完全操控於他人之手。縱使有極少數的幸運者能得到統治者青睞，脫離「伎」的身份，飛上枝頭作鳳凰，但大部份的人在皇帝駕崩時，全都必須入土陪葬。即使活著，也被迫過著變相的半殉葬生活。

即使不是皇帝的舞伎，王公貴族的府上豢養的家伎的命運也完全操縱在主人手中，在那個絲毫沒有人權概念的封建時代，家伎被當成禮物贈與、販賣，是常有的現象。出於對這些人的關懷與憐憫，劉鳳學創作了〈漢俑〉系列。

雖然是中國現代舞的作品，但處處可見中國古舞的元素：莊重，簡明，對稱，法度。

一九六七年，劉鳳學首次舉行中國古舞的正式對外公演。在這場創作發表會上，她如此宣告：

現代舞是尊重個性和表達思想感情的一種創作舞蹈。目前世界各國的現代舞，有一個共同的新趨向──創作具有自己民族傳統精神的舞蹈。這裡所介紹的兩個舞蹈（《都市即景》和《大地之歌》）就是依據我國古代樂舞及國術中的動作，透過抽象與寫實的表現手法，非對稱多於對稱及空間立體化的現代美學觀念，強調主題動作的變化（即表現運動）而創作的。使我國傳統舞蹈藝術和創作相結合，產生具有傳統精神的「中國現代舞」。

這場發表會中，劉鳳學重建了中國古舞，更創作了中國現代舞。

值得注意的是，劉鳳學在〈十面埋伏〉中使用了同名的古琵琶曲〈十面埋伏〉，

有人問她，為什麼不用「現代」的音樂，而要用國樂來編舞呢？

「我們不發現自己的音樂，等誰來發現？我們不用自己的音樂來編舞，等誰來用？」在那個中華民國堅信自己便是中華文化唯一一代表的年代，劉鳳學所說要用自己的音樂跳自己的現代舞，指的自然是中國音樂和中國現代舞。

不過，其實〈十面埋伏〉早在十年前就已經在國立師範大學首演了。但是直到一九六七年她才首次舉行發表會。她等了十年，也許就是為了不要公然違抗浩浩蕩蕩的民族舞蹈運動吧。從一九五〇年代開始的民族舞蹈運動延續十多年，期間現代舞暫時被壓抑控管，這股能量卻始終潛藏在暗處，等待破土而出的那一日。

第三章

高壓下終能喘息的自由

——六〇年代，結束冬眠的現代舞

風光的表面下

二十年間，民族舞蹈運動的風行讓臺灣舞蹈社林立，少年少女都想學舞。成長於那個年代的林懷民說過：「大概在我中學、高中的時代，大街小巷到處都是舞蹈社。我，去學跳舞是很多今天五六十歲的人，少女的必經階段。」

然而，民族舞蹈運動風行的一九五九年，發生了一件說大不大，說小不小的事——蔡瑞月的舞蹈社，忽然之間改了名字。

事情是這樣的：當年，蔡瑞月剛從日本畢業回臺，在臺南教學時就創立了「蔡瑞月舞蹈研究所」。後來她與雷石榆結婚，搬到臺北，到市政府申請立案時市政府卻告訴她，「研究所」這個稱呼太大了，而且過往沒有舞蹈社申請登記的案例，她只好摸摸鼻子回去。當時，市政府將這一類的教學場所一律稱為「舞蹈短期補習班」，也許是為了方便管理的緣故。

立案這事一直延遲到一九五九年，蔡瑞月到臺北教學都過十二年了，舞蹈社才

接到市政府開始接受登記立案的通知。那時，她的老學生都已經成為舞蹈教師或資深舞者了，她若要以自己的名字立案獨享名譽，怎樣都說不過去。而蔡瑞月也想和學生一起分享努力的成果，就將舞蹈社改名為「中華舞蹈社」。

不過也有人說，蔡瑞月是受不了特務的監視與騷擾，才以「中華」二字命名，不僅是自清，也是輸誠。

售票罰款事件

因為參與民族舞蹈大賽的緣故，蔡瑞月的〈苗女弄杯〉又蔚為風潮，中華舞蹈社極盛時期學生多達三四百人，每天早上大門一開，地板擦乾淨後，腳步聲就沒停過。週一到週六，每天早上八點到晚上九點，都是上課時間；班級則從 A 到 K，總共有十一個。

舞蹈社就這樣熱熱鬧鬧過了好幾年，直到災厄來臨的那天。

那天，蔡瑞月出門送票給美國大使館，請人來看她籌備的芭蕾舞劇《柯碧麗

亞》。沒想到她一回到舞蹈社，就發現辦公室裡面黑壓壓的，辦公桌旁圍著一大群人，共有二十多個，每個人的表情都很難看。她懷著忐忑的心情走進辦公室，發現裡面除了學生、家長、蔡瑞月的二嫂盧錫金，還有兩個陌生人。

一見到陌生人，蔡瑞月心底就浮現不祥的預感。

其中一個陌生人是稅捐處的，另一個則是便衣警察。稅捐處人員望著她，冷冷地說：「你的學生賣票了，票錢請你收下，還有要寫切結書。」那人的聲音穿進她的耳裡，在她的腦中迴盪。

她還沒完全理解對方說了什麼，只覺得胸口很悶，喘不過氣來。

《柯碧麗亞》的演出地點在中山堂，是當時唯一的大型舞臺。但是中山堂不准國內團體售票，只有國外演出團體可以這麼做。為了平衡收支，蔡瑞月曾召開家長會，請家長們將票分送出去，僅接受「認捐」作為演出的製作費。基本上一般舞蹈社都是這麼做的，不然一定會虧損。

「我們沒有賣票啊」，面對滿屋子的人，蔡瑞月好不容易吐出一句話。

「你的學生已經在收據上蓋了你的印章。」稅捐處人員指著桌上的一張白紙，冷

冷地説。

原來是有人突然來到舞蹈社，說要買票。十七歲的學生李桂英説這裡不賣票的，但對方執意要買，説有美國華僑回臺看到舞劇的報導，非常有興趣，堅持一定要看到演出，不停要求李桂英賣票給他們。

李桂英起先不答應，但年輕的她禁不起對方一再要求，心想如此一來也能幫助老師補貼經費，就賣給他們了。買票的那人異常熱切，買完還覺得票價太便宜，居然主動加價！那人又多買了幾張票，並要求桂英在收據上蓋章。天真的桂英並沒有發現這個「蓋章」的要求有什麼不妥，她一共賣出了四十元票四張，六十元票四張，也理所當然地在收據上蓋了章。

沒想到那張收據，如今成為鐵錚錚的證據。蔡瑞月心想「完了！」面對這麼難解的局面，眼下唯一能做的，就是把錢全數退回，說舞蹈社並不打算收錢。雙方僵持了好一陣子，蔡瑞月堅持不收票錢，也不簽切結書，稅捐處人員原先態度冷漠，現在逐漸蠻橫了起來。

「不簽就不准演！」他口氣嚴厲。蔡瑞月一聽嚇壞了，心想：「舞衣佈景道具都

買了做了，票也都送出去了，剛才還親自邀請美國大使館的人來看，而且後天、後天就要演了！學生們都很期待……」

「哎，簽了算啦。」盧錫金看到對方態度那麼強硬，旁邊還有警察，再這麼僵持下去，不曉得會不會惹出更大的麻煩，於是出言勸解。

蔡瑞月眼見大勢已去，只好在切結書上簽下自己的名字。

那張薄薄的切結書躺在桌上，看起來輕飄飄地毫無重量，誰知道一簽下去就是長達三年的日夜操勞，心力交瘁。

當時的罰金計算方式，是以演出的「所有場次」「皆為滿座」來計算，再將得出的收入乘以十倍。於是《柯碧麗亞》的演出罰金，一共是四十九萬九千五百元。依照消費者物價指數來換算，這筆錢相當於當今的三百六十三萬元。

這樣的天價，就算是蔡瑞月賣掉兩間房子的權利金都不夠罰。

後臺化妝室裡，學生家長你一言我一語，都在建議蔡瑞月停止演出。但此時外頭有人跑進來，說「排隊的觀眾已經繞了中山堂整整兩圈，都排到衡陽路上去了！」

蔡瑞月知道現在不能不演了，只好認命，開始化妝。但是一想到罰金將近五十萬元，

就忍不住哭了出來，臉上的妝花了又化，化了又花。

有傳言說，當初央求桂英賣票的人，是稅捐處人員喬裝的。不過這也只是傳言罷了。

《柯碧麗亞》演出後，蔡瑞月為了籌錢到處奔波，舞蹈社老師們、學生家長和各方好友也來幫忙。有人請會計師，有人探聽消息，告訴蔡瑞月簽切結書的嚴重性。過去曾發生一件類似的事：有個單位被抓到了，負責人還拼命把字據搶回來，硬生生吞進肚子裡。眾人們也一起討論該向哪些名流政要求助。「蔣夫人最近要和呂錦花見面呢，就是那個做婦運的省議員啊！」「明天黃朝琴議長和陳慶瑜有個晚會！」「那個主計處的陳處長啊？他說不定可以幫忙！」大夥七嘴八舌討論著。

雖然幫手多，蔡瑞月還是擔心不已。極盛時期的中華舞蹈社學生有三四百人，但是這次事件過後，學生大量流失，舞蹈社的課程必須大幅調整，還留下來的學生都記得老師那陣子有多驚慌。學生胡渝生就說，蔡瑞月是一個標準的藝術家，對錢不太在意，滿腦子都是跳舞，對政治完全沒有概念。

約莫一兩年後，學生慢慢回流，舞蹈社卻盛況不再，學生人數始終維持在兩百

人左右，年輕的桂英也因為此事，傷心愧疚地離開了舞蹈社，遠走他方。

視線從未移開

蔡瑞月回臺以後的十幾年間，雖然聲名大噪，舞蹈也廣受歡迎，表面上看起來風光，其實她的處境比大多數舞蹈家還要艱難。她出獄後，國民政府也開始對她跟蹤與監視。她並不知道特務什麼時候在看著她，也不知道自己或家人會不會再度被逮捕，只好時時刻刻自我警惕，絲毫不敢鬆懈。

一般而言，臺灣的成名舞蹈家們有許多國際交流機會，來自日本、韓國、泰國等地的邀約不斷，甚至更高層級的亞洲舞蹈會議和美國國際舞蹈大賽，都是舞蹈家的年度準備重點。然而，蔡瑞月在這條路上顛躓不斷，處處受阻，只要涉及官方的國際交流、國外邀請、出國表演或參訪，蔡瑞月一律在被制約的名單中。

好比一九五九年，日本《讀賣新聞》記者看了蔡瑞月舞團演出的〈牛郎織女〉，非常驚喜。經過民族舞蹈的推手何志浩介紹，邀請蔡瑞月到日本演出。日本記者誠

懇邀約，寄了邀請函正本給教育部，副本給蔡瑞月，內文寫明演出條件：全本〈牛郎織女〉到東京帝國劇場演出，並到京都、大阪、神戶、名古屋等五大都市巡演。

舞者二十人，機票食宿全由日方負責，還有五天的遊覽時間。

本來是興高采烈的日本巡迴，又能為國爭光，沒想到教育部擅自代替蔡瑞月回信，理由是「準備不及」。此事蔡瑞月全然不知，直到收到日本記者的回信才知道自己「被代替」推辭了。

「如果來不及，明年櫻花季節再來吧！」日本記者依然熱切，再度寄了正副本給教育部和蔡瑞月。教育部依然代替蔡瑞月推辭，事情就這麼取消了。

一九六〇年，蔡瑞月有機會到東京舞踊學校教學，又和這位《讀賣新聞》的記者見面了。記者說，去年演出取消導致報社損失慘重，因為他們的對手《朝日新聞》邀請了梅蘭芳京劇團到日本演出，《讀賣新聞》想和他們打對臺，才邀請了蔡瑞月的舞團。海報都印好了，演出場館也都聯繫了，住宿的飯店更不用說，早就都訂好了……沒想到一切忽然就被國民政府硬生生中斷了。

從這個角度來看，堅持「政治歸政治，藝術歸藝術」的人，實在頗有一種天真

的浪漫情懷。

官方對蔡瑞月的監控，雖然有時嚴峻粗暴，卻也有睜一隻眼閉一隻眼的時候。

縱觀蔡瑞月的演出邀約歷史，來自國家層級或新聞媒體的邀請，通常會被國民政府擋下，但來自民間的學術或藝術交流，阻礙就相對減少了，而來邀請的單位也會大力協助演出成行，當然，蔡瑞月自己也花了許多心思。像是她初次受邀至海外教學的行程，就拜託了一位鄭姓將軍提供擔保的字條，才能成功前往日本。

一九六○年，研究印度哲學和東方舞蹈的榊原歸逸參觀中華舞蹈社，牽起蔡瑞月赴東京舞蹈學校教學的機緣。那是蔡瑞月第一次受邀至海外教學，她在榊原創辦的東京舞蹈學校教中國舞，期間參加許多舞蹈發表會和研習會，彩排《蔡瑞月舞蹈公演》，並與日本多個舞蹈團一起參加《藝術舞蹈合同公演》。同年十月正逢雙十國慶，中華民國駐日本大使館和日本國際舞蹈研修所共同舉辦《圍繞著蔡瑞月》座談會，探討中國民族舞蹈。蔡瑞月演出《天女散花》，並示範如何舞水袖和馬鞭，如何做出雲手和臥魚等姿勢。她也曾擔任客席舞者，與榊原一同前往仙台演出，更應邀至橫濱中華中學舞蹈部教授中國舞，足跡遍佈日本許多城市，並不僅止於東京。

在日本九個月的日子裡，她與眾多優秀日本舞蹈家合作，激發許多創作的靈感。

好不容易到了日本，許久不見的恩師石井綠邀請蔡瑞月去看俄國基洛夫芭蕾舞團彩排《天鵝湖》。當年俄國芭蕾舞團是不可能來臺灣的，這可是個千載難逢的機會，蔡瑞月當然想看。但她心中有多想看，就有多害怕。她曾聽獄友李格非說過，梅蘭芳來臺灣演出時，國民黨的特務就混在人群中，記錄哪些黑名單出現在觀眾席上。

於是，三十九歲的蔡瑞月刻意穿了平時不穿的綠裙子（因為看起來太年輕了），戴上假髮、墨鏡，打扮得連女傭都認不出來，才敢踏出門看表演。搭火車時，她一路提心吊膽，小心翼翼，連同行的綠老師都能清楚感覺到老學生有多緊張。芭蕾舞彩排中場休息時，燈光大亮，蔡瑞月快被嚇壞了，一心就怕被認出來。萬一被發現了，以後的國外邀約還能成嗎？就算能成，審查時會不會又被刁難？

忐忑不安的心沒有一刻將息。

蔡瑞月就是這樣地，度過出獄後幾十年的日子。

一九六二年，她本來有機會參加美國道德重整會主辦的國際舞蹈大會，卻因為

面試關卡而無緣參與。這次大會邀請了臺灣的國樂、歌唱、舞蹈和體育等青年團體參加，特別的是，所有人要經過一道秘密程序——也就是經由新聞局長一一面試，通過之後才能參加。

蔡瑞月的學生告訴她，他們全被通知面試了，面試時局長卻叮嚀他們不要把這件事告訴蔡老師。林先生對這件事，也發表了一些「意見」——當然不贊成她參加。在林先生長期的監視下，蔡瑞月心裡也清楚自己是絕對去不成的。「不讓我去。因為我是黑名單，所以學生們也不敢告訴我。」

籌備期間，救國團向蔡瑞月借服裝、借道具、借學生，連她編的幾支著名作品〈虞姬舞劍〉、〈天女散花〉、〈霓裳羽衣舞〉和〈戰鼓聲中舞雄翎〉都借了。她即使心有不甘，卻也不敢聲張。荒謬的是，什麼都向她借，就是創作者本人不能去。民族舞蹈推行委員會的其中幾人知道了，很為蔡瑞月抱不平，一名委員替她寫了封信給蔣經國，要她親自交去。

蔡瑞月其實一點也不想去，也不敢去，但拗不過委員們的連聲催促，她只好帶著信到中山北路四條通的蔣家大宅去。蔡瑞月在門前走來走去，好幾次舉起手又放

下，舉手又放下，彷彿那扇門有多燙似的。

不知過了多久，她終於鼓起勇氣，將手放到門上。叩叩，叩叩叩，兩下，三下，沒有回應。叩叩叩，叩叩叩叩，還是沒有人來開門。蔡瑞月沮喪地放下手，回頭一看，卻看見幾個拿著長槍的憲兵站在不遠處。她像是被按到什麼開關一樣，倒抽一口氣，全身僵硬了起來。她想跑，卻不敢跑，只好站在原地繼續敲門，敲三下，停一會，再敲兩下，再停一會……直到她很累、很累了，才一個人慢慢離開蔣家大宅。

美國文藝政策與現代主義的傳入

一九六〇年代，當蔡瑞月和李彩娥正在編創中國民族舞蹈，而劉鳳學在師大默默耕耘中國現代舞實驗的時候，一些美國現代舞團和舞蹈家，開始造訪臺灣。他們帶來前所未有的表演，甚至親自教學，掀起了一陣青年學習現代舞的熱潮。這些青年大部分都是十幾二十歲的年輕人，出生於高喊反共剿匪的五〇年代，成長於肅殺的白色恐怖戒嚴時期。當時的社會氛圍確實很緊繃，然而情況卻有了些微的改變。

雖然臺灣當時正在實施戒嚴體制，白色恐怖導致人心惶惶，「反攻大陸、驅逐共匪」仍是琅琅上口的口號，但戒備森嚴的圍牆之外的世界——也就是美國——正逐漸滲入這個封閉的島國。

美國文化主要由美國新聞處宣傳、舉辦，大規模的宣傳讓許多臺灣人，特別是青年，對美國抱有深深的期待。日常食裡少不了美國，青年們吃西點麵包喝可樂，男女約會吃牛排。甚至，有不少人小時候還穿過麵粉袋做成的睡褲——當然，是美國的麵粉。睡褲上面還寫著「淨重二十二公斤」。

流行文化更是以美國為尊。有人專門聽美國排行榜的流行英文歌，有人愛看美國電影，而當時的文青們最愛去的地點之一，就是美新處圖書館。作家隱地說，「能進南海路五十四號的『美新處』看看原文書，就是當時最洋派的人物。」

無論是留學還是移民，美國這塊進步文明之地都是他們的最佳選擇；二十一世紀的今日，雖然世界局勢快速變遷，「來來來，來臺大，去去去，去美國」的口號，卻依然存在三十歲以上臺灣人的記憶裡。

不過，這些被塑造出來的美好願景，實際上正是美國與蘇聯冷戰的一部份。二

戰後的世界兩大強權，各自在第一與第二世界展開各式各樣的掌控。這些掌控不只是武力配置與經濟介入，更包含了宣傳戰與文化輸佈，而一九六〇年代的中國與臺灣，正是蘇聯與美國文化冷戰的縮影。

冷戰國際情勢之下，美國政府強勢輸出美國文化，根據學者趙綺娜的研究，從一九五一年到一九七〇年，美國幾乎壟斷了海外文化輸入臺灣的管道。當時的臺灣學術界和文學界幾乎完全排斥全世界的左翼思想文化與文學，而唯一能在戒嚴時期的臺灣自由出入的，只有關於美國的一切。

又或者，就像學者王梅香在論文《隱蔽權力：美援文藝體制下的臺港文學》裡所説的，「這一場戰爭不是拿刀舞劍，而是舞文弄墨，他們的武器是一本一本的刊物、一場一場的演講、電影、畫展、音樂會和舞蹈表演等。透過這些文化武器，他們要獲得的不是敵人的首級或軀體，而是針對敵對和可能成為盟友的其他國家人民，贏得他們的心靈和意識（soul and mind）。」

而以現代舞為主的舞蹈，在這場冷戰文化戰爭中扮演了至關重要的角色。

面對強勢的美援文化，國民政府再怎麼想堅持民族舞蹈的神聖崇高與反共復

國的戰鬥意義，也只能稍稍退後幾步，為美國現代舞團讓出空間。如此，便迎來了臺灣舞蹈歷史上第二波西方影響——第一波影響透過日本與朝鮮來到臺灣，而這一次，西方文化直接以美援的形式抵臺。

這些西方文化思潮，以現代主義思想與美學風格為大宗，深深影響臺灣的文學、音樂、繪畫，當然還有舞蹈。美國新興現代舞團來臺演出，蔡瑞月也邀請美國舞蹈家來臺傳授現代舞技巧，為一九七〇年代現代舞的蓬勃發展建立了基礎。

一九六〇年代有三個年輕的美國現代舞團先後造訪臺灣。一九六二年，黑人舞蹈家艾文・艾利的美國舞蹈劇場（Alvin Ailey American Dance Theater）來臺；隔年，換成著名美國編舞家朵麗絲・韓福瑞的傳人，荷西・李蒙的舞團（Limón Dance Company）帶來演出；一九六七年，曾是瑪莎・葛蘭姆舞團重要成員的保羅・泰勒的現代舞團（Paul Taylor Dance Company），為臺灣的年輕舞者打開了嶄新的視野。

兩年後，美國現代舞大師瑪莎・葛蘭姆本人親自來到臺灣。她與畫家畢卡索、音樂家史特拉溫斯基齊名，三人被譽為「二十世紀三大藝術巨匠」。

保羅・泰勒現代舞團是由美國國務院推薦來臺，這對整個舞蹈界而言可是一大

盛事。今日著名的舞蹈家，如雲門舞集的林懷民、無垢舞蹈劇場的林麗珍等人憶起當年，都提到五十年前那次演出對他們而言有多重要。已成套路、墨守陳規的民族舞蹈已經不再能表達時下年輕人複雜的心情，是美國現代舞打開他們的眼界，解放他們不願因襲的肢體。

林懷民曾在自己的散文集《擦肩而過》描述當時情景：

燈光黯黯的，舞者以垮垮的姿勢，拖拖拉拉的步子滿臺遊走，鬼影幢幢。觀眾真是嚇獃了。這樣晦暗的境界與大家熟知的『苗女弄杯』或『老背少』『光環』遙遠得過分。〔……〕簡單明快的動作，樸素的構圖，煥發的精力，舞出了生命的喜悅。〔……〕掌聲起時，我並不覺得舞蹈結束了，好像仍然看到他們以斜隊飛躍，躍出舞臺，躍過歲月〔……〕劇場的某些片刻是永恆的，不隨幕落消失。

除了美國現代舞團，澳洲舞團也來過臺灣。林懷民說，澳洲首任駐臺大使瓦特・

漢德默（Walter Handmer）於一九六六年引進澳洲芭蕾舞團演出，但是差點辦不成，因為政府高官有人反對，「所有的天鵝穿緊身褲襪，看起來光溜溜的，有違善良風俗！」──幸好，仍有張繼高居中斡旋。

張繼高既是當時中視新聞部的部長，也是遠東音樂社的創辦人。遠東音樂社負責接洽、主辦當時所有國際知名現代舞團來臺演出事宜；中視新聞部則讓他有些管道。經過他的奔走，臺灣人才能初次看到職業舞團演出的〈天鵝湖〉第二幕和俄國芭蕾舞劇〈蕾夢達〉。

演出地點和蔡瑞月的《柯碧麗亞》一樣，也在中山堂。那時的中山堂還沒有演員專用的化妝室，張繼高找來許多張長桌，在走廊上沿著牆壁排開，每桌給一盞桌燈，就這樣充當化妝檯。他還請政大新聞系英文好的女生到後臺，協助舞者更衣化妝。那時沒有專業的表演舞臺，國家戲劇院還沒誕生，中山堂被臨時改造，克難的舞臺上沒有燈桿，只好用竹竿吊燈具，演出中舞者一直很害怕燈會掉下來。但底下觀眾全都不知道，看得非常開心，結束後大聲讚賞。

讓身體自由呼吸的現代舞

當時的社會氛圍究竟有多緊張？光是「外表」這一項，政府對人民就有許多要求。集權政府對個人的管控，在人民的學生時代便已經開始。「學生要有學生的樣子」，直到今日，這句話對許多人而言都並不陌生，對部分中老年世代來說，更是無可質疑的天條。

那麼，究竟什麼是學生的樣子？國民政府實施的，是軍事化的教育體制，要求少年少女們極力抹去個人特色。男學生剃平頭，不能留鬍子，女學生頭髮耳下三公分。除了頭髮的長度之外，顏色、卷度、厚薄也都有規定。光是頭髮一項就有這麼多標準，還要加上指甲、制服、鞋襪等種種檢查。總而言之，不要和別人不一樣就對了。

既然學生要有學生的樣子，那麼等到畢業，不當學生了，應該就能隨心所欲了吧？其實並不然。政府對成人的外表也有管制，而且執行者不再是學校的訓導主任

或教官，而是由公權力的象徵──警察來執行。

例如男人不能留長髮，而且只要蓋住後頸，就算是長髮。女人不能穿熱褲迷你裙，露肩或低胸更是不可能，而且裙子的長度只要在膝蓋十公分以上，就算是迷你裙了。如果有人喜歡電視上的歌星藝人，想模仿他們穿類似的衣服，很抱歉，衣服顏色太鮮豔不行，上面有太多綴飾亮片也不行，警察會定調為「奇裝異服」，以妨害風化的名義取締。

這些來自西方的流行時尚，引發了保守勢力的強烈不安，其中以迷你裙爭議最大。保守人士紛紛投書報紙，說迷你裙「惹人非議」、「暴露太過」，輿論大到甚至有地方政府規定女性教師應避免穿著。一九六九年，臺北市警局曾經以「妨礙善良風化」的罪名，將穿著迷你裙的女性拘留一日。一九七〇年，《中國時報》還刊登了這樣的報導：〈迷你裙暴露弱點　給蚊蟲叮咬機會　玉腿留痕　傳染疾病　大夫呼籲少女當心〉。

戒嚴體制之下，人民不僅沒有言論、集會、結社、出版的自由，就連個人的身體也受到高度的控制。出了學校，整個社會依舊進行著一場毫不間斷的巨型服裝儀

容檢查。

不過，雖然國民政府的高壓統治，讓主流社會氛圍除了反共、戰鬥以外無其他，但年輕人的心裡可不這麼想。緊縮到令人窒息的社會，壓不住青春奔放的心，年輕人透過各種方式尋找發洩的管道。文藝青年將內心的倉惶不安寫成小說，喜歡音樂的聽西洋歌曲，最紅的是披頭四和美國的投機者合唱團（The Ventures）。好動愛熱鬧、想把妹找豔遇的人大多會往舞廳跑，至於想精進舞藝的人，如果家境允許，就很可能來到中華舞蹈社。

中華舞蹈社的大面落地鏡前，一名金髮老年女性仔細示範眼神流動與手勢方位，她面前的學生們目不轉睛地盯著這位美國老師，深怕一個閃神就跟不上。她的課和以前學過的完全不一樣──沒有鬧騰的戰鼓和齊聲呼喊的口號，也沒有故作歡欣的笑容、花瓣與彩帶，一切都是身體，而且只有身體。

練習時，學生們坐著，雙眼輕閉，在老師的引導下，將全部的覺知放在身體的感受上，心向內──老師要求他們練習，藉著身體「一個點」的部位接觸，將全身的感受傳遞給下一個人，而下一個人的身體也必須作出反應。「即使是一根指頭，

也要有指頭的反應，這就是身體的表現法。」她的教學態度嚴謹，以巴哈無伴奏的

音樂為背景，教導學生她獨創的一套基礎動作。

她就是美國現代舞蹈家愛麗娜・金（Eleanor King，當時譯名金麗娜）。

一九六七年，愛麗娜・金應蔡瑞月之邀，在中華舞蹈社教導美國現代舞大師朵

麗絲・韓福瑞（Doris Humphrey）的技巧。這段緣分起自一九六○年蔡瑞月在日本

東京舞踊學校的教學與演出，當時，喜愛東方文化的愛麗娜・金人在日本，看了蔡

瑞月的舞蹈後十分讚賞，親至後臺與蔡瑞月暢談，才有了七年後的臺灣教學。愛麗

娜・金對日本的舞蹈史、傳統古舞、歌舞伎、能劇都有研究，許多日本現代舞蹈家

都是她的學生。

愛麗娜・金的課程和十多年來臺灣人習慣的民族舞蹈，幾乎是天差地遠──來

學舞的年輕人們第一次見識到，舞蹈可以不為戰鬥或榮譽，也可以不必取悅長官與

觀眾；舞蹈可以只是舞蹈，在純粹的肢體舞動中，年輕人更可以脫下國家社會的期

待與束縛，坦誠面對自己的身體。

課程從紮實的基本動作開始，愛麗娜・金著重身體全面的感覺，從聲音到觸覺，

一九六七年，金麗娜（愛麗娜‧金）受邀於中華舞蹈社教舞情形。
圖片來源：財團法人臺北市蔡瑞月文化基金會提供

即使是一丁點感受，身體都必須做出真實的反應，不依循套路成規。她的課程本著韓福瑞的精神，有瑜伽的風貌和複雜的眼珠方位移動。課堂上也讓學生即興創作，先從分組實驗動作開始，再將片段的動作組成整體架構，讓學生發掘身體的各種可能。

像這樣的課程，是臺灣舞蹈界的首例，也是蔡瑞月在臺灣舞蹈歷史上的開創性成就之一。同年，另一堂舞蹈史上重要的課程，也在中華舞蹈社展開——師承現代舞大師韓福瑞的臺灣人黃忠良，因為獲得了福特獎學金（Ford Foundation），想要藉機學習太極，所以回來臺灣一陣子。同時，他也有意在臺灣授課，經過了蔡瑞月學生崔蓉蓉的父親介紹，來到中華舞蹈社借場地開課。本來黃忠良擔心學生不夠，沒想到這個美式現代舞研習營的反應熱烈，學生有蔡瑞月之子雷大鵬、游好彥、崔蓉蓉、林絲緞，甚至有當時就讀政大新聞系的林懷民。

蔡瑞月的得意門生游好彥曾這樣形容當時的課程：

原來臺灣對現代舞的認知是很朦朧的，葛蘭姆的現代舞有抓住戲劇感，張力

很夠，黃忠良的則是飄飄然，較沒有力度，光著腳板跳，但又不像鄧肯那麼原味，衣服則有點像中國平劇的服飾。

這裡要先解釋一下，葛蘭姆與韓福瑞的現代舞有什麼不同。

瑪莎‧葛蘭姆體系的現代舞技巧，著重脊椎的收縮（contract）與延展（release），動作的動力來自吸氣—吐氣時腹部的膨脹和收縮，收縮時腹部像是挖空的西瓜，膨脹時則像隻大青蛙。但韓福瑞認為，舞蹈的動力來自跌落（falling）與恢復平衡（recovering）。她訓練舞者擺盪與重心轉換，動作的往復從起動開始，先是滯留，再來逐漸失去平衡，跌落之後再重新起動。

這樣的技巧表現在作品上的分別，即是葛蘭姆的作品敘述人類內心的衝突，韓福瑞則關心人類與環境的衝突，她相信動作的產生是因為人體必須抵抗地心引力，所以地心引力可以視為威脅人體平衡與安全的象徵。

除了韓福瑞的理論技巧，這位從美國回來的男老師黃忠良，還介紹了美國舞蹈名家摩斯‧康寧漢（Merce Cunningham）的概念與風格。康寧漢雖然學習葛蘭姆技

巧，做法卻迥異於這位現代舞宗師，獨創出一片新天地。而他那些開創了「後現代舞」潮流的徒子徒孫們[1]，也承襲了康寧漢的反對風格。因此，要將康寧漢歸類為現代舞或「前」後現代舞，也都說得通。

康寧漢認為，任何的身體動作都能成為舞蹈素材，不一定要有良好的技巧。他更藉由機率編舞，借由抽籤或是丟銅板來決定舞蹈作品使用的動作、身體部位、次數、組合、順序等等。他創新的概念震撼了舞蹈界，黃忠良也決定將後現代舞的概念介紹給臺灣舞者，讓研習營的舞者參與一場康寧漢式的創作實驗。

除了開課是創舉，黃忠良在中山堂的演出更是震撼了臺灣藝文界。他從研習營的學生中挑了十二名舞者籌備演出，而他自己的舞〈蟬歌〉以現代舞的形式表達中國文化思想。畫家席德進看過演出後寫了一篇文章，刊登在《雄獅美術》上。

「他把自己化為一隻孤寂的蟬，從封閉黑暗的土中脫出，振翼掙扎。然後竭力嘶鳴，叫聲中，給暑熱的長夏，散發一股悽惻的悲調。蟬——在土中孵化十七年，而僅有三個月的燦爛生命。黃忠良以他整個身體與心靈，創造出這支獨舞，表現蟬的生命歷程，由掙扎、歡躍、棲寂、回歸到虛無。」黃忠良將生命的必經歷程以蟬

象徵，以現代舞的形式展演如此現代主義的題材。

詩人余光中則是為〈乾坤〉一舞寫了一首詩：

於是，好伶好俐地開始

胴體胴體的對話

手和手的耳語

纖纖的臂問一個纖纖的問題

且等待一個纖纖的回答

而自腰以下，怎麼滑了又滑

一串隱隱的笑聲

當靈魂與靈魂互相呵癢

1　「後現代舞」將於第五章提到。

用這些敏感的觸鬚

當靈魂與靈魂

——節錄自余光中〈乾坤舞—為黃宗良 舞蹈會作〉[2]

黃忠良的舞蹈並未留下影像記錄，但從這首詩可以看出，這是以男女歡好的情狀，描述中國哲學概念的一支舞。在戒嚴時期，這樣險險踩線的舞蹈居然能上演，真是令人驚奇，也許，是因為其中傳達了十足中國文化的緣故。

尚在堅持反共大業，以官方意識形態指導舞蹈界的政府，面對多年美援所連帶帶來的文化，對現代舞的負面印象漸漸轉變，從禁止排斥，到逐漸接受——也許是不得不接受。經由美新處引介來臺的舞團開始多了起來，而黃忠良回臺教授現代舞，更獲得教育部頒發獎章，《中央日報》經常報導他的新聞。他接受《聯合報》採訪時說：「現代舞除了表現創造力及思想以外，最重要的是要注重時代背景，不能承襲古代中國的遺產，也不能擷拾或抄襲外國的舊貨。」他表示自己有計劃在地在收集、整理傳統中國舞蹈的動作，例如平劇就是他取材的資源之一。黃忠良認為現

假如我是一隻海燕　170

代舞在中國非常有發展空間。

探問女性身份意義的王仁璐

這段時間內，有另一位與黃忠良一樣，帶給年輕舞者重要啟發的舞蹈家也回到了臺灣，她就是王仁璐。

她在雲南出生，小時候熱愛芭蕾，讀過香港的英國皇家芭蕾舞蹈學院。但少女的夢想沒能抵擋現實的逼迫，父親看不慣她穿著緊身衣在臺上跳舞，要她像姊姊一樣當個醫生。王仁璐聽從了，申請上生物化學系，念著念著卻逐漸壓不住想跳舞的心，最後還是回到舞蹈之路上頭。

葛蘭姆舞校畢業之後，王仁璐離開紐約，在堪薩斯大學戲劇系教書。那時的她，離開了熟悉的舞蹈學校，身邊沒有崇敬的瑪莎·葛蘭姆老師，像是獨自走在荒野中

2
余光中詩題原文錯字。

的旅人那樣茫然無措。她從老師那裡學到了該學的一切——舞蹈技巧，舞者的敬業精神，藝術創作的態度，但她只是老師的翻版，不知道什麼是「自己的藝術」。

一九六八年，王仁璐隨著人類學家丈夫來到臺灣，趁著這個空檔，她重新接觸、重新學習自己的文化。她學平劇，學國畫，研究戲曲和舞蹈的歷史。她相信自己是中國人，她的藝術必然回到東方，但是她必須走出一條現代的路。

懷著這樣的心境，王仁璐認識了叔叔的朋友——戲曲學者俞大綱。心繫臺灣藝文環境的俞大綱，要求王仁璐開辦現代舞講座。她一開始想推辭，認為自己太年輕、資歷不夠，卻拗不過長輩的要求，所以在耕莘文教院講了一場，放了幾張幻燈片，也示範了一些舞蹈動作。

當時臺灣對現代舞的認知，僅有美國的幾個現代舞團，和舞蹈家黃忠良夫婦短暫的授課及演出。沒想到年僅二十四歲的王仁璐的現代舞講座造成極大迴響，大受好評。於是王仁璐又受邀在劉鳳學的現代舞研究中心開課，將美國現代舞大師瑪莎・葛蘭姆的技巧正式引進臺灣。

技巧課上完後，她又在俞大綱的要求下開了舞展，在中山堂舉辦臺灣首次風格

全為純粹現代舞的發表會，有中國味也有現代風。〈雲盟〉的三人舞象徵寒冬裡屹立的松竹梅歲寒三友，〈眾相〉則大膽向觀眾提問：人在宇宙間生存的狀態與地位為何？生活在極端科學文明的社會中，人面臨了什麼樣的問題？她用舞蹈表現如此現代主義、乃至存在主義式的天問，正如她所說過的：「現代舞蹈的目的，是在探討人類的僵局。」

那場演出中最具代表性的一舞〈白娘子〉，雖然和民族舞蹈一樣取材自傳說故事《白蛇傳》，卻和臺灣人習慣的民族舞蹈擁有截然不同的表現形式。王仁璐以現代舞重新詮釋古老的傳說，擺脫傳統戲曲的長篇限制，用倒敘法從故事的最高潮——白蛇與法海的鬥法說起。

這支舞沒有觀眾們習慣的擺渡、借傘、還傘等情節，以短短不到半小時的舞蹈，著重描述主角白娘子的情愛和欲望，悲傷與憤恨。她的創作依循宗師葛蘭姆的精神，將重心放在女性的心理探索上。「現代舞蹈家王仁璐女士教一兩千年來中千萬戶一掬同情淚的白娘娘在大臺北市還魂了一次…她把她跳活了一次。」《幼獅文藝》如此報導。

可嘆的是，這樣形式與內容均有突破的高水準演出，卻仍有部分觀眾對她的緊身衣議論紛紛。「怎麼會光著腿？」保守人士對王仁璐的舞衣指指點點。在六〇年代，雖然美國現代舞團來了又去，但那畢竟是洋人的東西。現在，臺上出現了一名露出光裸大腿，大跳西方舞蹈的華人女性，不少人還是難以適應。

不過，往好處想，至少社會大眾不再把跳舞當成低三下四的行當了。社會的進步雖然緩慢，至少還是有的。更何況那是在高壓封閉的戒嚴時期。

蔡瑞月和李彩娥畢業返鄉後，因為時代、政治等巨大的洪流衝擊，沒能成功在臺灣舞蹈界傳承石井漠一派自由創作的風格與精神，反而是黃忠良和王仁璐，帶著美國的養分回來，為臺灣帶進自由的空氣。這間斷約莫有二十年之久。他們讓年輕的臺灣舞者看見，與民族舞蹈截然不同的風景，明白原來舞蹈可以是純粹的動作，充滿愉悅、自由與想像；舞蹈更可以探問嚴肅的議題——何謂生命？生命的意義何在？活在宇宙中的人類處境又是什麼？

根據資料顯示，一九六〇至一九七一年間，來臺的現代舞團只有五個團體、五場演出，這與今日國際交流頻繁、大小表演場館林立、國家戲劇院每月皆有國外劇

團或舞團演出的盛況，實在不可同日而語。然而，光是這幾個舞團的演出，就已經帶給愛跳舞的人無限的希望。黃忠良與王仁璐的到來，雖然都只有短短一年，卻已經播下無數發光的種子。王仁璐演出時，她的一位學生說：「我跳了七八年，只有這次才從王老師學到跳舞到底是什麼滋味。」

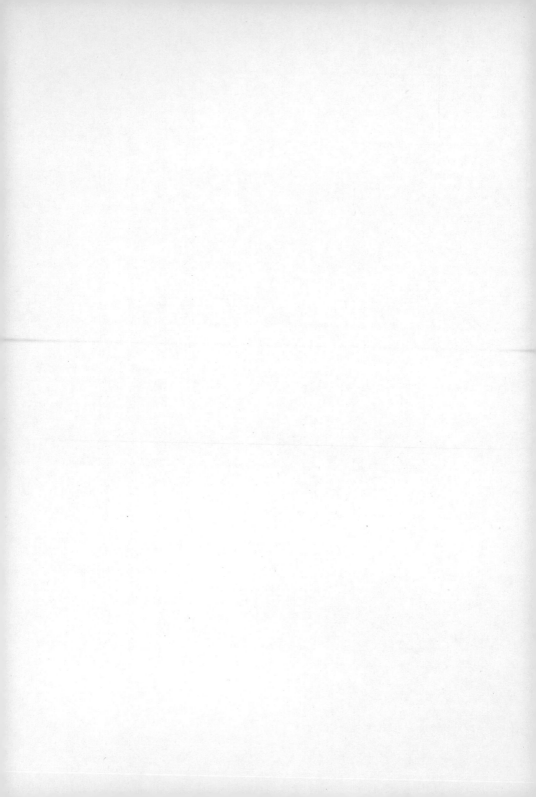

第四章　尋找自己

——第二波西方舞蹈留學潮

尋找自己

「我們並不十分明白出來找什麼東西，也許唯一的原因只是我們太自私、太愛自己，而國內的環境不適合保存自我，如果出來有個原因的話，那就是出來找自己。」這是少年林懷民出國後沒多久，寫給他的前上司，中央社副組長黃肇珩的信。

一九六八年，二十一歲那年，他登上了飛往美國的班機，行李箱中卻塞了一雙舞鞋——不是去念新聞的嗎？帶這個做什麼？他自己也說不上來，不知道為什麼就放進去了。

也許是潛意識要他去圓幼時的夢想吧。林懷民小時候愛看歌仔戲，自編自導自演跳給大人看。五歲時芭蕾舞電影《紅菱豔》上映，他連看了七次。十五歲在臺中體育館看荷西・李蒙舞團〈摩爾人的孔雀舞〉，下定決心當個舞者。高中時寫的小說〈蟬〉驚豔了整個文壇，受到許多作家前輩的好評。他原以為這輩子會走上文人這條路，念了政大新聞系，直到大三時黃忠良夫婦回臺，他才又提起興致去舞蹈研

習營上課。他畢業後出國念新聞，本來打定主意，閒暇時跳跳舞就好，誰知這一跳就跳進了美國現代舞大師的學校。

日後八〇年代，德國舞評家Jochen Schmidt曾寫道：「西方的男性舞者近年來才逐漸擺脫社會對他們的歧視，在雲門之前，舞蹈原非臺北良家子弟所願考慮的行業，而林懷民是個世家子弟。（⋯⋯）就像所有的中國父親，林（案：金生）先生期待他兒子能理智地選擇較有保障的職業。」就連首都臺北的氛圍尚且如此，更別說是嘉義了。

林金生擔任過嘉義縣長，出身新港世家，祖上是前清秀才林維朝。秀才詩書傳家，守衛地方，被當地人稱作「北投仔皇帝」。林家子弟個個擁有光鮮亮麗的學歷，上臺大還不算什麼，要留日留美才算對得起家族門楣。而林懷民身為縣長之子，又是林家長房長孫，在只有聯考一途的封閉社會中，他的舞蹈之路可想而知不會太順利。

擔任過幾次縣長、內政部部長和交通部部長的林金生，雖然是資深官員，卻也愛好藝術，還會畫畫，懂得鑑賞。一九七九年，春之藝廊舉行了一場已故畫家陳

澄波的「陳澄波遺作展」，時任交通部長的林金生開幕時去簽名，結束時也去簽了一次，他堅持。但也有不少人說，林金生是為了政治考量才去的，因為陳澄波在二二八事件中殞命。如今真相如何，已經難以證實了。不過，林家的確給予孩子充分的藝術涵養。林懷民說過，自己小時候經常聽母親放古典音樂唱片，更喜歡看父親的藏書。林金生雖然愛好藝術，但他也不是一開始就能接受兒子喜歡跳舞。跳舞沒有不好，但如果是別人家的兒子……會更好一點。少年林懷民始終清楚父親的意思，在家族的盼望與自己的夢想之間拉扯。

一九六〇年代曾經來臺演出的著名現代舞團，林懷民一次都不曾錯過。除了去上黃忠良的現代舞課，隔年王仁璐的葛蘭姆編舞技巧發表會，他也不曾缺席，在臺下翹首以盼。那時在臺灣大行其道的舞，仍舊是拼湊的中國民族舞，但愛跳舞的青年們渴望的，遠遠不止如此。黃忠良和王仁璐的現代舞讓他們束縛已久的身體，體會到自由呼吸的快樂。

可惜二人在臺灣的授課、演出、發表會都太過短暫。受到感召的青年們各尋門路出國習舞，他們渴望生命，渴望藝術，更渴望戒嚴體制下的臺灣最缺乏的自由氣

息。

黃忠良舞蹈課上的學生們在兩年之內各自出國，林懷民、崔蓉蓉、林雅淑、金大飛、吳淑貞去了美國，游好彥、王森茂去了西班牙。「臺北舞蹈界發生了十年也彌補不過來的斷層。」林懷民説。

美國自由氣息的滋養

當年，懷抱新聞記者夢的林懷民，政大畢業後先到了密蘇里新聞學院，卻只念了一學期，便轉學到愛荷華大學的寫作班。那裡的學生除了文學，還必須選修一門藝術課程，他選了舞蹈。從此以後，他的留學生活就在學業與夢想之間拉扯，最後逐漸往舞蹈偏去。

林懷民編的〈夢蝶〉、〈風景〉等作品接連在愛荷華上演，舞蹈老師對他寄予厚望，強力建議他別寫小説了，該去跳舞。暑假，林懷民去了紐約，邊打工邊在葛蘭姆舞校學習。這棟位於紐約市六十三街的紅色磚造樓房被譽為「現代舞的搖籃」，

培養過無數知名的舞者。

前面已經簡單介紹過，葛蘭姆技巧以縮腹和伸展為基礎。但是，這樣的技巧究竟有什麼開創性的涵義？原來，是脊椎的收縮和伸展會強化深呼吸的身體狀態，配合脊椎的牽引，舞者將力氣延伸到全身的動作上，表達人類原始的狂喜、痛苦、恐懼等情緒。而這個原理延伸出無數撲倒和起立的動作，就好像人類在地心引力和自身的意志之間拉扯，那無限的張力被舞者的身體展現得淋漓盡致。葛蘭姆作品獨特的戲劇性就來自這裡。

那麼，葛蘭姆又為什麼被稱為一代宗師？這要從現代舞的反叛對象──古典芭蕾開始說起。

約莫在十九世紀末，第一代現代舞者伊莎朵拉·鄧肯反對僵硬的古典芭蕾，摸索出一種允許身體自由表現的方式。鄧肯讓全世界驚豔於現代舞的特質，而瑪莎·葛蘭姆則建構了現代舞的體系和經典作品。葛蘭姆的作品雖然也像鄧肯，從希臘神話和希臘悲劇取材，但她的初衷在早期的作品中顯現──主題是美國人的拓荒精神和最初的宗教信仰。她先是闡發個人的情感，到美國民俗的探討，再到女性自我的

主體性探索，葛蘭姆的作品漸漸觸及普遍而深刻的人性，尤其是女性在激情理想與規範教條之間的掙扎與痛苦。

「鄧肯與聖・丹尼斯歌頌人生美善的一面，自然無可厚非。可是，人生中渴望提昇的掙扎與痛苦也一樣值得重視。」也許就是這樣的舞蹈精神打中了林懷民的心。

一九七〇年代初，臺灣經歷一連串外交挫敗，一九七一年林懷民在美留學時，參加了美中地區留學生在芝加哥的保釣大遊行，同年十月——聯合國大會以七十六比三十五的票數，通過以中華人民共和國取代中華民國的議案——中華民國失去了在聯合國的席位。

少年林懷民深感家鄉風雨飄搖，又在家族期望與自己的夢想間掙扎，還有深埋在心底的年少輕狂與不為人知的情感……而葛蘭姆式的現代舞充滿激情、痛苦與掙扎，使他捨不得移開目光；所謂同情共感也許就是這麼一回事。

愛荷華畢業後的半年，林懷民全心全意在紐約學舞，他自稱那是一輩子最幸福的時光——學位拿到了，可以向家裡交代，自己則白天學舞，晚上看舞，一天就這麼過了。不知不覺之間，預定回臺灣的日子終於來臨。經歷一番掙扎，他放棄了老

師為他安排的舞者之路，選擇回家。

林懷民在自己的散文集裡說過：

國外留學生的心境是漂浮的，彷彿什麼都留不住。〔……〕尤其在釣魚臺運動之後，留學生在海外更是關心著自己的國家。然而隔著汪洋大海，可做的很有限。在那樣的茫漠中，對自己說：回家罷！縱使是回到自己的國家，做一件小小的事情，也是一種交代。在海外，再叫再嚷，又有什麼意思呢？

嘉義世家的長房長孫，必須永遠心懷對社會貢獻的遠大抱負──那是從祖父母輩一路傳承下來的責任心，也是林懷民對自己的期望。他有底氣，也有自信，準備回家幹一番大事。

家貧難掩其華的天才

林懷民回家了，但還有沒回來的人。他們在國外究竟是一帆風順，還是跌跌撞撞？當臺灣陷入危機時，他們的掙扎又是什麼？

當年黃忠良課堂上的學生大多出了國，但在舞蹈上比林懷民資深許多的游好彥，出身際遇卻大不相同。

他是蔡瑞月得優秀門生，芭蕾舞劇《柯碧麗雅》的男主角。舞臺上大放異彩的他，其實來自樹林鎮的貧家，排行十三。他五歲喪母，十二歲喪父，被兄姐撫養長大。游好彥沒有部長父親或出身世家的母親，開南高職畢業後他邊打工邊學舞，住在一間十坪大的陰暗小房子裡，其中五坪鋪了地板，練舞用。游好彥十五歲開始向蔡瑞月習舞，十一年內參與舞展多次，林懷民還看過他演出芭蕾舞劇《吉賽兒》，才知道原來男舞者也能跳芭蕾，還跳得這麼好。

上完黃忠良的課，也參加過舞展，游好彥很快出了國追尋自己的舞蹈夢。

一九六八年，他進入西班牙皇家藝術學院。除了從小就跳芭蕾，游好彥也因為喜愛西班牙歌舞片《不如歸》（Un Rayo de Luz）的明星瑪麗莎（Marisol）而選擇了西班牙。那年他已經二十七歲了，卻表現得比許多年輕的學生還要好。七年制的古典芭蕾，他從五年級開始讀，短短兩年就通過七級檢定考，成為獲得這項國際性古典芭蕾文憑的首位華人男舞者。

也許是因為從小失去父母，游好彥把精神寄託都給了舞蹈。這名亞洲男孩不只比大多數同學跳得好，還當上畢業公演《火鳥》的男主角。然而，這麼大的殊榮卻並未為他贏得美好的前景。

即使他順利當上男主角，即使知名的美國芭蕾舞蹈家 Rosella Hightower 特地前來觀賞他的演出，但是，歐洲人大概從未想像過，舞臺上金髮白膚的美麗公主，有天居然要靠一名黃皮膚黑頭髮的亞洲王子來拯救吧。幾位西班牙師長都不約而同地提醒他：「你不適合跳古典芭蕾，東方人的身份在歐洲舞壇很難發展。」對此，游好彥深感憤懣：「他們看古典芭蕾舞劇是由一個東方人跳，眼睛就很受不了！」

人生的轉捩點：被葛蘭姆發掘

既然歐洲難以發展，那麼紐約也許可行。師長友人和認識的藝術家們，都鼓勵游好彥轉到美國的瑪莎·葛蘭姆舞團，因為葛蘭姆喜歡東方人。在西班牙待了兩年之後，游好彥還是和昔日同窗一樣到了美國。他先在美國三大黑人舞團之一的埃利歐·波瑪爾舞團（Eleo Pomare Dance Company）取得一席之地，一九七四年，游好彥因為演出了波瑪爾舞團的獨舞〈攀登〉而被《紐約時報》報導，才被一代大師瑪莎·葛蘭姆發掘，邀請他進入舞團，成為該團有史以來第一位亞洲男舞者。

英文名叫 Henry 的游好彥，一開始完全聽不懂老師在講什麼。但是他的才能與努力，讓他從教室最後一排跳到前面第一排，再升上舞團的示範舞者。

那時偉大的舞蹈家葛蘭姆已垂垂老矣，他更替她按摩、煮菠菜稀飯。游好彥知道瑪莎老師喜歡他，但這份殊榮也不是天上掉下來的──他到了美國才知道，老師更偏好的是東方女性，像是經常擔任主角的日本舞者菊池百合子（Kikuchi Yuriko）

和淺川高子（Asakawa Takako）都是她的愛將。而游好彥進了舞團，才發現自己是唯一的東方男性、唯一的亞洲男性，也是唯一的「中國人」。他花了四年的時間，在這個競爭激烈的世界一流舞團拼命證明自己。

三十歲去紐約那年，可以說是游好彥人生的轉捩點。那時在紐約的，除了林懷民和游好彥，還有獲得葛蘭姆舞校獎學金的原文秀，後來在葛蘭姆舞校教學的崔蓉蓉、同校習舞的陳學同……這些年輕舞者不約而同在此匯聚，學習，並非巧合。除了葛蘭姆喜愛東方文化，背後還有更大的時代意義。

透過林懷民的介紹，葛蘭姆技巧系統正式進入臺灣舞蹈的學院體系。臺灣人之所以如此熟悉她的舞蹈，不只是因為她的作品富有張力與戲劇性，也不只是因為理論技巧按暗合臺灣年輕人被壓抑許久的渴望，更因為她又美國又東方——她來自臺灣人無限憧憬的自由文明之國，卻又愛好東方文化，愛用東方舞者。

縱觀歷史，臺灣現代舞第二波西方留學潮，是年輕舞者到美國取經，學習西方現代舞技巧的過程，同時，也是這些年輕舞者也正在嘗試自我表達、往內心探索，在異國探問「我是誰？我從哪裡來？我是哪裡人？」的過程。七〇年代，政治情勢

的大規模轉變導致人心惶惶，驚愕與頓挫反映在藝術之上。十年前現代主義席捲文學文化界，而十年之後，鄉土文學的逆襲隨即展開。

然而，舞蹈界此時開始的，卻是現代主義式的內心探索，加上鄉土文學式的本土關懷。現代舞教人在平實真切的一呼一吸之間，探究自我的身體與存在；戒嚴體制下孤絕壓抑的人心，又結合了家國主權不被承認的失落與惶恐。這些都讓臺灣的現代舞，即將展開一波「尋找自己」的高峰。

迴游：我的、我們的、我們國家的舞蹈

大概是五十多年前，一九七〇年代初，臺灣經歷一連串外交挫敗，留學海外的青年們尤其充滿了危機感。「我們是中華民國，中國唯一的合法政權。」這是生活在臺灣這塊土地上的人們，從小到大被灌輸的信念。

然而，當政治上的國家身份定位遭逢絕大危機，立刻就牽動了文化上個人身份認同的追尋。「我是誰？我是哪裡人？」就成了最關鍵的問題。再加上，臺灣已經

接受美援、受美國文化熏陶約莫十年之久，從飲食習慣到日常生活，再到文學、繪畫、音樂、電影，臺灣文化藝術裡已經融入了太多美國，如今卻只能眼睜睜看著美國政府和中國共產政府逐漸友好，甚至建交，無論是誰，心裡至少都有一絲遭到背叛的感覺。

海外學子們見狀，內心都充滿了回鄉建設的渴望。少年林懷民在美國見識過臺灣沒有的一切後，他明白好日子過完了，因為他打定主意要回臺灣。他放棄了在美國成為職業舞者的機會，去歐洲玩了一場之後立即回家，面對更多更重的責任。

作家小野說過：「我剛唸大學時，開始有雲門，有洪通，開始有人提出『唱自己的歌』、『跳自己的舞』，挖掘出『畫自己的畫』，所謂『自己』，就是相對於以往總是嚮往西方、嚮往美國，我們開始看到自己。」

林懷民以青年作家的身份成名甚早，學成返臺也頗受文化界的注目。回臺沒多久新舊朋友紛紛牽線上門拜訪，有音樂創作者李泰祥、許博允，電影導演徐進良，還有日後聲名大噪的作家三毛。曾經跟隨王仁璐學舞的青年舞者陳學同，則促成了林懷民進入華岡舞蹈系教書的緣分。這些文化圈的菁英分子對他的支持，以及前輩

對他的鼓勵與提攜，是林懷民的作品在臺灣「正典化」的重要因素。

懷鄉的心情促使他不斷搜集中國素材，創作中國風格的舞蹈。長衫白水袖的〈風景〉是雲門早期作品，在愛荷華首演；〈白蛇傳〉成功結合了葛蘭姆技巧與平劇，又加入了三角戀愛的元素使唐人傳奇翻出新意；〈奇冤報〉的故事以傳統戲劇《烏盆記》為藍本，是一齣接近類默劇的舞蹈。雲門早期作品大多脫胎自平劇故事與動作，除了讓臺灣觀眾更容易接受現代舞，林懷民的創作精神非常「中國」，區別西方作品的意味濃厚。

不過他在意的，與其說是中國文化或東方文化的獨特性，倒不如說是「自己」。

當時，林懷民接受訪問時，曾帶點怒氣地說：「我實在不明白什麼叫中國，什麼叫現代。一定是平劇嗎？一定是水袖嗎？難道不穿長袍就不是中國嗎？不一定罷？我不在乎我採用的材料來自何處。我只希望編出來的是我自己的。」

他要的是自己編的舞，自己家鄉的舞者和音樂。雲門早期作品音樂大量採用中國現代作曲家的作品，第一次演出就採用了音樂家周文中〈風景〉、史惟亮〈夏夜〉、許常惠〈盲〉、許博允《烏龍院》等八家九曲，用現代中國作曲家的音樂編舞，是林

懷民多年的宿願。

事實上，「中國人作曲、中國人編舞，中國人跳給中國人看！」就是他們那一代青年藝術家合組「中國現代樂府」的口號與實踐方針。在音樂史惟亮的邀約之下，臺灣第一個現代舞團正式成立，「雲門」一詞便從古籍中脫胎而出。

不過，這和十多年前的外省舞蹈家劉鳳學宣稱要創作的「中國現代舞」，意義與心境卻截然不同。

當時劉鳳學眼見的是拼拼湊湊的民族舞蹈，雖然熱鬧宏大，卻充滿歌功頌德的意味。她以為藝術不全然來自預先設定好的理論，而是更自然、更以「人」為中心的事物。劉鳳學以幼時所見的中國舞蹈為基礎，復興中國古舞的同時，更以國樂和古詩詞為題，創作〈天問〉、〈招魂〉、〈遊子吟〉等現代舞。換言之，劉鳳學的現代舞和林懷民的現代舞，名稱雖然相似，舞蹈內容與時代氛圍卻大不相同。

至於聽起來又飄渺又開闊的「雲門」二字，又是怎麼來的呢？根據林懷民的自傳，以及諸多描寫雲門舞集的書籍、網站，都顯示「雲門」一詞出自《呂氏春秋》：

「黃帝時，大容作雲門，大卷……」，「雲門」意指中國最古老的舞蹈。

然而稍加考證，卻會發現《呂氏春秋》中並沒有這個詞彙。它其實出自《周禮》

〈春官‧宗伯〉：「以樂舞教國子舞〈雲門〉，以祀天神。〔……〕凡樂，圜鐘為宮，黃鐘為角，大大蔟為徵，姑洗為羽，雷鼓雷鼗，孤竹之管，雲和之琴瑟，《雲門》之舞」。

但無論出自哪本古籍，「雲門」二字宗古崇源的意味都是那麼深刻，那麼濃烈。

林懷民返臺後，在短短兩年內就編出十幾支舞，訓練好一批青年舞者。他心裡急，夙夜匪懈一心只想往前衝。經歷過美國歐洲六〇年代的狂飆，嬉皮文化、反戰遊行、六八學運，再眼見七〇年代的國際局勢變化，臺灣的外交情勢危如累卵，淪為僅有少許國家承認的國際孤兒。他不得不急，急著讓臺灣也有端得上檯面的現代舞團。美國有，我們也可以！是那樣急躁而渴望證明自身文化不輸人的心。

當然，林懷民受到俞大綱、史惟亮和姚一葦等前輩的提攜，他們的中國背景自然也影響了林懷民。那是個民族主義揚起大旗的年代，更是國家失卻政治正當性、渴望在文化上拼命證明自己的年代。知識分子們眼見臺灣危亡，奮發向外，努力一搏。在民族情懷的感召之下，雲門舞集在藝術界眾人的期望中，珍而重之地誕生了。

在那樣的氛圍下，誰都想做點什麼——或者說，不著手做點什麼，心裡就會充滿罪惡感。林懷民的創作可以說，「是對當時所面臨的國家存亡危機的一種文化回應」——學者陳雅萍這麼說。

從美國留學完回臺，林懷民放眼望去，臺北充斥高樓大廈，忙碌緊張的人群口中盡是談論著電視與股票，他發現這座城市在現代化的進程上與紐約、日內瓦並無不同。可是，民情卻差了許多——人民富起來了，但沒有水準和文化。

那時的臺灣人窮怕了，急著脫貧，急著求富求發達。雖然認識了許多現代藝術、認識了現代舞，並承認其中嚴肅的性質，卻依然認為藝術不能當飯吃。更遑論，當時劇場與表演藝術的觀眾水準也尚未建立，眾人進劇場時穿拖鞋的穿拖鞋，嗑瓜子的嗑瓜子，拍照、喧嘩樣樣來，遲到也不在乎，依然大剌剌走進觀眾席。

然而，雲門在一九七三年的首演時，就要求遲到觀眾必須等到中場休息才能進場。他們的堅持對當時的臺灣社會而言，無疑是一次禮儀教育。

當時習舞之人依然被稱作「跳舞的」，這個或多或少帶著輕蔑的詞彙，說明了以舞蹈為職志的人面臨了多少阻礙。世人總以為舞蹈只是娛樂或技藝，日治時期，

蔡瑞月、李彩娥等人投入畢生心力的教學與演出，雖然為這塊舞蹈荒漠開疆闢土，令世人認識舞蹈藝術嚴肅與高尚的一面，然而嗤之以鼻者依然大有人在。三十年後，自美歸來的林懷民，則堂而皇之地向華岡的學生們宣布「舞者」是一項值得畢生追求的職業。

承先啟後之舞：《薪傳》

一九七六年，出身苗栗通霄的雕刻家朱銘舉行第一次個展，地點在臺北市植物園裡的歷史博物館。於此同時，素人畫家洪通初次北上開展，剛好就在博物館附近的美新處。這兩個展覽被視為七〇年代後期，臺灣鄉土思潮蓄勢待發的重要灘頭。

在音樂方面，文青們愛聽的音樂，從西洋搖滾樂轉為民歌，更有校園民歌運動，例如民間音樂家陳達蒼涼的歌聲，就是在當時走紅的。至於舞蹈，最能代表這個時期的舞，就是雲門的《薪傳》了。

舞臺上香煙裊裊，在陳達〈思想起〉的歌聲中，《薪傳》拉開了序幕。一群身著

現代服裝的年輕男女，逐漸脫去外衣，露出裡面的傳統服裝。他們雙手持香，緩步走向舞臺角落的香爐，一步一步，彷彿祭祖，又彷彿慎思著什麼。

其中〈渡海〉這支舞，描述了唐山渡臺灣的艱辛。臺上一大片白布就是黑水溝的滔天巨浪，舞者們在其中吶喊、嘶吼、翻滾、跳躍，他們不斷前進又退回，前進又退回。巨浪來愈高，疊起的人牆也愈來愈高，舞者們前翻、側翻、再一個前撲……就在眾人以為即將要被巨浪吞噬的時刻，歷經千辛萬苦，先民終於渡海來臺。

一九七八年十二月十六日，《薪傳》在嘉義體育館首演。這天，美國總統卡特宣布，自次年一月一日起將與中華人民共和國建立外交關係，並同時中止與中華民國的關係和共同防禦條約。長期以來依賴最大盟友──美國甚深的臺灣，頓時感到被背叛與喪失依靠的負面情緒，數千憤怒民眾衝向美國大使館丟石頭，呼口號。首演當天，雲門舞集照常演出，並在結尾時安排數人手持火把走上舞臺，那明晃晃的火焰不僅像象徵著薪火相傳，也象徵著暗夜裡不滅的希望。

有趣的是，經典作品的涵義豐富，在這支舞當中尤其可以發現。當時的觀眾看完《薪傳》，莫不有著「根在中國」的心安感，並能肯定自身文化的驕傲。但時至今

日，若能重看《薪傳》，會發現每一個段落的串連，除了提醒人們追懷先祖之外，更有許多積極正面的涵義。

「渡大海，入荒陬，以拓殖斯土，為子孫萬年之業。」連橫《臺灣通史》的文字，為這部作品起了頭。〈拓荒〉一段，描述了先民開墾山林的過程，〈野地的祝福〉則是青年男女在新的開墾地婚嫁，懷孕的女子與丈夫接受眾人的祝福，作為新生活的起點。到了〈死亡與新生〉，大自然的殘酷再度顯現，新婚丈夫死去，女子悲痛欲絕，曾經象徵黑水溝巨浪的白布，如今成為送葬時，那一條長長的緯布。

正當氣氛低迷的時候，女子分娩了新美的嬰兒。幼小的新生命以紅布象徵，一死一生先後來到，開墾地生生不息的循環就此展開。〈耕種〉與〈節慶〉這兩段舞，臺上都以鮮豔的紅布作為主色調，熱鬧的舞獅與彩帶，輕快的〈農村曲〉與男女合唱，讓人豁然開朗——懷念祖先不是為了讓人無止盡地停留在過去，而是為了更好地活在當下。

林懷民以他的觀點，重新敘述了族群起源的故事。不過，距離他最近的父祖輩——也就是曾經不大支持兒子跳舞的林金生，如今眼見兒子認真經營舞團，而且

還經營得有聲有色，究竟感覺如何？

作家薇薇夫人曾經記錄過這麼一段軼事：林懷民剛回臺灣那年在美新處演講，還帶著舞者示範現代舞，他的父母都去捧場。父親林金生看完之後，問了身旁友人：「這種跳舞有什麼意義嗎？」

原以為接下來會是一段長輩批評晚輩的對話，沒想到朋友答道：「管他有什麼意義，你做你的部長，他跳他的舞，不就結了。」

林金生立刻點頭：「對，對。」

有這樣的父親，也是林懷民的幸運了。雖然他偶爾還是會自嘲，說舞者是不事生產的職業；但雲門舞集的確受到廣大觀眾的喜愛與鼓勵。學者陳雅萍認為，林懷民以舞蹈的「個人」身體，回應現實政治危機的「群體」認同。雲門早期作品以西方現代舞技巧和編舞手法進行國族文化的現代化，被西方媒體讚為完美融合了東方與西方、傳統與現代的編舞家。

新古典舞團

從一九五〇年代開始就鑽研舞蹈的劉鳳學，多年來始終創作不輟。她在師大體育系的舞蹈課，是臺灣最早的大學舞蹈課程。一九六七年她在臺北市新生南路開設的現代舞研究中心，吸引許多教師與學生前往學習。

劉鳳學不只會編舞和研究，還是擅長訓練舞者的教育家。舞者李小華就記得，她雖然有跳芭蕾的經驗，但劉鳳學老師要求的動作步伐很大，還有翻滾、跳躍等變化，需要舞者良好地控制時間與力道。她一時無法做好，劉鳳學並不強迫她立刻達到標準，反而是靜靜地觀察她的身體，讓她順其自然地發展動作，漸漸地她才跟上了。等待舞者的身體熟悉新的要求，需要大量耐心與毅力，而這種種的付出，都是因為劉鳳學不希望舞者的表現風格被定型，被某種技巧或觀念所僵化。

劉鳳學說，自己的作品沒有永遠的主角或配角，每個舞者都必須參與作品的討論。這是除了肢體開發與動作技巧訓練之外，非常重要的一環。等到作品從思考階

段逐漸成型，進入正式製作階段之後，舞者們也必須認領工作，像是聯絡服裝設計、海報印刷、燈光佈景道具、票務行政等等。她希望自己訓練出來的舞者們不是只會跳舞，還能全方位地了解創作的過程和舞團的運作模式。

一九七六年，劉鳳學在臺北創立了新古典舞團。她的中國現代舞實驗仍在繼續。〈嬉春圖〉、〈現代人〉、〈戀歌〉、〈洛神〉、〈秋瑾〉，從首演的作品名稱可以看出，她依然從中國文化中找尋靈感，同時也不忘探求現代人的生存境況。像是〈現代人〉一舞，她的創作動機就是來自王國維〈浣溪紗〉：「偶開天眼覷紅塵，可憐身是眼中人。」劉鳳學是個畢生為舞蹈奉獻的藝術家與研究者，多年來她上窮碧落下黃泉地鑽研中國古舞，編創中國現代舞，種種刻苦都是為了藝術家的自我超越，為了不落入「身是眼中人」的境地。

縱觀歷史，在一九六○年代，第二波西方舞蹈傳入臺灣——主要是以現代舞的形式。這個歷經殖民的亞洲小國，產生了身體與政治兩種解放。現代舞啟發了被封建傳統束縛的人，令他們找到以身體表達自我與追求自由的方式，這是身體意義上的解放；而當他們面對屢屢被打壓的國家身份與地位，現代舞又融合了傳統文化與

現代形式，創造出具有國族特色的文化，號召民族情感以對抗強勢文化，這是政治意義上的解放。

自由，以及解放，現代舞最初誕生的意義，現在終於出現了臺灣自己的版本。

從摸索到成熟

人人都道林懷民乃臺灣現代舞之父，可是被林懷民尊稱為「先生」的蔡瑞月，在早年，出了舞蹈界卻鮮為人知。林懷民曾說，自己小時候看電影愛上跳舞，直到在《學友雜誌》讀到蔡老師的訪問，才知道臺灣也有芭蕾舞者。她教舞、演出，在表演藝術資源貧瘠的臺灣，可謂篳路藍縷。林懷民說，自己中學時看了蔡瑞月中華舞蹈社的舞劇《吉賽兒》，由游好彥演出男主角，「才知道中國人也能把芭蕾跳得這麼好。」

雲門起步兩年，林懷民遇到瓶頸──他編不出舞，找不到資金，獨自喝著悶酒。某個寒冷的冬夜，他在電視公司遇到大前輩蔡瑞月老師。

三十年前，舞蹈環境還比今天惡劣，〔……〕蔡先生卻沈住氣訓練了一代又一代的舞者。三十年後，他依然充滿敬業精神地把頭抬得高高，靜靜等待上場。你忍不住上前傾訴你的敬意與感動。你說：『如果沒有蔡先生這樣的舞蹈老師，今天不會有年輕一代的舞者，不會有雲門舞集。』蔡瑞月先生顯然吃了一驚。他愕了一下，然後，很簡單、很誠懇，也很肯定地答道：「還是會有的，只是會慢一點。」

「還是會有的」。因為身體本能性地渴望自由。

雖然林懷民和雲門提高了臺灣民眾對現代舞的眼界，更為學院帶來葛蘭姆技巧這種嶄新的肢體語言，然而，如果沒有蔡瑞月這樣的老師持之以恆地培養出一代代廣大的學生與舞蹈教師，帶著一身最新技藝從美國回臺的林懷民，即使跳得再好也沒辦法在臺灣有所施展。

蔡瑞月的學生遍佈臺灣，從南到北，從都市到鄉下。雖然她的舞蹈沒有深奧的

思想與嚴謹的理論，但是就普遍性而言，臺灣舞蹈家幾乎無人能及。蔡瑞月的學生認為，恩師在臺灣人心目中建立了對舞蹈的正確概念。而蔡瑞月的學生大多出自各地的名門家族，三十年來他們在臺灣開枝散葉，影響深遠。

林懷民的觀眾則從菁英文化圈開始，多在都市演出，將現代舞專業化、精緻化之後，在中產階級普及。而蔡瑞月則不同，她在四〇年代就開始教舞，當時臺灣的現代舞尚未發展出有系統的語彙，在這個草創、摸索的時期，現代舞注重的是改變芭蕾歷史悠久的身體語言，因此在動作表現上並不明確，也不算精緻。

然而，後出轉精，或許正是拓荒者內心所期盼的結果。更何況，蔡瑞月從鄉土紮根，接近大眾，許多鄉下舞蹈社的中年老師看了演出，特地跑到臺北向她學舞。雖然二者在肢體表現上有精緻度與專業度的差別，但現代舞的精神從蔡瑞月學了石井流派的「創作舞」回臺灣教學的時期，便已經展開，即使歷經潛伏，依舊等待時機躍出。

從潛藏到探出頭的現代舞

現在，我們要稍微回頭盤點一下過往的歷史：在民族舞蹈運動最風風火火的五〇年代，幾乎全臺每個舞蹈社都將時間和資源投注在民族舞蹈大賽上。但蔡瑞月不一樣。

從一九四七年開始，蔡瑞月學成回臺後，每年皆舉辦一次以上的獨立公演。當時官方禁止演出販售門票，因此蔡瑞月的舞蹈社每次演出都是大大虧損，承受的風險令人難以想像。然而，她的演出作品內容多元，不僅包含民族舞，更有芭蕾舞、異國風俗舞，以及被禁演的現代舞。

如前所述，反共文藝政策在舞蹈界的執行，是以民族舞蹈為號召的。根據當時就讀國立藝專的舞者吳素君的回憶，何志浩中將就曾在課堂上形容現代舞是「屁股磨屁股，奶子碰奶子」——虧他還曾經是民族舞蹈推行委員會理事長，居然在上課時說出這種話。

不過，即使沒有情色意味，致力控管社會的政府當局依然不喜歡這些「不知道在跳什麼」的現代舞。政府時常頒布禁令，例如這段報導：「臺北市教育局昨日表示，本市登記之各民族舞團及綜合藝術團，今後一律不准表演毫無藝術價值之現代舞，一經查實即吊銷登記處分。」

但蔡瑞月還是持續地創作現代舞。一如前述，國民政府尚未遷臺之前，她先是創作了呼應社會百廢待興氣氛的〈讚歌〉與〈建設舞〉，被陷入獄之後，白色恐怖大行，她才剛出獄就發表了〈死與少女〉和包藏抵抗意味的〈木偶出征〉（後改名〈傀儡上陣〉）。在政府高喊反攻大陸的時期，她居然還創作了具有反戰思想的〈勇士骨〉。在那個普遍以中國文化為尊、外省人看不起臺灣文化的時期，她更創作了許多以臺灣鄉土為主題的作品：〈七爺八爺〉、〈採茶陣〉、〈車鼓陣〉，還有以臺灣作曲家呂泉生的作品編的〈農村酒歌〉與〈月出歌〉。

六○年代，民族舞蹈比賽仍盛大舉行，「反攻大陸、驅逐共匪」依然是學生們朗朗上口的口號，然而時代已悄悄改變。經由美國新聞處的介紹，許多國外著名舞團造訪臺灣演出，美國的表演藝術文化與資訊逐漸進入臺灣。但社會上的保守人士

仍有反對聲浪，影響大至臺北市教育局發出禁令。當時民族舞蹈仍為大宗，現代舞被視為社會亂象，保守勢力認為舞者穿著暴露，影響社會觀感。在保守人士眼中，不管是「光著大腿」跳現代舞的王仁璐，還是電視上穿亮片服唱歌跳舞的藝人歌星，都破壞了他們心目中善良風俗的想像。

人們雖然有了零星現代舞的觀念，卻仍有諸多刻板誤解，即使是舞蹈教師，也多多少少抱持著懷疑與抗拒的態度。「現代舞？就是社交舞嗎？」、「像瘋子似的故作憤怒、恐懼、悲哀的樣子，那是西方人的，不適合我們東方人跳。」當時臺灣絕大部分的舞蹈教師主流，仍以優美典雅的民族舞蹈為尊，認為完全沒必要提倡現代舞。

仔細爬梳現代舞的歷史，會發現它進入臺灣後，先是潛藏在民族舞蹈大旗之下，由蔡瑞月、劉鳳學等舞蹈家默默耕耘保護，等到美國文化逐漸輸入，現代舞才獲得更多發展的空間。在美國嚴苛又競爭激烈的舞蹈圈闖出一片天的游好彥說：

在美國，現代舞的表現方式很多，並不如一般人所謂的「亂叫亂跳」，有純

藝術的、描寫各種體態的、表示政治反應的、完全模仿抽象意念的、引伸義大利式古典技巧的，以及黑人的爵士型，和白人的芭蕾派，各依自己的愛好自由發揮。

面對政府的壓抑和保守勢力的反彈，現代舞就這樣藏在民間，等待突破的當口。一九七〇年，臺北市教育局依然發佈了這樣的公告：「本市核准登記之民族舞蹈團、綜合藝術團，以發揚我國故有傳統性之舞蹈為宗旨；至於現代舞則一律不准表演。〔……〕據報，最近常有少數女演員之表演動作放蕩不羈，以色相取勝，影響社會善良風俗甚鉅。」

調和浪漫的憧憬與實際的考量

不過，除了民族舞蹈和現代舞之外，還有一種舞也存在當時的封閉社會中，沒有被體制夾殺。那就是芭蕾舞。

芭蕾，作為西方舞蹈藝術的代表，從日治時代開始便受到尊重——尤其是上層菁英文化圈的尊重。一九四〇年代後半，剛結束日本統治的臺灣在文化與社會流行風尚方面，仍以日本為尊，芭蕾舞就這樣成為受歡迎的新藝術。蔡瑞月的舞蹈社在主流的民族舞蹈之外，授課的重點之一就是芭蕾，芭蕾舞劇更是演出的重點項目。芭蕾大大受到藝術文化圈的好評，攝影家郎靜山、畫家楊三郎、音樂家朱永鎮等人都表示支持，楊三郎還為蔡瑞月畫了以芭蕾為題的〈白鳥〉，和以卡門為題的〈紅衣舞女〉。

蔡瑞月在推廣芭蕾舞的貢獻，可說是成就斐然。她不僅在資源貧瘠的臺灣重現許多經典作品，更讓舞蹈人才遍佈各地。

為什麼選擇推廣芭蕾舞？那是因為蔡瑞月學成歸臺後，考慮到推廣舞蹈的可行性，所以選擇了有完整訓練系統與大量經典作品的芭蕾作為基礎。畢竟對不諳舞蹈的社會大眾而言，以童話故事為藍本，充滿夢幻色彩的芭蕾，具有十足的吸引力。

蔡瑞月曾演出許多芭蕾史上的經典作品，從古典到現代，有《吉賽兒》、《睡美人》、《佩楚西卡》、《玫瑰花魂》、〈垂死的天鵝〉等等。而〈垂死的天鵝〉還是臺灣

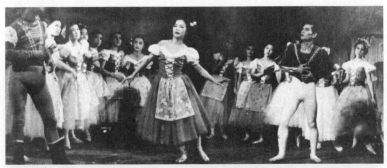

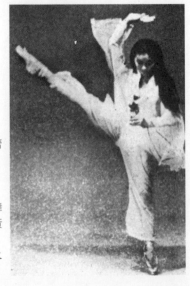

上二圖為一九六一年，臺灣首度推出芭蕾
舞劇《吉賽兒》，並由蔡瑞月飾演吉賽兒，
於國立藝術館演出。

最下圖為一九七〇年蔡瑞月作品，現代舞
劇《墓戀》（詳見後文敘述）。圖為舞者黃
麗玉飾演白幽女。
圖片來源：皆為財團法人臺北市蔡瑞月文
化基金會提供

史上第一支臺灣人演出的芭蕾舞作品呢。蔡瑞月的學生兼媳婦蕭渥廷就記得，老師和她一起看這個作品時，有許多叮嚀：「注意天鵝的手臂和湖水的關係」、「臺上雖然沒有佈景或道具，但舞者必須想像蘆葦就在她的身旁，再用身體表現出來」。要求舞者注意環境，好建立空間感，是蔡瑞月的教學重點之一。

當年臺灣的多媒體資源難以取得，關於舞蹈的資訊、影像等都十分稀少，蔡瑞月只憑著在國外觀看演出和電影紀錄片的記憶，和少數幾本書籍，再加上自己的想像，就能將這些著名的芭蕾舞劇搬上舞臺，在臺灣重現。

可是，資源這麼少，舞劇又那麼龐大，從舞步到動作，從服裝到道具，這麼多細節，演出的真實性究竟有多少？會不會是她自己拼拼湊湊的？

令人驚奇的是，根據陳年的資料照片顯示，這些重現的舞劇和原先歐陸的版本，居然非常接近。蔡瑞月的得意門生游好彥，曾談及當年學舞和參與製作時的情景：

當時蔡瑞月老師的經濟很充裕，演出〈柯碧麗亞〉、〈吉賽兒〉還特地找人做

佈景，〔……〕這在當年的臺灣是僅有的大製作，當時還沒看過有第二個團體能展開這樣子的演出。當然，蔡老師從日本學舞回來，她將全版芭蕾舞劇搬來臺灣，她是很戰戰兢兢的把國外所學帶回來呈現，這在六〇年代是一項創舉，也奠定了她在臺灣舞蹈界的地位。

後來，蔡瑞月跳脫了西方經典舞碼再現，與西方芭蕾主題之重現。她嶄新的創作，是以現代芭蕾的形式為主，再融合中國風格與民族舞蹈，創造出嶄新的「民族主題現代舞」──《墓戀》。女舞者一頭素淨長髮，姿態飄渺，舞出《聊齋誌異》的女鬼報恩故事。在音樂的使用上，蔡瑞月創新地採用了電子音樂、中國古樂和當代作曲家黃友棣的作品，試圖從當代的各種新興音樂裡，尋找啟發中國舞蹈現代化的方向。

這些雜揉充滿異質性的舞蹈，就是蔡瑞月的舞，也是臺灣舞蹈家獨一無二的特色。與蔡瑞月交好的澳洲國寶級舞蹈家伊麗莎白・陶曼（Elizabeth Cameron Dalman）曾說過，在西方世界，芭蕾舞與現代舞幾乎是兩個對立面，因為現代舞就是為了反

叛芭蕾而生的。但是在臺灣，她卻看見了二者並陳的情況。陶曼說：

但是有些她（按：蔡瑞月）稱為現代的作品，卻有濃厚的古典芭蕾傳統。我很好奇，因為對我而言，在歐洲、美國，從鄧肯等人開始的現代舞都在反對古典芭蕾傳統。我們想找到一些新的、有機的、與自然身體有關的東西，而非總是芭蕾的姿勢、技巧。我們也想創作新的東西，像是夫妻關係、母子關係、社會……而不是童話故事。

讓陶曼驚奇的是，她眼中臺灣的現代舞對古典芭蕾的反叛性很弱，幾乎不存在對立的情況。那是因為對臺灣人而言，除了現代舞是新的西方文化，芭蕾舞也是新的西方文化，蔡瑞月的舞蹈更是很好地融合了二者。

舞蹈史上最大的羅生門

蔡瑞月在七〇年代，還發生過這樣的故事。

起初，中國音樂家馬思聰從《聊齋誌異》中得到靈感，耗費了七年的時間（約一九七一到一九七八）譜寫了《晚霞》一曲，並打算製作一齣大型舞劇。馬思聰在中國時認識了雷石榆，雷石榆拜託他，要是他打算離開共產黨統治下的中國，投奔自由，希望他能幫忙照顧自己在臺灣的家人。

後來，這位反共音樂家果真逃離了文化大革命的迫害，排除萬難到了美國。

一九六八年，馬思聰造訪臺灣時並沒有忘記雷石榆的囑託，他曾與蔡瑞月聯繫。那通電話是馬夫人打的，沒想到蔡瑞月歷經牢獄之災與長年的跟蹤監視之後，已成驚弓之鳥，連聲說「不認識！不要害我！」就草草掛了馬夫人的電話。

長期生活在白色恐怖陰影之下的蔡瑞月，究竟是個什麼樣的人呢？這點，常年跟隨她跳舞的學生最清楚。他們對蔡瑞月的印象，除了嚴格又要求高的老師之外，

幾乎就是個只知跳舞不懂世事的舞痴。

「她是一個標準的藝術家，有時連錢賺到哪裡去都不知道。」

「她有舞跳就好，不在乎這些。」

「蔡老師在綠島的時候，那裡看守所所長的女兒是我初中同學。她跟我講了很多，她說她爸爸很稱讚蔡老師。她實在太熱愛跳舞了，到監獄裡還教女犯人跳舞。」

「滿腦子就是舞蹈。」

聽說，當年中華舞蹈社的辦公室裡，有個裝學費的抽屜。遇到繳學費的盛況時，會計忙的要命，錢拼命往抽屜塞，直到聽見乒嘟一聲，才發現抽屜整個往後掉了下去。有些頑皮的政工幹校男學生，趁著老師跟會計都不注意，直接撿起地上的鈔票，在會計眼前扇來扇去：「喂，我要繳學費啊！快讓我繳學費！」

因為蔡瑞月對舞蹈的熱情與編導大型舞劇的才能，她的舞蹈社曾經風光，在臺灣這塊土地上培育許多舞蹈教師與人才。但，實際上她的舞蹈生涯充斥著嚴厲而毫不間斷的政府監視。蔡瑞月出獄後經歷長達二十多年的監控——電話竊聽，出入需繳交報告交代行蹤，信件遭到拆封，來自國外的邀請或交流總是被禁止。她的學生

胡渝生說：「她完全沒有政治的觀念，所以她也很害怕這東西，那時我們也可感覺到她很害怕。」

五年前，蔡瑞月害怕到掛了馬夫人的電話。五年後，一九七三年，馬思聰再度聯繫了蔡瑞月，說有一支曲子想讓她編舞。馬思聰一看到雷大鵬在澳洲現代舞團的劇照，當下便屬意他擔任男主角。雙方經過了數年的書信往返，與數不清個晝夜的思索、編排，蔡瑞月與馬思聰共同創作了長達四幕、四十二景的大製作《晚霞》。

早期籌備時的困難，大多來自馬思聰曾任中國中央音樂學院院長的身份。他在文革時期被紅衛兵貼上「資產階級反動權威」、「資產階級特務」的大字報，被關入牛棚接受勞檢，家人也受到牽連，經歷幾番劫難，好不容易才全家逃到美國。製作的阻礙，可從他寫給雷大鵬的信件中略窺一二：「大鵬賢侄：〔……〕共匪十餘年做了許多關於我的謠言，千萬勿信，一概不理可也。『晚霞』的演出對我中華民國是有貢獻的，匪當然想想辦法來破壞，〔……〕因此你們會遭遇到許多阻難，有如逆水行舟，分外吃力，相信困難是可以克服的。」

舞劇籌備順利進行，沒想到真正的困難還在後頭。國民政府得知此事之後，屬

意文工會為主辦單位，並邀請馬思聰回臺宣傳，共同商討將此劇作為國慶七十週年晚會的表演節目，並指定國立藝專為合作單位——而這一切都並未和蔡瑞月一方討論，便逕自決定了。

「我們一定要給中共一個迎頭打擊，為我政府做出漂亮的出擊。」代表政府的文工會主任魏萼宣示了政府的立場。然而，在蔡瑞月等人的眼中，政府官員等人的意見都很冠冕堂皇，卻都和藝術無關。但是，長期被打壓的她不知該如何在正式的會議上表達意見，才不會變成眾矢之的。她回憶道：「民間團體被貶到沒有存在的價值。整場會議大致是開會的語言，恭維馬思聰之偉大，藝專是這次演出的主力單位，音樂、舞蹈、藝術人才國內首屈一指等語。」此外，因為中華民國的國慶典禮上不宜出現「晚霞」等字眼，恐有日薄西山、大勢已去之嫌，故改名為《龍宮奇緣》。

起初在文工會尚未介入之前，蔡瑞月一人編導舞劇，然而負責音樂的文化學院參與討論後，文化大學舞蹈系的教授高棪堅持雙方合作一定要像桌上的兩杯水一樣，公平各演兩幕。蔡瑞月不願作品被切割，雙方不歡而散。

文工會介入後，李天民領導的國立藝專舞蹈科，先是由爭取一幕的編排，到兩

幕，再爭取到三幕……最後，會議決定將全劇四幕四十二景打散給所有的藝專老師合編，由雷大鵬擔任男主角，而其餘所有舞者，都由國立藝專負責。蔡瑞月一方無法接受這個決定，然而他們似乎連拒絕或反駁的餘力都沒有。

會議室內，蔡瑞月、雷大鵬、學生蕭渥廷三人坐在馬蹄形會議桌的尾端，距離主席最遠。蕭渥廷回憶道：

反正開到蔡老師的前面，那個會就結束了，蔡老師沒有表達的空間，然後每次都會有結論，那就是節目從四幕，變三幕、變二幕，到後來最後一次我都記得很清楚，國民黨可能認為，妳（蔡瑞月）好像都沒有反應，好像也沒有去做一些抵抗或反動的⋯所以有一天就在報紙宣告，「蔡瑞月、雷大鵬母子退出聯演陣容」。

報紙刊登之後，文工會曾經請人交給蔡瑞月一張十萬元支票作為補償。那天文工會的官員張法鶴，和他們約在「來來香格里拉大飯店」（也就是現在的喜來登）吃

早餐。雖然是請吃高級餐廳，三人卻吃得戰戰兢兢，滿肚子氣。那個看起來斯文斯文的官員給蔡瑞月支票時，是這麼說的：「蔡女士，這件事就到此為止。至於您的公子，我們日後會安排一些機會給他。」她當下真的很想直接丟掉支票，卻一句話也不敢說，默默地就收下了。

此事前後歷經將近十年，一般研究者都認為，蔡瑞月因此事再度遭受政治打擊，與兒子黯然離開臺灣，移居澳洲。游好彥說：「我那時也剛好回來，就把現代舞給撐起來，她也覺得學生出來了，而且她因為政治立場得不到立足點，剛好雷大鵬去澳洲，她也就跟著去了。」

以蔡瑞月及其家人的角度來看，這樣的結局必定是政府的打壓與迫害。但是對國立藝專的李天民而言，事情並非如此。

他在自己的書《臺灣舞蹈史》裡曾經說過，起先這齣舞劇由蔡瑞月的私人舞蹈社籌辦，但因為私人舞蹈社缺乏人才，經過「中華民國舞蹈學會」和「音樂學會」的理事長提議，由國立藝專協助演出群舞，而蔡瑞月也同意了。

不過，到了演出前兩個月，也就是一九八一年十月，文工會與籌備委員會看了

主要負責的蔡瑞月舞蹈社的彩排之後，卻認為舞者程度良莠不齊，導致演出效果不佳，進度也太慢，因此緊急找來李天民討論。會議中，籌委會要求國立藝專不只演出群舞，更要準備好演出全部舞劇。李天民表示，自己當時很不能接受這個結果，因為現在才開始準備肯定來不及，還會影響教學進度，學校的男舞者人數也不夠，更可能引起外人誤會。

籌委會卻認為，建國晚會的成功重於一切，因此直接和國立藝專的校長討論這件事，並取得了校長的同意。於是國立藝專的舞蹈科和音樂科開始全力投入這齣舞劇的製作，至於由誰演出，則由馬思聰看過兩邊的表現之後再決定。

一個月之後，馬思聰抵達臺北，觀看了雙方人馬的彩排。根據《臺灣舞蹈史》的記錄，馬思聰大大稱讚了國立藝專的表現。而在後續的篇幅中，就沒有蔡瑞月一方的記載了。

李天民的學生，擔綱女主角「晚霞」的吳素芬更說，這件事導致李天民長期被外界誤解，史實被扭曲。她提出《龍宮奇緣》的會議資料，認為驗收時，蔡瑞月和雷大鵬以現代芭蕾形式編舞劇的一、二幕，參與者卻認為水準不足。

整個經費及舞者上，都不足以提供這樣一個大型舞劇的製作。〔……〕開會結果是希望某些部分能由藝專的學生支援演出，〔……〕將由蔡老師先行選取部分舞蹈段落，其餘才由藝專來擔任，大家通力完成此作品，由此可知李老師是非常尊重蔡瑞月老師。

也有經歷事件的第三方舞蹈界前輩說，這種國慶晚會的大型表演，當然要交給一個學校來辦。畢竟這可是國家的重要慶典，藝專的資源、師資、學生都很足夠，唯有這樣才能呈現最好的表演。民間舞蹈社的人力有限，而且學生未經專業訓練，人才不足，種種因素都導致私人舞蹈社不適合作為國慶晚會演出的表演單位。

各方說法如此分歧，檯面上的各方權衡尚不足以得知全貌。然而，倘若加入白色恐怖受難者的心理狀態，也許可能接近當事人的內心——

蔡瑞月是個只知跳舞、害怕政治的人，不僅經歷三年莫須有的牢獄之災，更在

出獄後二十年間飽受監視與跟蹤的折磨。因此，在製作這齣戲為了國家而打造的大型節目時，雖名為「討論」、「合作」，實際上卻充滿了談判與交涉。在這樣的情況下，蔡瑞月一方自然是戰戰兢兢，很難真正地爭取或捍衛什麼，並且，為了不讓自己和家人步上牢獄的後塵，只好一再地讓步、妥協。再加上，在國民政府統治下的臺灣，從外省知識分子到統治階級，普遍仍以中國文化為尊，「中國文化高尚，臺灣人與臺灣文化低下、甚至沒有文化」的觀念深植人心。在教育與文化方面，國民政府也一併推行這樣的觀念，影響了好幾個世代的臺灣人。

也許就是因為白色恐怖受難經驗以及省籍情結，造成雙方認知上的落差。李天民領導的國立藝專認為已經給予充分尊重，而蔡瑞月一方則因為過往經驗、心理認知與感受等，覺得自己備受輕視打壓。

《龍宮奇緣》事件之後，一九八三年，已然老邁的蔡瑞月代表臺北在亞洲舞蹈會議中演出民族舞蹈舊作〈麻姑獻壽〉，並在文藝季年代舞展重演她的第一支現代舞〈讚歌〉。跳完最後一支舞後，她便隨著兒子移居澳洲。六十二歲的蔡瑞月，總算擺脫被國家機器監控的日子。她在口述歷史中這麼説：

〔……〕我手上拿著良民證，淚水就撲簌而下，坐牢的記錄終於被刪除，表示我可以離開這裡了，那時我已是六十歲了。

靜靜地，離開我最愛的鄉土，離開我日夜心繫的舞蹈社，離開我一生很難割捨在這裡的一切。條件是我可以離開那長久像水蛭般，吸住我靈魂和尊嚴的政治迫害。

第五章　新舊之交

——八〇年代到解嚴後

風起雲湧的時代

歷史發展到此逐漸出現分支：第二波西方留學潮回臺的舞者接棒，拓展臺灣現代舞的未來。而蔡瑞月在民族舞蹈運動逐漸式微、現代舞逐漸興起的年代，交出了開疆闢土的棒子。

時代的巨輪快速前進，從一九八〇年的美麗島大審起始，不僅政治事件風起雲湧，社會議題也遍地開花。臺灣社會經歷急速的工業化之後，貧富差距迅速增加，產業雖然升級，公共安全的危機感卻沒有跟上，光是一九八四年，就發生了兩回三峽礦災、瑞芳煤山火災、內湖垃圾山火災、高雄外海還發生了油輪爆炸案。而產業形態改變的結果，是人際關係更加疏離，社會動盪不安加劇。淳樸的鄉下人開始大賭六合彩，都市人則紛紛投入股市的數字狂潮之中，犯罪率也在這個時候激增。

此時，各種社會議題更如雨後春筍般出現：環保、文化、治安、性別、弱勢……舞蹈界也逐漸離開民族主義激情，開始回應社會問題。

舞蹈劇場與臺灣社會

大環境的轉變影響了林懷民的創作風格。雖然雲門創團初期的作品都以中國文化為主，取材自文人故事或傳奇，像是〈夢蝶〉、〈風景〉、〈烏龍院〉、〈寒食〉、〈奇冤報〉，但幾年之後，融合中國與臺灣的作品也逐漸出現，有〈八家將〉、〈白蛇傳〉、〈鄉土組曲〉，以及最具代表性的《薪傳》。再過幾年，作品中更加入了臺灣原住民以及印度、印尼的舞蹈音樂文化，像是〈吳鳳〉、《廖添丁》、〈看海的日子〉、〈街景〉、《夢土》等等。

林懷民的創作從現代舞的敘事，逐漸往「後現代舞」靠近——運用拼貼的手法，意圖解構大歷史，加入日常生活元素。而後現代舞在臺灣的出現，也從八〇年代開始。

提到後現代舞，就不得不談碧娜·鮑許（Pina Bausch）。讓我們先將時間倒轉十年，回到一九七〇年代的德國。舞蹈劇場興起於這塊被戰火燒疼的土地，納粹的歷

史與戰後的悲屈成就了她的複雜與矛盾，催生了和現代舞截然不同的身體觀——重複、誇張、扭曲、瘋狂、暴烈。

其中，最具代表性的編舞家就是「烏帕塔舞蹈劇場」（Tanztheater Wuppertal）的藝術總監碧娜‧鮑許。她的作品結合戲劇與舞蹈，以日常生活為背景，處理人與人之間的疏離與冷漠，渴望與壓抑，甚至說是剝削與物化也不為過。她最著名的作品像是《春之祭》、《穆勒咖啡館》等，都呈現了人與人之間相互傾軋的主題，以及女性被殘酷對待的歷史。

而林懷民在一九八六年推出的《我的鄉愁，我的歌》，就是這樣一個舞蹈劇場式的作品。受到碧娜‧鮑許的影響，這部作品在舞臺上呈現了世間男女的各種樣貌，有各行各業的年輕男女，也大膽地強調了女性受剝削的現象。事實上，將社會議題帶入舞蹈，就是德國舞蹈劇場的特色之一。

但是，這部作品絕對不是對鮑許的模仿或重複。林懷民的「鄉愁」，是過往臺灣的美好年代。那時的人們生活簡單，雖然貧窮但人心淳樸，但是晉升開發中國家後，工業化的社會變遷導致人心思變，股市、六合彩與大家樂成為眾人口中談論的

話題，各種色情行業更是蓬勃發展。「在過去的十五年中，臺灣轟轟烈烈地繁榮起來，到今天，三步一廳，五步一館，六步一院。」首演節目單〈我的鄉愁，我的歌〉上如此寫著。

說從頭〉上如此寫著。

廳是舞廳，館是賓館，院就是理髮院了——門口是半透明玻璃，上頭還寫著「純」的那種。雖然這可能是林懷民寫作的誇飾手法，但八〇年代確實是個社會劇變的時期，也是《藍色蜘蛛網》和《玫瑰瞳鈴眼》等模擬社會案件類戲劇敍述的年代。《我的鄉愁，我的歌》就以多首方言老歌做為基調，描述了當時的臺灣社會，更開展出一段段浮世男女的故事。

幕啟，各色服裝的青年男女紛紛走上舞臺，有西裝男子，洋裝女子，穿工作服的少年，甚至還有著性感睡衣的酒女。在客家歌手吳盛智〈無緣〉的歌聲中，他們並未立即展現出職業舞者的身段技巧，卻只是走路。

他們漫步，他們時而向前，時而退後，時而奔跑，時而定格。他們側身轉頭面向觀眾，以一種茫然不知所措的眼神，像一幅畫。神仙有分豈關情——眾舞者合力跳出人世間的寂寞，孤單，恐懼，傷痛，以及永恆的悲歡離合。

畫卷緩緩展開。〈心事誰人知〉的男舞者扮演一名黑道男子，身穿白襯衫與黑西褲，胸前的釦子一個都沒扣。他有大量躍起落下的動作，有時仰天長歎，有時又抱頭逃竄。宛如蔡秋鳳名曲〈金包銀〉的人生，迢迢人走入江湖路的滿腹悲哀，都在這支舞裡面了。

比較輕快的〈菸酒歌〉則是男性群舞。一群黑西裝的男性舞得大開大闊，把玩手上的紳士帽。但是，當編舞家刻意投石入水，讓一名也穿西裝的長髮女舞者加入舞蹈時，果不其然引起了大片漣漪。起初，這群動作一致的白襯衫男舞者輕視她，挑釁她，但是當紅襯衫女舞者展現出更俐落的動作，和更遊刃有餘的身體，男舞者們卻開始爭相表現，甚至吃起醋來。

這部作品中最精彩的一段，當屬〈勸世歌〉了。「勸咱做人閣著端正／虎死留皮啊人留名兮／講甲當今囉的世間哩／鳥為食亡啊人為財啊兮」──在蔡振南憂鬱哀苦的歌聲中，女舞者們身穿晚禮服華麗登場。眼見一朵朵鮮黃翠綠粉紫大紅的酒國名花，頂著誇張的頭飾和濃妝，在歌聲中搔首弄姿，對觀眾拋媚眼、送飛吻。

舞到後來，像是酒喝太多，喝到無法控制了，她們的動作愈來愈誇張，一點也

不避諱地捧起胸部，露出大腿。其中一個看上去最年輕的女孩，甚至將裙擺高高撩起，眼看她的裙子被一吋一吋拉高，拉過了膝蓋，拉過大腿一半，最後露出了大紅色的底褲。不過，沒多久她就被一個穿著黑色晚禮服，像是媽媽桑的女人半推半拉地帶離舞臺了。

這樣的作品，想必震驚了當時的觀眾。但林懷民想呈現的，並不只是社會亂象或他對過往美好年代的懷念，更是工業化社會中男性對女性的支配與控制，還有情感關係與社會結構中，女性自古以來的從屬地位。男舞者推打女舞者，女舞者半掛在男舞者身上，被拖著移動……這些日常的爭吵衝突，結構中隱含的暴力與剝削，不該是藝術試圖隱蔽的對象，反而是藝術應該處理的議題。

雲門暫停

過往十多年來，雲門舞集在臺灣舞蹈界一枝獨秀，但是在八〇年代中期，激情的民族主義時代逐漸過去，雲門舞者長期處在葛蘭姆技巧高強度的練習之下，身心

都需要休息。一九八八年，因為雲門舞集的財務困難，以及林懷民的個人因素，雲門宣布無限期暫停。

雖然雲門暫停的時間點是一九八八年，但此事的契機最早可以推回十多年前。為了暫停而做的準備，則是早從兩年前就開始醞釀了。星星之火足以燎原，十一年前，也就是一九七七年雲門九月公演前，《聯合報》記者陳長華訪談了林懷民，得到了許多憤慨的回應：「我們表演得好，大家要求我們更好。我們一直在求進步；但是社會並沒有實際配合。」林懷民的怒火其來有自，例如雲門舞集自從創團開始，每次編舞都委託作曲家作曲，即使經費短缺，也必定會付一筆象徵性的版稅。

但沒想到，這些專業作曲家新編的曲子，觀眾卻只要一打開電視，就能免費聽見。之所以會發生這種事，有兩種可能性。第一種，是新曲壓成了唱片，主持人或電視臺覺得不錯，就直接拿去播放了——畢竟，那時還沒有業者授權民眾得以公開播放的「公播版」唱片。第二種則是因為，當時的臺灣專業樂手實力非常堅強，擁有聽見曲子之後就能照樣模仿演奏的實力。電視上的演出雖然不是百分之百原音重現，但聽起來有八九成像，卻很有可能。

在那個臺灣人普遍不知何謂「著作權」的年代，電視臺這麼做也不覺得有什麼不妥，只是雲門舞集得一次次吞下這些悶虧。那是個世界景氣復甦，十大建設帶動經濟發展的年代。只是，雖然臺灣錢淹腳目，類似狀況所造成的壓力卻年年累積，這種對藝術創作不尊重的環境與氛圍，讓林懷民沮喪到再也沒力氣去找錢。

十年前，雲門剛出生，和七〇年代的臺灣社會一起成長，一起在剛富裕的年代尋找精神文化層面的養分。但是到了八〇年代，浮躁與奢華卻成為當時社會的主調。林懷民始終記得臺灣人勤勤懇懇的模樣，卻對工業化社會經濟發展之後的人心劇變感到痛心，才創作了《我的鄉愁，我的歌》。

不過，自從民族舞蹈運動以降，政治介入藝術、掌控藝術的傳統，其實並未停止。

林懷民還記得，一九八二年在國父紀念館的某場演出後，有兩名穿深色西裝的高大男子走向他。他一輩子也不會忘記那個景象：兩名男子亮出警備總部的證件，就像蔡瑞月當年接受過無數次警察和特務的盤查一樣，林懷民跟著他們，走向了國父紀念館的會議室。

也像是《龍宮奇緣》的會議那般，一張大圓桌旁圍坐了二十幾個人，除了警備總部，還有文工會和救國團。眾人開始討論雲門的作品——原來他們早就看過了！還看了很多次，遠遠不只今天這一場。雲門舞者王連枝還記得，演《薪傳》的時候，臺下就有一些奇怪的人在走來走去。

對林懷民而言，這一小時好像一輩子那麼長。

好不容易，眾人作出了結論，宣布雲門舞集的表演沒有問題。警總的先生起身向林懷民致謝，直到現在才告訴他用意：警備總部收到了大量的匿名信件，疊起來大概有半個人那麼高，所以必須找他來談一談。

林懷民事後回憶，自己當時不是沒有警覺，但在真正被帶到會議室之前，他根本就不管這些事。早在一九七八年，《薪傳》首演時，臺下就已經有種種竊竊私語：統派說這是臺獨之作，獨派說這支舞傳達了中國共產黨的工農兵思想，是統派；連對岸的共產黨政府也有廣播，說《薪傳》是臺灣同胞嚮往祖國的表現。

面對這些不同意識形態的解讀，若有創作者喊出「藝術歸藝術，政治歸政治」，在這樣的脈絡下，是合理的，也是情有可原的。這不僅是為了自清和自我保護，也

是為了保持創作的獨立性。這是在臺灣的獨特脈絡下，一句不得已的口號。

種種因素交織之下，一九八八年，雲門舞集宣布無限期暫停。這件事被媒體評為一九八〇年代的十大文化事件之一。

初生的多元風景：後現代舞是什麼

一九六〇年代，在紐約下城的傑德遜教堂，有一群美國舞者推出他們的首次「舞展」。他們在舞臺上大喊大叫，追趕跑跳，觀眾不禁疑惑「這哪算是舞蹈？」他們的演出引起軒然大波，也開啟了「後現代舞」的風潮。

而八〇年代臺灣的留學舞者也不再以葛蘭姆為尊，他們學習的，就是這種後現代舞蹈。後現代舞挑戰了現代舞既有的定義與疆界，他們的核心探問是：舞蹈一定要有情感投射、角色塑造和故事情節嗎？舞者一定要經過嚴格的專業訓練，才能站上舞臺嗎？能不能把這些東西都剝去，以尋常的身體和日常動作跳舞？藝術與生活，真的那麼二分嗎？

連結了現代舞與後現代舞的摩斯‧康寧漢說得好：「動作不是手段，它就是目的本身。因此，觀者當然也不必拘泥於對故事、情節、人性等等問題的追究，而更放開地去觀賞舞蹈動作本身。」

在第三章曾經提過，旅美舞蹈家黃忠良帶回了當時最流行的摩斯‧康寧漢風格，不過只是極為短暫的煙火。康寧漢曾跟隨葛蘭姆學習，但很快地就拋棄了這種敘事性舞蹈，走向未知的道路——運用機率和計算程式來創作，並在舞蹈表演中加入錄像。康寧漢還有一大特色，就是簡潔的服裝和佈景。因為，既然作品中沒有故事或情節，那舞臺上也就不需要太多繁複的物件來搶走動作本身的風貌。

不過，後現代舞看似跳脫格局、摒除前人的偉業，它所探究的，其實是現代舞（或說古典現代舞）未能完成的現代主義志業——對藝術媒介本質的探索。也就是什麼是舞蹈？舞蹈的身體該是什麼樣子？他們的前衛精神在於打破藝術與生活之間的界限，挑戰舞蹈的階層觀念。

先從舞蹈的身體開始說起吧。現代舞的舞者們講求專業的訓練，無論是在臺灣最出名的葛蘭姆技巧，或是另闢蹊徑的韓福瑞流派，都講求舞者身體的一致性。也

許是充滿收縮與延展的爆發力，或是柔韌富有彈性，但總之，現代舞力求將來自各國各地的不同身體，訓練成統一的模樣。

對此，後現代舞是反對的。他們讓舞臺上出現各式各樣的身體：專業的、業餘的、高大的、矮小的、胖壯的、削瘦的、豐滿的、苗條的、老人、年輕人、白人、黑人、亞洲人、明星舞者、無名小卒……誰說舞蹈只能被一致的身體和專業的技巧獨攬？有的編舞家甚至讓舞者穿上各種難以跳舞的裝扮，像是假髮、高跟鞋、大蓬裙、厚底高跟馬靴，或是在衣服上黏滿土黃色海綿，又或者什麼也不穿──除了白色內衣褲。

看到這裡，也許有人會以為後現代舞是刻意扮醜，拒絕優雅。然而，後現代舞想傳達的，其實是身體「真正的」模樣──芭蕾的單一標準，讓每個手腳不夠修長、身材不夠苗條的舞者心懷自卑；現代舞雖然不再要求舞者個個擁有芭蕾伶娜的完美身型，但那些嚴苛的專業訓練，依然讓許多愛舞之人心生退卻，認為自己一輩子無法站上舞臺，只因為生來沒有運動員的條件。後現代舞想告訴世人，身材不好無妨，腿抬不高也無妨，每個人的身體都不盡相同，不完美也很美。

後現代舞打破了藝術與生活之間的界線，更挑戰了舞蹈的階層概念。現代舞雖然對芭蕾進行了一次反叛的革命，但在舞者階層這點卻沒有多大差別，他們一樣有金字塔尖端的首席、明星舞者，和一票群眾舞者。新手菜鳥進入舞團後暗自磨練，一步步朝著首席位置爬上去。但許多後現代舞團結束了長久以來的明星制度，以眾舞者為基礎編舞發想。不過，這並不表示個人風格不再重要，當然也有編舞家為單一舞者量身打造一部作品，只是在後現代舞中，舞團或群體的精神更為重要罷了。

以上只是約略介紹以美國為主的後現代舞風潮，除此之外，後現代舞（或說當代舞蹈）還有更多不同的風貌，像是德國的舞蹈劇場，和日本的舞踏等等。簡單來說，後現代舞看似百無禁忌，其實它延續的，是現代舞那自由、前衛精神的未竟之業。

須彌納於芥子：皇冠小劇場

跟上個十年不同的是，八〇年代出國留學的大部份舞者，學成之後選擇回到臺

灣。這是因為此時臺灣的舞蹈環境已經逐漸成長，舞者回臺後有了發展的希望，而且這個希望不再只是乍現的曙光。

先來談談空間與場所吧。從日治時期到八〇年代，現代舞的表演場所進步了許多。三〇年代，石井漠在臺南的「宮古座」演出，崔承喜則是在臺北西門町的「大世界館」，而蔡瑞月的許多表演都在臺北中山堂，能讓現代舞演出的大型場地，大致上就是這些。至於軍民同樂的民族舞蹈，還是辦在開放的地方多些，像是三軍球場。

七〇年代初國父紀念館興建完成，成為大型表演場地的首選。至於國家戲劇院、音樂廳和實驗劇場，則要等到一九八七年才正式啟用。演出場地愈來愈多，看起來國民政府似乎已經開始重視表演藝術的「軟實力」了，畢竟一九八一年，文化建設委員會成立，作為統籌規劃國家文化建設的最高機關，這不就代表著文化政策開始從黨政系統脫離，從消極管控轉為積極規劃了嗎？

文建會的成立自然是好事，但是對那些去過國外、見過世面的專業人士而言，臺灣現有的卻遠遠不足。

生長在出版世家的舞者平珩，念完紐約大學的舞蹈碩士之後，帶著滿腔熱情與知識回臺，發現臺灣雖然有優秀的人才和理想家，卻沒有任由他們施展的「空間」——物理上的空間，也就是排練場所與表演場地。說到表演場地，還記得六○年代來臺演出《天鵝湖》的澳洲芭蕾舞團嗎？演出地點在中山堂，那裡沒有專業的燈架，舞臺上的照明只能用竹竿撐著燈具來權充，那些天鵝邊跳還要邊擔心頭上的燈會不會忽然砸下來。

不只是演出需要場地，表演之前，編舞家與舞者們還需要大量的練習時間。而練習不可或缺的，就是排練場。並不是隨隨便便的一塊空地就能當作排練場，石子地板太粗，瓷磚太滑，即使是平整的水泥地，僵硬的地面也會損傷舞者的腰和腿。

早期，一般舞蹈教室只是在地上鋪木板而已，舞者日積月累跳下來，對腰腿會造成非常大的傷害，尤其是腰椎、膝蓋和腳踝這些重要的關節處。

游好彥曾經慎重地表示，自己在中山北路的教室是臺灣唯一達到標準的舞蹈教室：木頭地板必須距離地面三十公分，而且每三十平方公分的地板下方就要有一根柱子支撐，這樣地面才有足夠的彈性。

知名小說，朱少麟的《燕子》（一九九九）裡，那間舞蹈教室的要求更是超高規格：負責行政的許秘書總是趴在地上檢查裂縫。「木造地板上的任何破綻，都可能造成舞者嚴重的受傷，許秘書一吋一吋細細打量，找到丁點裂芽，她就以刀消除，用砂紙銼平，再覆蓋以數滴透明指甲油。」

平珩說，過去為了演出都要向附近的國小借場地，但長期下來總不是辦法。所以，為了讓表演藝術人才能有良好的排練空間與交流場所，又恰逢父親平鑫濤的皇冠出版社大樓要改建，她請父親將地下室留給劇場，打造了一個可以上課、排練、演出的多功能場所。

平鑫濤是皇冠出版社的負責人，出身上海的他從小喜愛藝術文化，來到臺灣之後發行了《皇冠》雜誌，內容有翻譯小說、西洋歌曲，是本網羅西洋文化的大眾雜誌。他除了愛好文藝，也是個支持兒女理想的父親。隨著出版事業越做越大，平鑫濤在改建大樓時，就應了女兒的要求，一九八四年，「皇冠小劇場」於焉誕生。

也許會有人問：通常事業做越大越好，可是為什麼劇場不做大，偏偏要做

「小」？

其實，平珩之所以選擇小劇場，是有原因的。當時臺灣的表演場地都是設計給大型演出，像是中山堂和國父紀念館；而能夠在這些地方演出的舞，如果不是完整的全版芭蕾舞劇，像《天鵝湖》或《睡美人》，就是雲門舞集或游好彥舞團的大型現代舞作品。

但是，大型演出準備不易，籌備期長，演了幾場之後就結束了。這對創作者和表演者而言，很難累積經驗，尤其是需要歷練的新手。而且，不是所有的舞團都有足夠的經費、資源與人力撐起一齣大製作。

因此，平珩參考了她在紐約的經驗——在那裡，劇場的形式有大、中、小。大型劇場像是林肯藝術中心，演出較為保守但能夠保證票房的商業作品；也有許多中小型劇場，讓新銳創作者實驗新點子，觀眾不用多，幾十人、一百多人就好，所以演出場次也可以比大製作多，不必考慮太多成本與票房的問題。

皇冠小劇場也是當時臺灣少見的黑盒子劇場，甚至可説是第一個。觀眾們熟悉的中山堂、國父紀念館和國家戲劇院採用的是傳統的鏡框式舞臺，舞臺和觀眾席的位置是固定的，觀眾必須仰頭看舞臺上的演出，有點像是凡人仰望仙界那種感覺。

而黑盒子則是一個漆黑的表演空間，不見得是方型的。這種形式的劇場沒有嚴格設定舞臺的位置，因此觀眾席和舞臺的位置可能隨著演出者的設定而不同。觀眾席也許圍繞著舞臺，或是散落在各處，而舞者或演員可以自由移動。

簡單來說，黑盒子是為了讓表演藝術創作者自由發揮想像，或發表實驗性質的前衛演出而設計的舞臺空間。平珩就是希望皇冠小劇場可以讓臺灣的新銳創作者和表演人才發揮想像，突破現有的框架，在創作中逐漸累積經驗，還可以在這裡交流創作的意見，等到經驗夠了、知名度也打開了，再逐漸往中型、大型製作邁進。

不過，往大劇場、大製作邁進，只是一條可走的路，並不是唯一的路。平珩在紐約時看過各種舞團，有的一路從小、中、大衝上去，當然也有的一直維持在小規模。劇場的大小與難度不一定成正比，要維護創作與發表的自由，小劇場開拓了更多的機會，也承載了更多的使命。日後，皇冠小劇場舉辦的各種創作發表，像是神秘之夜、皇冠迷你藝術節等等，都是讓新手創作者初試啼聲的平臺。

不像過去的演出，演完了，幕落燈暗，拍手獻花，起身走人。皇冠小劇場的演出後還有討論，也就是創作者和表演者會走到臺上，和坐在眼前的觀眾一起談談剛

才的心得。來看小劇場的大部分是學生（現在也許會被稱為文青），他們踴躍發問，也有針鋒相對的時候，討論氣氛十分熱烈。

皇冠小劇場的誕生，除了補足臺灣缺乏的小型演出場地之外，更是多元課程與國際交流的平臺。六〇年代，蔡瑞月邀請國外的現代舞大師開課，引進嶄新的思潮與方法，到了八〇年代，這個任務被皇冠小劇場接手。平珩希望在小劇場進行的各項課程可以更上軌道，成為穩定的收入來源，於是又創立了「皇冠舞蹈工作室」，五年後，又創立了「舞蹈空間」舞團。

皇冠舞蹈工作室舉辦各種營隊，有訓練技巧、舞蹈創作和舞蹈科系以外的課程，像是摩斯・康寧漢、荷西・李蒙的舞蹈風格。當然，舉辦講座與藝術家交流更是不可缺少的。這些多元文化的撞擊，以及支持舞蹈家成長的空間，培養了許多重要的創作者。許多舞蹈家都曾在此登臺、演出處女作，或與之合作。幾乎所有九〇後活躍的「後雲門世代」，都和皇冠小劇場或舞蹈空間有過合作經驗。

像是引進接觸即興的古名伸，與皇冠小劇場有著很深的緣分。起初，她在皇冠舞蹈工作室打下紮實的基礎，後來她前往美國伊利諾大學舞蹈系，回國第一個發表

會就辦在皇冠小劇場。當時皇冠小劇場也大力支持這位老學生，從排練到演出，都不遺餘力地支持她。

一九九二年，古名伸引進源自美國後現代舞的接觸即興，帶來迥異於過去舞者習慣的流動、放鬆的身體技巧。這種類型的後現代舞，它的推廣與發表也是從皇冠小劇場開始的。古名伸花了兩年的時間，每週日早上都在這裡免費教授接觸即興，來者不拒。當時來上課的人經常把教室擠滿，大家只能盤腿坐著。古名伸非常感謝皇冠小劇場免費出借場地，完成她推廣接觸即興的理想。她在那裡上課、排練、發表，度過了創作初期的探索階段。

「如果沒有皇冠的話，我的個人歷史可能會被改寫。」古名伸說。

政治的舞蹈與舞蹈的政治

八〇年代之前，「小劇場」的說法並不流行，但這個詞彙卻隨著社會變遷在八〇年代初期展開一場狂飆運動。作家姚一葦推動的實驗劇展，是臺灣小劇場誕生

的契機，在這股潮流中出現了許多頭角崢嶸的新秀，像是李國修、金士傑、蔡明亮等人。不過此時的小劇場以現代戲劇為主，現代舞還尚未出現。要等到八〇年代後半，也就是第三波留學潮的舞者，從美國拿到學位回來之後才開始。平珩、陶馥蘭、羅曼菲、古名伸，都是此時的佼佼者。

在這個舊秩序搖搖欲墜的時代，留學歸國的舞蹈家們開始創作關懷社會的舞蹈，像是來自雲門的羅曼菲，和學習接觸即興的古名伸。而以舞蹈劇場呈現社會議題的編舞家，則有陶馥蘭和蕭渥廷蕭靜文姐妹。

此時的臺灣，也是本土思潮興起，黨外運動如火如荼的年代。一九七九年八月，《美麗島》雜誌創刊，挑選了十二月十日「世界人權日」舉辦一場人權紀念會。這場活動吸引了大批對國民政府不滿已久的群眾，而政府也早早就派出大批警力部署在周圍。當黨外人士黃信介在中正路大圓環演講時，鎮暴部隊就在外圍將群眾密密麻麻包圍起來。

緊張的氣氛一觸即發，終於爆發一場自二二八事件之後最大的官民衝突。當晚最後的結局，是軍警全面武力鎮壓人民。三天內，政府以「涉嫌叛亂」的罪名迅速

逮捕有關人等，再來，就是長達兩個月的疲勞審問，甚至刑求逼供。最終，警方在刑求之下取得了嫌犯的數種「自白」，像是「與匪勾搭」、「暴力原則」、「長短程奪權計劃」等等。

到了一九八〇年三月，美麗島大審終於在軍事法庭展開。在國際社會的輿論壓力下，國民政府首次同意將審判公開，報紙媒體大幅報導被告陳辭與審判過程。被告們對於戒嚴、黨禁、萬年國會等沈屙的政治理念，被一一呈現在臺灣人眼前。這個翻天覆地的事件像一顆火種，點燃了整個八〇年代。

俠女之舞

一九八七年，臺灣解嚴，像是一個過度擁擠的黑洞忽然炸開，吐出滿地喧嘩的渾濁的油彩。

在這個歷史的轉捩點上，舞蹈家陶馥蘭的作品記錄了這一切。臺大人類系畢業的陶馥蘭，去美國堪薩斯大學念完舞蹈所碩士之後回到臺灣。她在紐約「下一波藝

術節」看過碧娜‧鮑許的烏帕塔舞蹈劇場，寫下〈一記輕觸也是舞——碧娜‧鮑許的舞蹈藝術與風格特色〉，登在《文星》雜誌上。這是臺灣首篇論述鮑許的劇場美學與表演方法的文章。事實上，陶馥蘭不止編舞跳舞，她還寫舞話舞，寫得出色極了。她和林懷民的舞蹈文字，都是時代的眼睛。

陶馥蘭的初試啼聲也在皇冠小劇場，林懷民給這次演出的評語是：「瘦而挺，動作斬釘截鐵，沒有曲線，沒有迂迴，恍然是名俠女。」

從陶馥蘭的作品風格來看，她的確是名俠女，來毀壞父權體制的。從解嚴那年的作品《她們》，到隔年的《啊?!⋯⋯》，還有三年後以楊逵小說為基礎創作的《春光關不住》（該篇小說又名〈壓不扁的玫瑰花〉），陶馥蘭可說是臺灣舞蹈歷史上，初次以女性主義觀點重新審視、解構父權體制中女性角色的編舞家。

一九八八年的《啊?!⋯⋯》，在國家戲劇院的實驗劇場隆重推出。光是名字就夠令人驚訝的了，更別說是一開場，就是一名舞者從角落爬向舞臺。沒錯，四肢著地用爬的，而且爬得很普通，很日常，一點也不像跳舞。

兩名女舞者在彷彿廢棄物拼湊而成的舞臺上打打鬧鬧，拿著家裡客廳擺的那種

木頭小圓凳朝對方猛敲。兩人一下子吵架，一下子又和好。她們身穿一紅一藍的吊帶褲，內著一件白襯衫，腦後都垂著一條辮子。這套裝扮看似可愛，高腰褲的設計卻又襯托出她們修長的雙腿和美麗的腰線。她們以一種既不青澀也不成熟的樣貌，暗示了某種對抗──可能是主義，也可能是思潮，更可能是某種充滿鐵血殺戮的大歷史。無論觀眾看見了什麼，那些衝突都被舞臺上女舞者柔軟堅韌的身體，重新述說了一遍。

《啊?!……》的佈景更是前所未見。沒有令人注目的大佈景，只有令人意想不到的裝置。陶馥蘭大概是臺灣首次把交通號誌與輪胎水管搬上舞臺的編舞家，臺上充滿了「禁止通行」、「限速三十」、「小心落石」和「前有隧道」的鐵牌，當觀眾以為都看完了，一轉頭才發現側舞臺還有一個大大的紅色「禁止」路標。昏暗的燈光下，有好幾圈亮黃色底，用黑字寫著「施工中請勿靠近」的塑膠封鎖線，不是纏在佈景上就是一坨一坨扔在地上。在廢棄物掩映之下，需要仔細看才能發現臺上還有兩個大圈圈──舞者出入舞臺，好幾次都是從大型水管裡面走的。

編舞家想重現的，是當時的街景。進入了工業化時代的臺灣，取代自然景觀的，

是無數的工地與建設，新鋪的道路與車輛，市容裡最常見的景象就是交通號誌與建設用物了。《啊⁈…》所使用的音樂，還有汽車呼嘯聲、喇叭聲、警笛聲、飛機起降聲、人們的爭吵聲。當然也有歌聲：「流浪的人無厝的渡鳥／孤單若來到異鄉／不時也會念家鄉」。舞者在臺語老歌〈黃昏的故鄉〉裡，用憂傷的步子和飄軟的身體，舞出孤身來臺北打拼的遊子的心情。

時代的風貌，除了歷史與市容，當然還有生活在其中的人民。陶馥蘭以她的女性主義之眼，加上幽默諷喻的手法，拼貼出當時女性的模樣——當然，是人們不願看的那一面。

一個穿著洋裝，手持拖把的女子走出場，開始拼命拖地。不過讓觀眾大笑的不是她努力的滑稽模樣，而是她的背。女子的背上有一把椅子，椅子上坐著一個人偶。女子就在背景音樂的「哈哈哈哈哈哈哈哈」和「哈囉——」之下，猛烈拖地一陣子，再拿起拖把和它猛親熱一陣，再認命地回去拖地。

這段令人發噱的「拖把舞」結束之後，出現兩位身穿黑衣的工作人員，手上拿

著布條，上頭寫著「每個成功的男人背後都有一位偉大的女性」。他們走過臺前，而後燈暗。

但是，下一幕，同一位拖地的洋裝女子，卻又成為手持小提包，燙著時下流行鬈髮的都會女性。這一段舞搭配的音樂，不，該說是字正腔圓的英語廣播。

A-Adorable，可人的。

B-Beautiful，美麗的。

C-Charming，迷人的。

D-Desirable，可慾的。

單字一個個接下去，同時洋裝女也對著禿頭男的人偶搔首弄姿。她撩起裙子，對觀眾秀出她的美腿。當單字唸到「F，Fragile，脆弱的」，她的動作才做到一半，立刻就「噢！」了一聲，身體像斷線木偶那樣往地上一癱。

等到廣播唱完ＡＢＣ之歌，女子忽然停下手上拍粉底，塗口紅的動作，將小提

戲弄國家

《啊?!……》最令人印象深刻的一段，是進行曲一般的軍樂中，陶馥蘭身著「軍裝」上場。那件衣服看起來像是正式的軍裝，有一長排的排扣，有立領，有墊肩，有整齊的縫線，還搭配著白手套，但衣服下擺卻沒有對齊，一長一短，像是釦子故意扣錯一樣。

起初，女子規矩地跟著音樂不斷敬禮，敬禮到後來，手勢卻逐漸歪掉。她先是摀住自己的眼睛，再來是嘴巴，然後耳朵。然後，她開始踢起正步，小鼓和鈸的合奏那麼昂揚，她看起來就像個真正的軍人。但是她卻越踢越大力，越踢重心越歪，每一次都踢到滑開，甚至快要跌倒。

等到她真的跌倒了，她躺在地上，卻依然在踢腿，敬禮。她踢著踢著，臉就朝

著地板了，但雙腿還是一踢一踢地，像是在游自由式。沒多久她乾脆完全放棄踢腿，直接改游蛙式。這時要是有任何一個中華民國軍人坐在臺下，大概會氣到直接離席吧。

等到她終於不踢了，她站起來，配合著哨音，她開始立正，稍息！她的雙手用力向後腰處擺好，立正，再擺好，但這個姿勢同樣也逃不了被做歪的命運。不知不覺之間，她的稍息變成了扭腰，左擺，右擺，左扭，右扭，屁股也一起來！就連小跑步到頭來也變成了扭屁股跳。軍中的規矩在陶馥蘭身上，淪為扭腰擺臀的肢體遊戲。

等到她玩膩了，她又開始行舉手禮了。但這次的動作改編她不捂住眼睛，改成打自己巴掌。左一個，右一個，再一個，大力一點！她開始對觀眾揮手，像一個國家領袖站在戰車上那樣，向人民微笑揮手。她淺淺微笑，手掌擺動的幅度不多不少剛剛好，像一個稱職的領袖，也像一個稱職的玩偶。揮手到後來，變成了勝利的V姿勢，也許每個領袖的講臺下都有很多檯照相機吧。

忽然，V字變成了一把剪刀，喀嚓喀嚓，剪刀不受控制地衝向她自己的一頭鬈

髮，開始瘋狂亂剪。從軍禮到剪刀再到頭髮，很難不令人想到佔據臺灣人民記憶多年的超大型服裝儀容檢查——即使不是學生了，男人的髮長依然不能過肩，否則就會被警察帶到派出所去「修理修理」。

忽然，一名黑衣男子衝向踢正步的她，大喊「身份證！」她停止動作，掏掏口袋，卻什麼也找不到，男子便立刻將她拖走。

這樣的橋段，對現在的觀眾來說也許是老梗了，但《啊？！……》畢竟是三十年前的作品。那時解嚴才一年，陶馥蘭就這樣把嘲諷國家威權的作品搬上舞臺，所有可作弄的，都被她做弄了一番。她曾在節目單上寫道，創作動機是五二○農民運動的第二天，她走上街：「沿路殘留著石塊蔬菜和被搗毀的電話亭，打破的玻璃窗〔……〕。瘡痍滿目。我心凝重。〔……〕」而後證所稅、股市風暴、股民抗議。而後是林園事件。」

舞臺上，陶馥蘭有時是權威，有時又是弱勢，有時正經八百，有時又瘋癲無狀。戒嚴四十年來的種種效應，都在她的身體上展現。透過舞蹈劇場拼貼和諷喻的手法，往日無法談論的種種禁忌，如今大膽又巧妙地呈現在臺灣觀眾眼前。

無始無終之舞

個人的身體不只可以是戒嚴的縮影，還可以是一種標誌，一種象徵。林懷民為六四事件編的舞說明了這點。

一九八九年，雲門舞集還在暫停狀態，林懷民在印度旅遊時，得知了中國大陸的天安門廣場上，爆發了六四事件。軍隊猛烈鎮壓廣場上靜坐絕食的學生，北京城內整夜鎗聲不斷。這場屠殺的消息很快傳開，全世界的媒體都對準了中國，新聞和報紙整日都離不開這場事件。

得知此事的當下，林懷民正在印度的旅館內泡澡。忽然他聽見收音機裡傳來六四屠殺的消息，他震驚之下，一心只想立刻衝到電視機前，沒想到從浴缸裡猛地站起身時，突然一陣天旋地轉，他頭痛欲裂，只好稍作休息，再慢慢爬出浴缸。

他癱坐在電視機前看著新聞報導，雖然頭暈漸漸平復了，內心的衝擊卻愈來愈大。數日後，天安門前學運領袖柴玲在廣播節目上公佈了她還活著的錄音：「今天

是公元一九八九年六月八日下午四時⋯⋯」。強烈的暈眩感和柴玲的聲音不斷在他

腦中迴盪，他決心要為這次事件說點什麼，用一支舞。

林懷民找來了前雲門舞者羅曼菲，兩人展開了討論與實驗的過程。林懷民構思

這支舞的重點，就是最初的「天旋地轉」和柴玲的那段錄音。這支舞的表現非常

單純，就是旋轉。

舞臺上，一束昏黃的燈光打在羅曼菲身上，只見她雙手朝上，不停不停地旋

轉。服裝設計師為她量身打造了一襲挖背的連身長裙，裙擺只要一轉動就會飛成一

個圓，但布料的重量卻不會讓裙擺飄得太高。

三十秒過去了，再來是一分鐘，一分半，兩分鐘，兩分半⋯⋯即使她已經頭暈

暈到想吐，她還在轉。彷彿她周遭的時空已經和觀眾所在的地方一分為二，舞臺上

小小的旋風中心，旋轉到了極處就接近永恆。

當然，永恆並不存在，羅曼菲也不是神，練習途中她吐過好幾次，卻總是吐完

再繼續練習。起初她只能轉兩三分鐘，頭暈想吐時，為了讓這股感覺過去，只好先

暫停一下，沒想到停止的結果卻是立刻衝進廁所。

失敗幾次之後她改變方式，起轉之前先想好如何運用身體，也就是在高速旋轉之下同時保持平衡，更重要的是頭腦要清醒。「一定要想辦法突破那個崩潰點，讓旋轉的動力帶著自己向前推進。當身體和那個動力找到和平共處的點，就能過渡到下一個動作，再去尋找新的動力，繼續旋轉。」羅曼菲說。

她就這樣一直轉一直轉，只要將自己全然地放掉，拋出去，熬過最暈眩的那幾分鐘之後，就會進入新的境界──最後，她轉了整整十分鐘。

六四事件過後一個月，為了紀念這場人權浩劫，與柴玲留給世人的珍貴錄音，林懷民將這支舞命名為〈今天是公元一九八九年六月八日下午四時⋯⋯〉。羅曼菲的高難度演出獲得了觀眾的極大迴響，這個作品也成為她的舞蹈生涯的嶄新高峰。

編舞家陶馥蘭說，這支舞：「手法支持意念，意念導引手法，互為表裡骨肉，缺一不可。」羅曼菲的昔日同窗，文學家楊澤則說，這支舞「表面呈現出一種華美的憂傷，形象淒美，內裡卻是飛蛾撲火般嚮往崇高的苦難，透過不斷旋轉，內爆而達成一種『不可能的平衡』。」

羅曼菲將苦痛與掙扎凝縮在自己的身上。在李斯特的〈葬禮進行曲〉中，她雙

手朝上，仰頭向天，將身體拋向自己之外，拋向無限無涯的旋轉，像是在詢問上蒼一個沒有答案的問題。

〈今天是公元一九八九年六月八日下午四時⋯⋯〉，後來經過林懷民幾度修改，才更名為〈輓歌〉。林懷民是個憂國憂民的藝術家，羅曼菲卻不是。但也正因為她不是，她才能跳這支舞。

早期的雲門舞者都來自比較清苦的環境，這些內向又內斂的臺灣女性們，共享一種刻苦質樸的特質，在《薪傳》裡尤可得見。但羅曼菲卻和她們完全不同，她個性開朗灑脫，長得美，個子高，手長腳長的身體充滿美式的現代感。由她來跳這支舞像是命中註定，因為她的身體和氣質適合這個作品，觀眾才能間接地把人民對自由民主的嚮往投射在她身上。可以說，羅曼菲象徵了下一個自由時代的濫觴。

當代比利時編舞家姬爾美可（Anne Teresa De Keersmaeker）在一九八二年創作的〈Fase〉也是一支旋轉舞，但她的旋轉是以手臂帶動身體，雙腿重心不斷移動，重複的旋轉一層又一層堆疊在舞臺上。那些光影如果能實體化，看起來就像舞臺上開了一朵巨大的重瓣之花。兩個舞者身穿白色連衣裙，也像是朵朵倒掛的鈴蘭。這段舞

蹈的影像也是經典，鏡頭時而在舞者臉側，時而在裙擺，有時又在舞臺高處向下看，彷彿天神窺探人間。而〈輓歌〉則是一段不斷尋找重心與維持平衡的艱辛旅程，有時疾速奔跑，有時緩慢內收。羅曼菲以手作為引介，將軸心的能量向外帶出。

這種「旋轉舞」的歷史悠久，許多唐代詩人都曾歌詠過擅長跳這種舞的西域美女。胡姬舞如飛雪，如旋風，如飛星流電，如火輪蓮花。倘若更往前回溯，古老的原始社會裡，舞者就是巫者，負責在祭祀儀式中歌唱，領舞。巫覡以自己的身軀作為天人之間的媒介，卜筮茫茫的未來。

這種來自中東的旋轉舞，也是蘇菲教派的靈修方式，在無止盡的旋轉中，人能忘記自我，接近真神阿拉。跳舞的同時右手朝天，接引阿拉的祝福，左手朝地，將祝福傳給世界。

難怪，羅曼菲的傳記作者徐開塵將描述〈輓歌〉的章節定為「生命之舞」。這支舞最初的發想雖然是六四事件，但它彷彿有獨立意志一般，逐漸長出了自己的生命。在這以萬物為芻狗的天地之間，依然有一個人不屈不撓地站在那裡，企圖以人類的渺小，比擬宇宙之永恆，跳一支無始無終的舞。

終章

到了九〇年代，我們總算可以說，歷史從「現代舞在臺灣」，走到了「臺灣的現代舞」。

雖然後現代舞已經出現，但現代舞並沒有結束，就像芭蕾並沒有因為現代舞的出現而結束一樣。他們改革，進化，轉出嶄新的生命。九〇年代，三位資深舞蹈家重出江湖：新古典舞團的劉鳳學、雲門舞集的林懷民，以及創辦了無垢舞蹈劇場的林麗珍。

九〇年代，臺灣舞蹈反思了自七〇年代以來以西方技巧為師的做法，試圖創造出屬於東方的舞蹈。同時，臺灣舞蹈家也受到來自日本的「舞踏」影響，試圖回到土地與自身的根源去尋找嶄新的身體運用方式，因此有了東方身體觀——身心靈舞蹈的出現。後雲門世代的崛起，像是劉紹爐的光環舞集，林秀偉和吳興國的太古踏舞團，都是東方身體觀創作的代表者。

延續了八〇年代後半的舞蹈劇場，舞蹈家們持續對社會議題發聲。像是蕭渥廷與蕭靜文，關懷的是父權體制下受迫害的女性。《經過流淚谷——二二八悲歌》、《一個新娘五個尪》和《時代啟示錄》都是這樣的作品。一九九五年，《城市少女歷險記》

在市區的廣場上演出，驚人的表現震撼了觀眾。身穿家常服裝的年輕女舞者們，坐在板凳上，不停地吃饅頭。明明已經沒有空間了，她們卻還是拼命地將食物往嘴巴裡塞。創作者利用舞蹈劇場加上戶外演出的方式，將女性被剝削的模樣呈現在一般大眾面前。

蔡瑞月的媳婦蕭渥廷繼承了她的理想，在蔡瑞月離開臺灣之後繼續守著舞蹈社。因為蔡瑞月對舞蹈的熱情與編導大型舞劇的才能，她的舞蹈社曾經風光，在臺灣這塊土地上培育許多舞蹈教師與人才，但實際上她的舞蹈生涯充斥著嚴謹而毫不間斷的政府監視。蔡瑞月出獄後經歷長達二十多年的監控——電話竊聽，出入需繳交報告交代行蹤，信件遭到拆封，來自國外的邀請或交流總是被禁止，而《晚霞》事件則是導致她心死去國的最後一根稻草。蔡瑞月是以一生追尋自由的獨立女性藝術家，卻始終活在政治監控下不得自由。

究其歷史定位，雖然蔡瑞月因為在民族舞蹈的成就斐然，被定義為民族舞蹈家，不過到了九〇年代，臺灣媒體還給蔡瑞月本來的面貌，稱她為「現代舞先驅」、「臺灣現代舞之母」。

從戰後蔡瑞月學成返臺開始，她便在這塊被日本人笑稱是舞蹈荒漠的土地上努力了四十年。經歷白色恐怖的牢獄、監聽、跟蹤等國家迫害，從二十多歲到六十多歲，她始終堅持舞蹈藝術的獨立價值，也在現代舞發展的歷史中扮演至為重要的角色。

蔡瑞月的老師石井綠還記得，當年舞團經由北海道的冰冷海原北上，眾人走在冰天雪地的庫頁島上，走到靠近俄羅斯邊界的一個小鎮。「零下三十度的氣候中，為了在積雪的坡道上往上走去，每走一步就要把附在鞋底的雪用力踢走或敲走；如此舉步維艱的時候，忽然蔡瑞月發飆似地把鞋子脫掉，健步在雪道上裸足狂奔上去的情景，實在令我一生難忘，留下難以磨滅的印象，何況蔡瑞月是南方臺灣出生的人。」

在浩浩湯湯的舞蹈歷史長河上游，有來自中國大地的舞蹈家，也有在行李箱內偷偷打包舞鞋的少年。再往上，有南臺灣的舞蹈明珠，還有一個不畏冰雪的南方女孩。當年，在那艘從日本返回臺灣的輪船上，她壯志滿懷，深信只要持續不斷地跳舞，臺灣就會從舞蹈荒漠，變成人人愛舞的樂土。

現代舞的歷史，打從一開始就不是娛樂的歷史。這些舞蹈家們不是為了觀眾的喜好而跳舞，而是跳自己的心聲、自己的故事、自己的理念與精神。距離石井漠、崔承喜來臺灣演出已經七十多年，渴望自由跳舞的身影已在臺灣處處湧現。在這將近百年的歷史長河中，儘管政權更迭，戰爭動盪，政策高壓，強鄰傾軋，都無法阻止臺灣人對自由身體的渴望。

誕生在南方島國的兒女，都像海燕一樣，在翻騰的巨浪裡學會了飛翔。

主要參考資料

中日文專書專著：

Hobsbawm, Eric 著，《被發明的傳統》（臺北：貓頭鷹，二〇〇二）。

Noisette, Philippe 著，《當代舞蹈的心跳：從身體的解放到靈魂的觸動，當代舞蹈的關鍵推手、進化論與欣賞指南》（臺北：原點，二〇一二）。

Schmidt, Jochen 著，《碧娜‧鮑許：舞蹈‧劇場‧新美學》（臺北：遠流，二〇〇七）。

王克芬、隆蔭培主編，《中國近現代當代舞蹈發展史（一八四〇－一九九六）》（北京市：人民音樂出版社，二〇〇〇）。

王梅香，《隱蔽權力：美援文藝體制下的臺港文學（一九五〇－一九六二）》，（新竹：國立清華大學社會研究所博士論文，二〇一五）。

古名伸，《完美，稍縱即逝：舞蹈家古名伸的追尋筆記》（臺北：小貓流文化，二〇一八）。

朱少麟，《燕子》（臺北：九歌，二〇〇五）。

伊莎朵拉・鄧肯，《舞者之歌：鄧肯回憶錄》（臺北：允晨，二〇〇一）。

李小華，《劉鳳學訪談》（臺北：時報，一九九八）。

李天民，《臺灣舞蹈史》（臺北：大卷，二〇〇五）。

李立亨，《我的看舞隨身書》（臺北：天下，二〇〇〇）。

李怡君，《蜻蜓祖母　李彩娥７０舞蹈生涯》（屏東：屏東縣立文化中心，一九九六）。

汪其楣，《舞者阿月──臺灣舞蹈家蔡瑞月的生命傳奇》（臺北：遠流，二〇〇四）。

林懷民，《說舞》（臺北：遠流，一九九三）。

林懷民，《擦肩而過》（臺北：遠流，一九九二）。

徐瑋瑩，《落日之舞：臺灣舞蹈藝術拓荒者的境遇與突破》（臺北：聯經，二〇一八）。

徐瑋瑩，《舞，在日落之際：臺灣舞蹈藝術拓荒者的境遇與突破》，（臺中：私立東海大學社會學研究所博士論文，二〇一四）。

陶馥蘭，《舞書：陶馥蘭話舞》（臺北：萬象，一九九四）。

張深切，《里程碑》（臺北：文經，一九九八）。

許佩賢，《殖民地臺灣的近代學校》（臺北：遠流，二〇〇五）。

許劍橋，《會翻轉的舞臺——游好彥舞作之中國元素與在地化的文化史意義》，（嘉義：國立中正大學中國文學研究所博士論文，二〇〇九）。

郭玲娟，《臺灣現代舞先驅——蔡瑞月的舞蹈人生》，（臺南：國立臺南大學臺灣文化研究所碩論文，二〇〇七）。

陳雅萍，《主體的叩問　現代性‧歷史‧臺灣當代舞蹈》（臺北：國立臺北藝術大學，二〇一一）。

黃英哲，《「去日本化」「再中國化」：戰後臺灣文化重建（一九四五─一九四七）》（臺北：麥田，二〇〇七）

楊玉姿，《飛舞人生——李彩娥大師口述歷史專書》（高雄：高雄市文獻委員會，二

楊杜煜，《臺灣舞蹈表演藝術之發展與當代社會之關係（一九三〇年代至二〇〇〇年）》，（桃園：國立中央大學歷史研究所碩士論文，二〇〇三）。

楊孟瑜，《少年懷民》（臺北：天下，二〇〇三）。

楊孟瑜，《飆舞 林懷民與雲門傳奇》（臺北：天下，一九九八）。

葉石濤，《紅鞋子》（臺北：自立晚報，一九八九）頁二三七。

趙玉玲，《舞蹈社會學之理論與應用》（臺北：五南，二〇〇八）。

趙綺芳，《李彩娥：永遠的寶島明珠》（臺北：行政院文化建設委員會，二〇〇四）。

劉捷，《我的懺悔錄》（臺北：九歌，一九九八）。

蔡瑞月口述，蕭渥廷主編，蕭渥廷、謝韻雅、龐振愛訪談筆錄，《臺灣舞蹈的先知——蔡瑞月口述歷史》（臺北：行政院文化建設委員會，一九九八）。

謝里法，《臺灣出土人物誌》輯四（臺北：前衛，一九九五）。

中日文單篇文章：

Dodd, Nigel 著，張君玫譯，〈理性與權力：傅科〉，《社會理論與現代性》，（臺北：巨流，二○○三）。

下村作次郎，〈現代舞蹈與臺灣現代文學——透過吳坤煌與崔承喜的交流〉，《臺灣文學與跨文化流動：東亞現代中文文學國際學報》三　臺灣號，（臺北：行政院文化建設委員會，二○○七）。

北岡正子，〈連結中國大陸、臺灣、日本的詩人雷石榆——以《沙漠之歌》和《八年詩選集》為中心〉，《湖南人文科技學院學報》第五期，二○一一年十月。

吳素芬，《《龍宮奇緣》與臺灣芭蕾的發展〉，《二○○七説文蹈舞—新世紀舞風　李天民教授的舞蹈教育與舞蹈藝術》，（臺北：國立臺灣藝術大學，二○○八）。

李天民，〈舞蹈〉，《中華民國文藝史》，（臺北：正中書局，一九七五）。

李汝和主修，廖漢臣整修，張炳楠監修，〈舞踊〉，《臺灣省通志—卷六—學藝志藝

術篇》。

林亞婷，〈現代舞的產生與演變〉，《舞蹈欣賞》，（臺北：三民，二〇〇八）。

柳書琴，〈「總力戰」與地方文化：地方文化論述、臺灣地方文化甦生及臺北帝大文政學部教授們〉，《臺灣社會研究季刊》第七十九期。

許劍橋，〈舞在時光的背脊──游好彥訪談錄〉，《會翻轉的舞臺──游好彥舞作之中國元素與在地化的文化史意義》。

陳雅萍，〈見證歷史的舞蹈先驅──蔡瑞月〉，《臺灣舞蹈史研討會專文集：回顧民國三十四年至五十三年臺灣舞蹈的拓荒歲月》。

陳雅萍，《身體的歷史──表演性舞蹈》，《中華民國發展史‧文學與藝術（下）》，（臺北：聯經，二〇一一）。

黃英哲，《魏建功與戰後臺灣「國語」運動（一九四六─一九四八）》，《臺灣文學研究學報》一，二〇〇五。

趙綺娜，〈美國政府在臺灣的教育與文化交流活動（一九五一至一九七〇）〉，《歐美研究》，第三十一卷第一期（二〇〇一）。

盧健英，《臺灣舞蹈史》，《舞蹈欣賞》，（臺北：三民，二〇〇八）。

中日文報章雜誌：

〈推廣民族舞蹈教廳擬四原則〉，《中央日報》，一九六六年五月十日。

〈教部昨頒贈黃忠良獎章〉，《中央日報》一九六七年五月三十一日。

〈黃忠良夫婦半年規劃　現代舞團組成　定本週內首演　題材動作思想純中國化〉，《聯合報》，一九六七年五月十五日。

〈黃忠良的現代舞風靡了國內觀眾〉，《中央日報》一九六七年五月二十一日。

《舞蹈研究社廿四所註銷〉，《中央日報》，一九六六年二月二十四日。

中央日報訊，〈教育部獎勵黃忠良〉，《中央日報》一九六七年五月三十日。

中央日報訊，〈黃忠良現代舞今起公演兩天〉，《中央日報》，一九六七年五月十九日。

江世芳，〈現代舞先驅蔡瑞月下周澳洲歸來〉，《中國時報》，一九九七年十二月三日。

吳天賞，〈崔承喜の舞踏〉《臺灣文藝》第三卷第七・八號，一九三六年八月。

吳昭明，〈蔡瑞月重見府城鄉親〉，《中國時報》，一九九八年一月十日。

林懷民，〈好彥回家〉，《聯合報》，一九八三年八月十八日。

林麗珍等，〈如何欣賞舞蹈〉，《幼獅文藝》五十二卷二期（一九八〇年八月）。

唐詩，〈藝術與人權：舞蹈家蕭渥廷、她的老師蔡瑞月〉，《民報》，二〇一六年十二月十八日。

席德進，〈從蟬歌到虛無──十年來臺北現代舞表演旁記〉。《雄獅美術》，一九七七年九月。

崔承喜，〈母の淚〉，《臺灣文藝》第三卷第四・五號，一九三六年四月。

崔承喜，〈私の言葉〉，《臺灣文藝》第三卷第四・五號，一九三六年四月。

張伯順，〈舞之精靈迴旋瑰麗天地！〉，《聯合報》，一九八九年五月十七日。

張其昀，〈中國舞蹈之整理和改進〉，《青年戰士報》，一九五四年二月十六日。

張其昀，〈推行民族舞蹈的意義〉，《青年戰士報》，一九五三年二月二十七日。

梧葉生，〈來る七月來臺する舞姬崔承喜孃を囲み東京支部で歓迎會〉。《臺灣文藝》第三卷第四・五號，一九三六年四月。

陳如一，〈禁舞問題的線索〉，《訓育研究》十三卷三期（一九七四年十二月）。

陳雅萍，〈尋回一頁失落的臺灣舞蹈史 與李清漢、胡渝生談蔡瑞月的舞與人〉，《PAR表演藝術雜誌》，第二十三期，一九九四年九月。

游好彥，〈我與瑪麗莎〉，《聯合報》，一九六九年六月四日。

黃英哲編，〈臺灣文學當前的諸問題——文聯東京支部座談會〉，《日治時期臺灣文藝評論集（雜誌篇）》第二冊（臺南：國家臺灣文學館，二〇〇六）。

蔡瑞月，〈談舞蹈藝術〉，《聯合報》，一九五四年一月二十二日。

蔡麗華，〈臺灣高等舞教育簡史探究〉。《北體舞蹈》第一期（二〇〇一）。

盧健英，〈念舞事五十一 舞過半世紀，讓身體述說歷史〉，《表演藝術》第三三期，一九九五年七月。

戴獨行，〈游好彥回國 介紹現代舞〉，《聯合報》，一九七三年七月十日。

聯合報訊，〈黃忠良現代舞 今明兩晚公演〉，《聯合報》，一九六七年五月十九日。

鍾雷（翟君石），〈掀起民族舞蹈的高潮〉，《青年戰士報》，一九五四年二月六日。

西文文獻：

Chang, Wen-Hsun and Park Yoonae. "Choi Seung-Hee and Taiwan: 'The Joseon Boom' in Taiwan of the Pre-war Period," The Past and Present of Cultural Exchanges (2007).

Daly, Ann. "Done into Dance: Isadora Duncan in America", Middletown CT: Wesleyan University Press, (2002).

Gutkind, Lee. "The Art of Creative Nonfiction: Writing and Selling the Literature of Reality", New Jersey: Wiley, (1997).

Han, Sung-Joon. "Choi Seunghee: The Korean Dancer", VHS video (West Long Branch, New Jersey, United States: Kultur, (1998).

Kleeman, Faye Yuan. "In Transit: The Formation of the Colonial East Asian Cultural Sphere", Hawaii: University of Hawaii, (2014).

Lounsbery, Barbara. "The Art of Fact: Contemporary Artists of Nonfiction", New York: Green Press, (1990).

評跋

舞蹈，爭取與享受自由的武器

徐瑋瑩（勤益科技大學博雅通識教育中心專案助理教授）

半個月前，衛城出版社寄來一封信，邀請我為巧棠由碩士論文改寫的書說幾句話。我讀完後感觸良多，於是多說了一些。其實，若不是因為篇幅，我還想再說更多。

約莫在兩年多前，巧棠的指導教授蘇碩斌約我在臺大附近的咖啡店聊一下。我心裡納悶這麼忙的教授（現在是國立臺灣文學館館長）怎麼有閒情雅致找我聊天。

果然，蘇教授為了一篇我在中研院社會所發表的研討會論文能讓巧棠引用，特別「設計」了一場咖啡午茶。那天，蘇教授聊不到一會兒人就有事先離去。然而老師這麼尊敬年輕學者與這麼照顧學生，是我一生都難以忘懷的。臺灣舞蹈的傳承與歷史同樣也是前輩提攜後輩，一步一步走過來的。個人成就的背後，總是有一群人的

共同努力，才成就其結果。個人的，也因此是社群的、社會的。

這是一本以舞蹈（家）為對象，談論臺灣身體史的故事。更準確的說，是描述臺灣舞蹈藝術者如何透過身體展演找尋文化認同，彰顯文化主體性的故事。書中談論的自由與規訓、解放與箝制，正是彰顯臺灣舞蹈主體性如何一步一步推進的骨幹。

一本書猶如一場表演。本書的首席是蔡瑞月，主要角色從日殖時期第一代新舞蹈家（韓國舞者）崔承喜、李彩娥、劉鳳學，來到六〇年代的黃忠良、王仁璐，乃至七〇年代以降的林懷民、游好彥，最後結束在解嚴前後的平珩、古名伸、陶馥蘭與羅曼菲。從三〇到九〇年代，書中上演了臺灣一甲子的舞蹈史。這些舞蹈前輩有的已經遠行，其他人多已卸職，卻仍退而不休地在藝術界前進。

紀錄臺灣舞蹈史的書並非沒有，較常見的是口述歷史與學術論文。口述歷史似獨舞式的展演，有微觀的趣味性卻缺少宏觀的社會向度；而學術論文則大多枯燥難讀。一本宏觀的、親民的臺灣舞蹈史出版，填補了上述缺陷。書中以活潑生動的語調行文，讓一般大眾皆能一窺臺灣舞蹈史中動人的故事。

要將一甲子的舞蹈史寫進兩百多頁的篇幅中，還要將事件描述的生動，並非易

事。本書最大的特色是作者以極富想像力的文筆讓歷史場景再現，使讀者能穿越時光隧道身歷其境，體驗「復活」的歷史。為了要將眾多故事搬演上台，敘述不免需要聚焦與揀選特定的人物與劇情，卻也時而因此無法對事件說明得更詳細。這是必然，但也是可惜之處。細心的讀者或許會留意到書中有些現象似乎矛盾難以解釋，作者自己也意識到了，並在後記特別說明此書的寫作是「在可能的相互矛盾的罅隙中，試圖尋找一個最大公約數的版本」。不可避免的是，關於歷史的書寫，每本書的背後都預設了一個作者建構的史觀，根據作者看（或聽）到多少史料、哪些史料。

當然，還有作者內心對一個時代的評價與價值信仰。

在這本定位為非虛構性寫作的書，一些故事並不悖離已知的歷史現象，不過有些細節，對於想要深究的讀者，可以多加商榷。例如，民族舞蹈只是命題式的舞蹈比賽，或是關於黃忠良舞作影音資料的留存與詮釋，或是將蔡瑞月與留美回台舞蹈家的作品相比給予評價，乃至提出日本殖民政府的藝文管制不如國民黨政府的嚴格等。這些例子或論點，為求行文流暢與敘述效果，有時缺少更多細節與脈絡的說明，有時稍稍做了簡化；但這些其實涉及到了對臺灣（舞蹈）史觀的建構，對於專業讀

者與研究者而言，不妨回顧一手史料、學術研究，或能有更全面且深入的理解。

本書的故事在詮釋上，凸顯了一種二元對立的架構：書中所珍視的現代舞是朝向自由，甚至隱喻著人們透過抵抗迎來自由，主體則在抵抗的過程裡自然彰顯。也因此，現代舞是抵抗父權、統治者的武器。這是一個觀看現代舞的視角。然而實際上未必如此二分，現代舞也能與國族、父權體制合作，甚至在合作中又能於瞬間即逝的舞作中，潛藏（或偷渡）編創者檯面下的自我意志，再以檯面上政治正確的舞意文字作為掩護。我認為民族舞蹈時期有不少作品是這樣形成的，例如在白色恐怖的五○年代，蔡瑞月的創作舞〈木偶出征〉〈勇士骨〉能夠上演，實情可能類似如此。

此外，更細緻地說，五○與六○年代，不只是現代舞被認為「亂跳」，一些民族舞蹈也被認為「亂舞」，原因是官方的舞蹈標準，落在整齊中正的禮樂秩序中。不在整齊、中正、規矩身體框架內的舞蹈，都能被以何志浩為代表的黨國菁英認為是亂跳亂舞。相對地，六○年代黃忠良、王仁璐的現代舞，形式上雖然受到衛道人士質疑，然而展演的舞碼多以中國哲學或人文思想為內容，不但是冷戰政治外交下的產物，也搭上中華文化復興的列車，因此演出也具正當性。在七○年代之前現代

舞（當時稱創作舞）到底能不能舞、會不會被批評，得要同時參看形式、內容與條件，情況頗為複雜。

歷史總是複雜的，要捕捉剎那即逝的舞蹈史更不容易。在史料影音稀缺的情境下，可詮釋的空間也相對增加。我們需要的，不是定於一尊的見解，而是更多的、一如《假如我是一隻海燕》這種臺灣舞蹈史的建構與書寫，這能讓讀者在眾聲喧嘩的雜音中聽到不同調的聲音，看見更多默默為臺灣舞蹈耕耘的前輩故事，也期許我們能夠透過不同想像、詮釋激盪的過程，朝向更開放、更民主的未來飛躍揚升。

作者後記

這是我的第一本書，也是我初次建構起一個完整的宇宙。

還是不免要提到這本書的胚胎——也就是我的碩士論文。曾經我寫不出論文，也找不到動力，那時在朋友家偶遇一位舞蹈系畢業的舞者，想問他對蔡瑞月知道多少。沒想到他卻說蔡瑞月的舞很差，反問我：「你知道現代舞是從林懷民才開始的，對吧？」他興高采烈。

我大為震驚，沒多說什麼就離開了，懷著對自己的恨意。我太害怕衝突了，面對反對意見，總以為只要不說話就是安全的。但回家之後，因為太不甘心，反倒被激起了好好寫論文的鬥志。

寫的過程中我很掙扎，所謂「非虛構寫作」大概是我這一生寫過最難的作品。

我的思考模式向來比較發散，往往依賴靈感或一時的激動寫作，偏向興之所至的那

種。所以念研究所寫論文或報告時，我只好發揮處女座的看家本領，一直分析、分析、分析下去。但寫久了也很明白自己的侷限在哪，因為我沒有足夠宏大的整體世界觀，所以文本分析也始終停在一個半吊子的狀態，沒辦法給出什麼深刻的、一針見血的論點。

將論文改寫成書的過程，是無比困難的試煉。從研究所後半開始，我發現自己似乎有恐慌症的傾向，自己辛苦不說，更苦了同居的男友。好不容易熬到畢業，休息了半年，雖然在工作與出書之間拉鋸許久，不過幸好身體漸漸調得比較好了，也遇到編輯賞識，出版社願意出書，我才開始寫。

我不知道其他人是怎麼寫作的，但我是非常依賴想像力的那種人。在書寫二二八事件、蔡瑞月入獄還有白色恐怖的過程中，我經常過度投入角色的情境，導致恐慌症發作過好幾次，寫作進度一直被拖慢（不過幸好寫完四五〇年代就沒事了）。我也常常在想，是不是別人都不會像我這樣？小時候我媽最常罵我的話之一就是「別人家的小孩都不會像你這樣。」

可是「我這樣」到底是怎樣呢？很有自己的意見，不喜歡聽從大人的命令這樣

嗎？在找資料讀歷史的過程中，我也逐漸明白我媽為什麼會變成和我完全相反的「那樣」。她不是故意的，她只是內心充滿恐懼，又習慣用大人的模樣來自我防禦罷了。雖然心理學很愛用各種理論來分析這種個案，但我還是想提出一個摻和社會學與心理學的觀點：威權統治之下的教育和社會規範，製造出一代代服從指令，心懷恐懼的人民，而這些創傷與被壓抑的情緒，倘若未被有意識地處理，經歷，釋放，就會一代一代地複製傳承下去。而我很幸運地有機會停止這個循環。

我是在戒嚴之後出生的，所以這本書的寫作剛開始對我來說非常困難。寫歷史和散文或詩完全不同，期間我不斷地想著「這樣寫歷史真的可以嗎？我憑什麼下這樣的判斷？」因為我從未活過我書寫的那個時代，所以我非常仰賴他人的意見。無論是口述歷史，論文還是訪談，在無盡的他人的話語中，在可能的相互矛盾的罅隙中，試圖尋找一個最大公約數的版本。時代雖然在變化，但人面對困難處境時，都會有相似的情緒。我是這樣揣摩的。

而我之所以只寫到九〇之前，一部份是寫到近代之後詮釋開始變得困難，而更重要的是，以我搜集消化資料的速度，會來不及在預定的出版日期之前寫完。而且

九〇以後的現代舞書籍和論文已經很多（雖然都是個人傳記或散文），我要再寫，在無法獲得未公開資料的情況下，也只能看看其他人已經寫好的書，整理個大概，錦上添花一下罷了。現在的我所能做的，就是補足前面那些未被好好審視過的歷史，再將之呈現。雖然可行，但那就不是我想寫的了。兩相權衡之下，就是寫到這裡。

書寫的過程中有苦有樂，而且他們不能相互抵消。對我而言，發現自己從何而來，是寫作時難以言喻的快樂。

小時候在才藝班學跳舞，沒幾年就放棄了，因為被芭蕾老師嫌胖。國高中時的舞蹈比賽我沒放棄，卻沒能明白，舞跳不好是因為我太急躁，只顧著追逐別人，完全不敢看自己。念大學時進了現代舞社，遇到筱茵老師，才發現我比較適合跳爵士和現代。搞清楚自己的位置和優勢之後，我對自己的批評責怪才少了，能以一個業餘的愛好者自居。寫書時，我把現代舞的歷史從頭爬梳到現在，我才發現無論是才藝班教的芭蕾舞，還是高中時跳的大會操，那些標準的身體框框，我塞不進去，不是我的錯。

曾經我那麼喜歡跳舞，卻不知該如何接近。從小身體弱，完全沒有運動員的條

件，也沒有足夠的金錢或時間等餘裕去改造我的身體，好讓她來支撐我的舞蹈夢。

我是喜歡跳舞，但我對寫作的愛還是超越了它——因為某一天我忽然發現，跳舞的痛苦我難以忍受，但寫作的痛苦我可以，我也願意。

這世界上一定有某些事情，是我可以為深愛的舞蹈做的，而且是只有我能做的事。

寫到這裡，要感謝的人很多，最感謝就是蘇碩斌老師。論文的架構是老師帶領我討論出來的，在我對學術寫作毫無信心的時候，只要想著反正無論怎樣都有老師撐著，就能稍稍安心地在鍵盤上敲出下一個字。雖說寫論文的日子是我碩班最痛苦的日子，也和老師有所衝突，但現在回頭看，也算是建起了自己的城堡。

感謝陳雅萍老師給予這本書的寶貴意見。我雖然不是北藝大的學生，但老師還是認真親切地對待我和我的書。我在書裡參考了很多雅萍老師的論點，多虧了這位臺灣舞蹈的專家，我才能完成這本書。

最後要感謝我的編輯浩偉，無論是細心改稿，為我提點架構的缺陷，還是處理出版的所有事情，他都非常有耐心地陪伴我。從論文到書本的好大一段距離，都是

他陪我走過來的。能遇到這麼好的編輯，我真的很幸運。

這本書要向所有追求自由的人們致敬，尤其是那些以身體展現自我的女性，是你們的勇敢無畏，鼓舞了不敢為自己發聲的我。身體沒有錯，陰柔沒有錯，我們要共同建立一個，人人都不必為自己的模樣道歉的世界。

Belong
03

假如我是一隻海燕
從日治到解嚴，臺灣現代舞的故事

作者──林巧棠
執行長──陳蕙慧
總編輯──張惠菁
責任編輯──盛浩偉
行銷總監──傅士玲
行銷企劃──尹子麟、姚立儷
封面設計──賴克
排版──宸遠彩藝

社長──郭重興
發行人兼出版總監──曾大福
出版──衛城出版/遠足文化事業股份有限公司
發行──遠足文化事業股份有限公司
地址──二三一四一 新北市新店區民權路一〇八─二號九樓
電話──〇二─二二一八一四一七
傳真──〇二─二二一八〇六七
客服專線──〇八〇〇─二二一〇二九
法律顧問──華洋法律事務所 蘇文生律師
印刷──呈靖彩藝有限公司
初版──二〇二〇年一月
定價──三五〇元

特別聲明：有關本書中的言論內容，不代表本公司／出版集團之立場與意見，文責由作者自行承擔。

國家圖書館出版品預行編目資料

假如我是一隻海燕：從日治到解嚴，臺灣現代舞的故事／林巧棠作.
--初版.--新北市：衛城出版：遠足文化發行, 2020.01
　面； 公分 .--(Belong；3)
ISBN　978-986-96817-4-2（平裝）

1.現代舞　2.舞蹈史　3.臺灣

976.71　　　　　　108022053

ACRO POLIS 衛城

EMAIL　acropolismde@gmail.com
FACEBOOK　www.facebook.com/acrolispublish

● 親愛的讀者你好，非常感謝你購買衛城出版品。
我們非常需要你的意見，請於回函中告訴我們你對此書的意見，
我們會針對你的意見加強改進。

若不方便郵寄回函，歡迎傳真回函給我們。傳真電話── 02-2218-0727

或上網搜尋「衛城出版FACEBOOK」
http://www.facebook.com/acropolispublish

● 讀者資料

你的性別是　□ 男性　　□ 女性　　□ 其他

你的職業是 ＿＿＿＿＿＿＿＿＿＿＿＿＿＿＿＿＿＿　你的最高學歷是 ＿＿＿＿＿＿＿＿＿＿＿＿＿

年齡　□ 20 歲以下　□ 21-30 歲　□ 31-40 歲　□ 41-50 歲　□ 51-60 歲　□ 61 歲以上

若你願意留下 e-mail，我們將優先寄送＿＿＿＿＿＿＿＿＿＿＿＿＿＿＿衛城出版相關活動訊息與優惠活動

● 購書資料

● 請問你是從哪裡得知本書出版訊息？（可複選）
□ 實體書店　□ 網路書店　□ 報紙　□ 電視　□ 網路　□ 廣播　□ 雜誌　□ 朋友介紹
□ 參加講座活動　□ 其他＿＿＿＿＿

● 是在哪裡購買的呢？（單選）
□ 實體連鎖書店　□ 網路書店　□ 獨立書店　□ 傳統書店　□ 團購　□ 其他＿＿＿＿＿

● 讓你燃起購買慾的主要原因是？（可複選）
□ 對此類主題感興趣　　　　　　　　　　　□ 參加講座後，覺得好像不賴
□ 覺得書籍設計好美，看起來好有質感！　　□ 價格優惠吸引我
□ 議題好熱，好像很多人都在看，我也想知道裡面在寫什麼　□ 其實我沒有買書啦！這是送（借）的
□ 其他＿＿＿＿＿

● 如果你覺得這本書還不錯，那它的優點是？（可複選）
□ 內容主題具參考價值　□ 文筆流暢　□ 書籍整體設計優美　□ 價格實在　□ 其他＿＿＿＿＿

● 如果你覺得這本書讓你好失望，請務必告訴我們它的缺點（可複選）
□ 內容與想像中不符　□ 文筆不流暢　□ 印刷品質差　□ 版面設計影響閱讀　□ 價格偏高　□ 其他＿＿＿＿

● 大都經由哪些管道得到書籍出版訊息？（可複選）
□ 實體書店　□ 網路書店　□ 報紙　□ 電視　□ 網路　□ 廣播　□ 親友介紹　□ 圖書館　□ 其他＿＿＿

● 習慣購書的地方是？（可複選）
□ 實體連鎖書店　□ 網路書店　□ 獨立書店　□ 傳統書店　□ 學校團購　□ 其他＿＿＿＿＿

● 如果你發現書中錯字或是內文有任何需要改進之處，請不吝給我們指教，我們將於再版時更正錯誤

＿＿
＿＿
＿＿
＿＿
＿＿

<table>
<tr><td colspan="2" align="center">廣　告　回　信</td></tr>
<tr><td colspan="2" align="center">臺灣北區郵政管理局登記證</td></tr>
<tr><td align="center">第　1　4　4　3　7　號</td></tr>
</table>

請直接投郵・郵資由本公司支付

23141
新北市新店區民權路108-2號9樓

衛城出版　收

● 請沿虛線對折裝訂後寄回，謝謝！

請

沿

虛

線

剪

下

ACRO POLIS　衛城出版

Belong

03
共同體進行式